讓傳統文化立足世界舞台

——《協和台灣叢刊》發行人序

這是一種相當難得且奇特的經驗，四十歲之前，許多人常會問我的，總是一些生理與醫療方面的問題；四十歲之後，我最常思考的卻是文化方面的問題。

如此南轅北轍的改變，最主要的原因，應該是來自我的經驗法則：跟每一位成長在戰後的一代相彷，自童年長至青年，無論是家庭、學校或者是整個社會給我的壓力，只是讀書、考試，考試、讀書；而我一直也沒讓人失望，唸完醫學院後，順利負笈英國，接着又在日本拿到博士學位，先後在美國及台灣擔任過許多人

欽羨的婦產科醫生，也正因此，讓我有太多機會在世界各地認識不同的友人。然而，這樣的機會卻總讓我感到自卑，這自卑並非來自專業知識，而是每每交換及不同的文化經驗時，少數認識得台灣的友人，也僅知道這個海島擁有七百億的外滙存底而已。

這個殘酷的事實，逼着我不得不愼重的思考：什麼樣的文化，才足以代表台灣？

●

一九八三年間，我結束了在美的醫療工作，

回台全力投注於協和婦幼醫院的經管，由於業務的需要，常有機會到日本去，有一次在橫濱的一家古董店裡，發覺了十幾尊傳統布袋戲偶，讓我突然勾起兒時在台南勝利戲院，坐在長排椅的椅背上看內台布袋戲的情景：不久後，在大阪天理大學附設的博物館，看到那尊清乾隆年間的戲神田都元帥以及古色古香的「六角棚」戲台，還有那些皮影、傀儡、木雕、銀器、刺繡與原住民族的工藝品，讓我產生極大的感動，忍不住當場流下眼淚。

我的感動來自於那些代表先民智慧與工藝水平的器物之美；忍不住掉下的眼淚，則是因為這些製作精巧，具有歷史意義又代表傳統文化精華的東西，在這外邦受到最慎重的收藏與保護，但在當時的台灣，除了某些唯利是圖的古董商外，根本乏人理會！

除了感動，同時也讓我感受到日本文化侵略的危機，這種危機感也許可溯自大學三年級的暑假，我參加基督教醫療協會，到信義、仁愛、望洋等山地部落，從事公共衛生的醫療服務時，便深刻體會到日治時期對台灣山地的積極教育，讓日本文化、語言以及民族性都紮下不

錯的根基，其深厚的程度甚至令人驚駭，只是當時的情況，個人並無力改變什麼。及至一九八〇年前後，我結束學業，回到台灣後，第一件事便是找到彰化教育學院的郭惠二教授，試圖回到山地經管一個模範村的計劃，結果模範村計劃因故流產，而那次再回山地，讓我不敢置信的是，由於電視進入山區，使得原住民族的文化幾近完全流失，少數保存下來的，卻是日治時期的文化遺產。

這是多麼可怕的文化侵略啊！難道連日本人走了，都還能予取予求地用區區的金錢，換取我們最珍貴的傳統文化？

如此揉合着感動、迷惑又驚駭的心情，讓我在東京坐立難安，隔天，便毫不考慮地到橫濱那家古董店買回店中所有的布袋戲偶，同時又透過種種關係，買回「哈哈笑」劇團最早那個被台灣古董商騙賣到日本的戲棚。

那絕不只是一時的衝動而已，我很清楚地告訴自己，只要在我的能力範圍之內，將盡可能地尋回這些流落在外的文化財產；這些年來，雖沒有明確的收藏計劃，但只要是有價值的東西，我都不肯放棄，至今，也才稍可談得上規

模。

嚴格說來，我是個典型受西式教育的人，加上長年在國外的關係，讓我對藝術或者文化，都懷有較深且闊的世界觀。

最早我在英國唸書的時候，便跑遍了歐洲重要的美術館，後來每次出國，只要有機會，決不會錯過任何一個可觀的現代藝術館。

除了參觀與欣賞，我也嘗試着收藏一些美術的東西，收藏的目的，除因個人的喜好，當然也因為美好的藝術品也是不分國界的！

也許有人會認為，在這傳統與現代之間，必有無法調和的衝突之處，我又如何面對呢？其實，我從不認為這兩者之間會有相互矛盾或衝突之處，任何一種藝術品都有其共通之美，而其中蘊含的不同文化特色，正足代表那個民族的特殊之處，傳統的彩繪與現代美術作品，正是兩類截然不同的作品，正因其不同，我們才能在彩繪中，體認先民的精神與生活狀態，它的價值，除了美之外，更在於它所蘊含的特殊文化表徵。

當然，時代的快速進步之下，傳統的美術、工藝與文化，面臨了難以持續的大難題，這個問題的因素頗多，例如政府政策的不當、導致教育的偏頗以及社會的畸型發展，讓戰後的台灣人擁有最好的知識教育，卻完全缺乏生活教育，終造成今天這個以金錢論成敗，從不考慮精神生活的社會型態。

過去，也有許多的專家學者，對這個病態的社會提出不少頗有見地的意見，但我一直認為，任何一個正常的社會，必要擁有正常的文化。台灣光復以來，政府當局全力追求經濟建設的成長，卻不顧文化水平一直在原地踏步，直到近幾年，有關單位似乎也較積極地從事文化建設；只是，當中共的廣東省政府，花了兩億美元整修一座五落大厝，成為一座古色古香的廣東地方博物館時，台灣的左營舊城門才剛剛被毀，半毀的麻豆林家也被拆遷，這樣的文化建設又怎能談得上什麼成績呢？

在這種種難題與僵局之下，要重振傳統文化，重新獲得現代人的肯定，甚至立足在世界的舞台上，就不能光靠政府的政策與態度，而是我們每個人都有責任付出關心與努力，用現

代化的方法與現代人的觀點，提昇傳統文化的品質，再締本土文化的光輝。

●

從開始收藏第一尊布袋戲偶起，彷彿便註定我將走上這條寂寞卻不能後悔的文化之路。

過去那麼多年前，我當然知道，只是默默地收藏一些珍貴的文化財產，我如此是不夠的，但直到今天，時機稍稍成熟，才敢進行下一步的計劃。

這個計劃，大概可分為三個部份，一是成立出版社，二為創立臺原藝術文化基金會，三則創設臺原傳統戲曲文物館。

臺原出版社成立的目的有二；一是專業台灣風土叢刊的出版，這是一套持續性的計劃，計劃每年分三季出書，每季同時出版五種台灣風土文化的叢書，類別包括：民俗、戲曲、音樂、歷史、工藝、文物、雜俎、原住民族等大類，每本書都將採最精美的設計與印刷，用最通俗的筆法，喚醒正在迷茫與游離中的朋友，讓更多的朋友重新認識本土文化的可貴與迷人之

處。我深信，只要持之以恆，所有努力的成績不僅將獲得關愛本土人士的肯定，更將贏得國際間的重視；二為出版基金會的專刊，臺原藝術文化基金會成立之後，將有計劃地整理台灣的傳統藝術之美，諸如戲曲之美、偶戲造型以至於建築、彩繪之美……等等。

至於基金會與博物館的創立，則是我最大的目標，這兩個計劃其實是一體的，博物館只是基金會的附屬單位，主要的功用在於展示基金會所收藏的文物與美術品；至於基金會本身，除了推廣與發展本土文化，定期舉辦各種研習營與表演、演講，更將策劃舉辦各種世界性的文物交流展，目的除了讓國人有機會打開更廣闊的視野外，更重要的是讓本土文化立足在世界的舞台上。

讓本土文化立足在世界的舞台上，不僅是臺原藝術文化基金會與出版社努力的目標，更是每個關愛本土文化人士最大的期望，不是嗎？

畢竟唯有如此，才能重拾我們失落已久的自尊！

（本文獲選入《一九八九年海峽散文選》）

多樣貌、富生機的台灣建築

——《台灣的建築》原作者序

《台灣的建築》這本書是根據日本學術振興會一九三六年度所撥資金進行的《有關台灣建築的研究》成果簡述而成。因此詳細的學術性研究結果得參照我向日本學術振興會所提出的報告。

由於原報告不適於發行，而且太過專業，但我希望將台灣的建築披露出來，介紹給中日兩國國人民，甚至於世界各國人士，所以才決定出版本書。

為了使大家更瞭解出版的意義，我先敘述個人對於建築的看法。我是個建築史家，身為一

個日本人，對於最重要的日本建築研究下過工夫，對於世界各地的建築也做過調查。我認為建築是人類文化的產物，世界古今的建築都具有同等的重要性。事實上，所有美麗的、優秀的東西並不侷限在於日本建築而已，應該從世界各地被找出來，由大家共同來欣賞觀摩。我更認為透過建築可以充份地了解到該國的國情及其民族的思想。

大家廣泛地認識世界各地的建築後，對於日本建築在世界上所扮演的角色及所佔的位置就更清楚，進而得以矯正過去日本人唯我獨尊的

建築觀。

我這麼相信，而且認爲爲我有義務，所以發行了本書。希望透過鄰邦台灣的建築內容，與中國人，至少與中國南部地區的人們來心傳心溝通。況且，台灣的建築在過去從來不曾受到應有的重視，也很少有專業的研究結果被發表出來，所以我更覺得應該這麼做。

對日本人而言，台灣的建築，的確有不少部份是相當難於理解的，因此雖然曾努力嘗試了解，但仍不免有些遺憾。只是我有點兒擔心，因爲中國的建築實在太偉大了，人們會不會因此就將台灣的建築視爲中國系統的支流而輕視了呢？或許台灣的建築就是中國建築的支流，但它仍有地方性的特質以及原住民建築及其他有特色的建築。希望因爲我的努力，能讓大家了解到其實也有許多日本人對此事相當關心。

筆者以一個建築學者的使命感，一直感覺到過去對於台灣建築的學術性研究不足，而引以爲憾，覺得有必要親自到台灣一趟，做實地的調查及研究。一九三六年四月四日來到台灣，四月二十四日離開台灣，雖然只是短短二十一

天的逗留，但在這期間，足跡却遍踏基隆、台北、大屯山、淡水、新竹、角板山、烏來社、台中、彰化、鹿港、嘉義、北港、台南、安平、高雄、馬公、屏東、潮州、赤山、卡比雅干社、恒春、鵝鑾鼻等二十二個地方。

幾乎從台灣北端看到南端，而且大多是比較顯着的建築，想起來還是蠻欣慰的。漏掉的地方還有宜蘭、蘇澳等東北部地區，而且對原住民族的建築也希望多看些，爲此本來想再次來台繼續調查，很遺憾地尙未達成心願。

雖然有些部份未能予以考察，但是所有本島人（台灣人）建築均已大概看過，所以還算滿意。而原住民族房屋部份，另有前台灣工業學校教師千千岩助太郎先生對全部「蕃社」所做的調查報告可資參考。

我就根據實地田野調查的成果也兼爲文編的考證，參照各碩學前輩的研究，以平易的文體完成《台灣的建築》這本書，提供社會諸先進參考。

這項研究如果沒有獲得日本學術振興會的幫助，可能就沒辦法完成，在此特地向該會表示

感謝之意。

此外，在實地調查時，承蒙當時之台灣總督府官房會計課營繕組組長故井出薰先生、技師栗山俊一先生、技師故神谷犀次郎先生、千千岩助太郎先生、田中大作先生，以及其他諸位先生鼎力相助，在此特申謝忱，尤其是井出先生特別撥出寶貴的時間，陪同筆者登山涉水，而神谷技師在實地測量時的大力支援，也令我緬懷良深。

然而這兩位先進均已駕遊西天，而筆者又太怠慢，未及將成果送請兩位指正，至感惆悵，只有將拙作呈獻於兩位先生靈前請求寬恕了。

據說，台北、台南、高雄、嘉義等處被轟炸得很利害，一些在書裡所提到的建築，不知安危如何，令人惋惜，若能藉本書的紀錄，保存些許往日光彩，實不幸中之大幸也。

一九四七年二月藤島亥治郎

台灣建築族群觀察的嘗試

——序《台灣的建築》

台灣是一個多元族群的社會，雖在歷史發展的過程中，她們彼此之間互有消長甚且因而滅絕，但，在現代化來臨之前，大部分的族群仍舊以擁有自身的族群特殊性而自傲著。

建築除了作為解決物理上遮風避雨趨寒遇暖的作用之外，還有另一個很重要的部分是屬於非物理性上的文化意義。不同的族群之間用以區分彼此的，在於彼此互異的文化特性，建築的形式即是此間的一個極重要之特性。

在某個角度看來，對台灣建築的觀察，也可以作為理解台灣文化或台灣人生活方式之途

徑。尤其在今日台灣人開始有一點機會能夠試探地尋找自身之文化，在民俗、文學、戲劇、美術，甚至政治、社會、經濟之外，台灣人的空間表現也應當是一個重要面向。

然而，在過去若干歲月的台灣建築探討中，多半以進行籠統的形式類比與分析，為主要任務，否則便是將之作為中原文化大傳統的一代替樣本，用以緬懷因政治因素無緣謀面卻又受到少數當權者日思夜夢的意識形態機器教育民眾之材料。

有很長的一段時間裏，台灣建築因為被視作

陳板

台灣建築族群觀察的嘗試

漢文化等一元素的邊陲分支，而忽略了其他不同族群（如原住民、平埔以及荷西日本文化之外來影響），和一般籠統所謂漢文化之內的不同族裔之間的文化差異性。

也因此，我們的台灣建築教育一直便處在濛煙四罩的模糊情境之中，從未擁有自身的文化主體性。

藤島亥治郎先生在日領時代末期，接受日本學術振興會的援助，來台做了二十一天的建築觀察，但這份觀察報告的普及本卻一直要等到戰後（十一年後）才面世。《台灣的建築》正是這本難得的產物。這本書最可貴的部分在於她以文化人類學角度切入台灣建築現象，而這也是第一次有人以此角度介入台灣建築。在大分類上，本書便不以慣常的編年體作爲敍述發展的主軸，而採族群的分類，區分台灣建築爲南洋系、中國系及西洋系三大類，這個劃分法，使台灣的建築研究可以免除某些短視的政治偏見以及更爲短視的現實利益的干擾，直指建築之人文核心。

尤其，在今日以超速度消亡的原住民建築（南洋系），在本書中以超過半數的篇幅詳加介紹，是作爲今後研究台灣建築風土特性的重要參考方向。

可惜，這個珍貴的開始並未有後來者接續上去，反而內文中出現的若干明星建築（主要以中國及西洋系爲主），受到內政部指定爲古蹟。

雖然，本書在大分類上提供了一個頗爲適切的角度，但，在他僅有的二十一天全台灣建築觀察中，卻無法眞正切入台灣的族群現實。然而，作爲一個外國的台灣建築觀察者，藤島亥治郎除了提供了一個宏觀的國際視野，他也提出了多元視野以探測台灣建築，這是十分值得吾人思考的。

一九九三年六月於老泉工作室

台灣的建築

藤島亥治郎／原著

詹慧玲／編校

1／台灣的建築

第一章 台灣建築的價值

台灣建築是南洋系、中國系、西洋系三種系統自古並存至今，它的多元性是台灣文化史上的當然結果。

有人說台灣的建築全是新的，不值得去探求，

我想那些人是把建築當成古董來看了⋯

敍述台灣的建築之前，首先應該說明它的價值，台灣建築的價值，從純學術性的地方系統看來，它在世界建築裡可被認定爲一個地方系統。

我們可以說，在建築的文化系統裏，台灣滙集着以下幾個系統的建築：

一、南洋系建築：馬來系，亦即原住民族的建築。

二、中國系建築：中國南部系統的支流。

三、西洋系建築：自西班牙、荷蘭系開始到現代建築。

關於這些建築以下會有詳細介紹，它們各具特性，尤其是原住民族的建築，在印度尼西亞系當中，較具特色，而且非常傳統，早就受到人類學者矚目。而中國系建築雖然都屬於福建、廣東建築的支流，但它說明着中國人發展的歷史，而且其中不乏藝術的上品。

而西洋系建築，正好反映出昔日西班牙、荷蘭等開拓台灣的歷史，同時也可以做爲現代及未來建築發展之原點，故相當值得重視。

如上所言，台灣的建築，不僅僅是建築史上的一項資料而已，更具有歷史學及人類學上的

價值。

台灣建築的第二個價值，是它可以刺激人們對建築的構想更爲豐富。當然這一點是不局限於台灣建築的，凡是身爲建築家，在樣式表現上，如果是腦力設計構想的時候，在斟酌的摸索豐富的人，無不是才氣奔放，其表現成果必定也是出人意表且頗多創意，而後才能成就富於藝術性的建築作品。

那麼，建築師們構思的源泉又在那裡呢？他們需要從古今中外的建築，不斷地攝取靈感，使藝術性的構思更臻完美，這是很重要的一點。人不必劃分國界，只要能吸取由建築所顯示出來的形態以及色彩的藝術性就可以了。

如從這種角度看來，我認爲我們可以從台灣建築中學到不少東西。南洋系的房屋，就是利用身邊可獲得的材料，以模拙却又合理的手法建蓋起來；中國系的建築，則是漆着絢爛豪華的色彩，加上複雜厚重的設計，橫溢出南國情調。這些都是在日本建築裡不易尋找到的。

合理性與奔放的情感，是身爲設計家所不能或缺的。在這個時候，建築本身的新舊根本不

是問題。

從建築史的立場來說也是如此，建築史學，這種學問的存在理由之一，就是為了追究設計的構想因果。因此就算是近代的，或是現代的作品，做為歷史探求的對象，不值得去探求，有人說台灣的建築全是新的，也沒有什麼不對。我想那些人是把建築當成骨董來看了。

台灣建築的第三個價值，是可以透過建築了解中國人以及其他的人們。

建築是人類生活的必須品。尤其是做為起居用的住宅，你可以如臨其境地揣摩出住戶的生活狀況，而其構造設計及裝飾都必定是依照住戶的喜好而選擇、製作，所以透過這些東西，可了解這些人的性情。一些以外國人的眼光看來，會覺得很費解的建築，如果你想了解它，就得站在那些人的立場，以他們的思想為主，去揣摩他們的生活，最後就能瞭解那些人了。

因此了解台灣的建築，對於了解中國人，尤其是南中國的人是有所幫助的。日本人過去蔑視台灣建築，因此對於中國人不了解而發生過的誤差，實在是至深且大，值得深思。

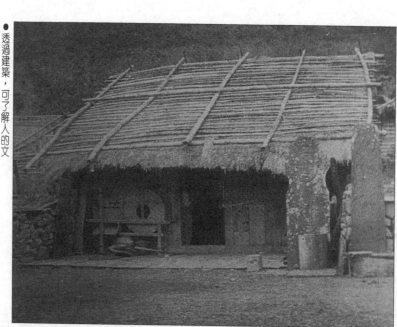

●透過建築，可了解人的文化。

第二章 台灣建築的成因

台灣的中央山脈南北縱貫，
且稍爲偏東，
供文化發達所需的平原，
侷限於西岸一帶及北岸，
荷蘭人、西班牙人及中國人，
均在西岸平原開展其文化，
分布於山岳地區的則是原住民部落……

一、概說

台灣建築，產生這種特殊性的理由何在？那是因為受到台灣環境的地文性以及住民背景的人文性之影響！所以首先應該說明這些因素如何影響到台灣建築的呈現。

二、地文性的成因

台灣是個典型的島嶼，因此所有的建築很容易帶有海島特有的色彩，在其他地區是不容易找到類似物的。原住民族的建築正是屬於這種類型。此外，台灣因為西邊隔着台灣海峽與福建、廣東遙遙相對，而這兩地的人自古就來台開發，因此在台灣很早就有以福建系以及少數廣東系（客家人）為主的建築。

台灣的脊樑山脈（中央山脈）南北縱貫，且稍為偏東，以它為中心，有三分之二的地區是山岳地帶，所以供文化發達所需的平原，只侷限於西岸一帶及北岸。而事實上，荷蘭人和西班牙人也在西岸找基地，中國人也在這個平原開展其文化，所以文化比較進步的中國系建築

● 台灣的建築富含海島色彩。

台灣建築分布系統及原住民分佈圖

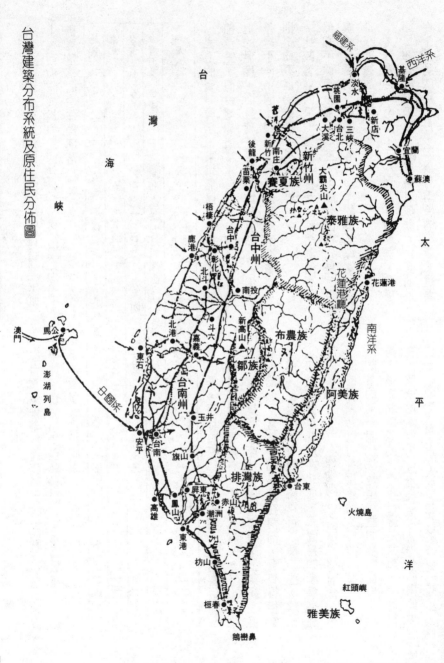

以及現代建築的分佈，大致集中在這個平原上。而與它成為對比的就是分布於山岳地區中稀稀落落的原住民部落。

台灣氣候帶給建築最大的影響，這是不容置疑的。台灣屬於亞熱帶圈，整年高氣溫，有以下的數字做為說明：

地區	最高氣溫	最低氣溫	年溫差	平均
東京	二五・七（八月）	三・〇（一月）	二二・七	一三・九
台灣北部（台北）	二八・二（七月）	一四・八（二月）	一三・四	二一・七
台灣南部（恒春）	二七・五（七月）	二〇・三（一月）	七・二	二四・四
印尼爪哇	二六・六（五、十月）	二五・六（二月）	一・〇	二一・六

表上的資料顯示，東京氣候有明顯的夏冬季節溫差，而台灣却恒常處於東京的四、五月以上的溫度，而且越往南部平均氣溫越高，年溫差越小。不過比起印尼爪哇及其他南洋諸地，則平均氣溫仍較低，年溫差也大。

比較各地的平均氣溫，台灣島雖然氣溫高，但却不像東京那樣悶熱，可能是因為它是個島嶼，且受到季風的影響，海洋的濕氣經常被送進來的緣故。

尤其是台灣南部，四月到九月的夏季，幾乎連日都有驟雨來臨，熱氣得以疏散。北部則是從十月到次年三月，因為有季風的影響，是屬

於雨季，而且幾乎每天下雨，天氣相當陰晦。在四月初台北還是有人使用火爐的。

台灣雖是屬於亞熱帶南中國海岸型氣候，但並不酷熱。當然，如果是在南部，會覺得相當燠熱，但是因為有驟雨所以可以緩和些。越往北部溫度就越低，在北部，六個月的冬季是屬於雨季，甚至令人感覺到冷。所以，總而言之，台灣的房屋乃以防暑為重點。

防暑的第一個作法是讓房屋的坐向採坐北向南，這對北半球的人來說已經是常識，尤其是在中國地區，自古以來就遵守坐北向南的方位。不過到台灣來的人們，却打破傳統的制約，

而較傾向於坐東向西的方位。因為太陽有時候通過正上方，有時候却偏北通過，向南的好處比較少，而且房屋向西可以避免陽光直射，反而比較有利。

建築的設計上也是盡量避免日光直射，在房屋的外部設有寬廣的屋頂出檐，以避免強烈的日光直接射入室內。這是在台灣、南中國以南，以及南洋各地所使用的一般性方法。

例如，原台灣總督府廳舍，在每一層樓都圍繞着有柱走廊。不僅可防曬且在南方強烈的陽光照射下，也不必擔心室內會變暗。

台灣人所謂的亭仔脚也是屬於免於日光直射的類型。台灣面向馬路的房子，通常把一樓面對道路的部份，開放六尺以至十二尺做為拱廊或者是柱廊，因為家家相連，而且都這麼做，因此每一家的拱廊都互相接連，最後竟成為有規模的步行道路，路人都走亭仔脚，而那裡有招牌、樣本櫥窗，容易吸引顧客入內，是一種防暑又可以做各種利用的巧妙辦法。亭仔脚在南洋各地都可以看到。

一般用土埆、紅磚或石頭砌造的房子，其特

● 亭仔脚的特別設計，可免日光直射。

徵是牆壁厚、窗門又小。就算是木造或是木竹混用建造的房子，也不像日本建築那樣有很大的窗門及入口。這是因為除了木造的房子，其

他結構的房舍，牆壁上面不容易掏空，當然也因為氣候不像日本那麼悶熱，所以沒有開大窗門的必要。

●街道上的建築，較少開大窗。

降雨量方面，如果是驟雨的話，在短時間之內就會降下大量的雨水，一般在建築結構上當然是需要在屋頂做相當的坡度，但也不必有太陡的坡度。

平時的風速並不大，但在每年的八、九月份會有颱風來襲，耐風方面的考慮是必要的。

台灣屬於地震帶，古今發生過多次大地震，房子的構造當然是要耐震的。然而中國人的建築已往對於地震的考慮並不週密，甚至是相當脆弱的，極待改善。

沿岸地方因受海風侵襲，而且天氣酷熱，容易傷害水泥建材，鐵材也很容易生銹。對於這些問題，前總督府材料試驗所及有關單位曾經做過實驗調查，且已研議出一些對策。

三、建築材料

木材

台灣山岳地帶佔全島總面積的三分之二，森林資源相當豐富，早期更是充滿着原生林，但因原住民不斷以火燒森林來開墾爲田園，再加上漢人的開拓，伐採地區漸漸擴大，以至成爲

目前的狀況，但無論如何，這些樹木是絕好的建築材料。因此台灣建築大都是純木造或者是以木料爲主建材的混合型。

其中，扁柏、紅檜是主要的用材，阿里山的檜木更是品質優良，僅次於號稱世界最優秀的日本木曾地方之檜木。

木材的總出材量，扁柏約佔六三％，紅檜約佔二三％，其餘一五％是香杉、亞杉、楠仔、烏心石、茄苳、肖楠、鷄油、赤皮等等，而樟木則用於特殊用途，也相當受歡迎。以往台灣人曾經向福州廈門方面進口福州杉，向南洋進口柚木等南洋材木。

木造房子最大的缺點是白蟻之害，所以台灣建築不容易保存，老房子很難留下來。關於這一點，前台灣總督府林料試驗所及其他有關單位曾經向福州廈門方面進口福州杉，向南洋進口柚木等南洋材木。

木造房子最大的缺點是白蟻之害，所以台灣建築不容易保存，老房子很難留下來。關於這一點，前台灣總督府林料試驗所及其他有關單位曾經研究木材的防治對策，均見成效。

竹材

台灣的竹子最爲普遍，處處可看到，有的又粗又高，在日本相當罕見。做爲建材用的有桂竹、箭竹、長枝竹、麻竹等，以台中州（今南投、台中、彰化等縣）轄下，產量最多。台南、

台北、新竹、高雄各州也不少。

普通住宅那樣輕量的建築，用了很多竹子，

其中新竹州的泰雅族北部型房子，幾乎全是用

● 竹材是台灣建築常見的建料。

竹子做的。漢人的房子，在台中州以南，純竹

造的也不稀奇。竹造房子台語叫做竹厝、桂仔

脚厝等。此外，竹材廣泛用於家俱、工藝品，

因為價錢便宜，所以台灣人的尋常人家，很多人使用竹製的椅子、桌子、床舖等。原住民族房屋使用的床舖也是如此。

藤材

藤材做為傢俱相當受歡迎，原住民族中的阿美族，把它鋪在地上使用。

茅材

台灣也出產不少茅材。漢人、原住民廣泛利用它作為修葺屋頂的材料。阿美族用鬼茅的莖部，做為壁、屋頂的骨架。

粘土材

粘土沖積在第四世紀層中，在台灣西部的平原蘊藏豐富。把粘土推鍊成型曬乾後做為壁體的方式，是中國人自古以來就慣於使用的方法，稱為土坯，都是農民們在農閒時期自己做的。製法是把粘土質的土砂混水變軟，倒入長一尺一寸五分、寬七寸三分、厚度三寸的木製模子裡加壓使之變硬，然後放在太陽下曬乾而成。土坯的堆砌法與紅磚一樣，用含有水分的粘土做為粘接之用。如果用的是這種材料，要建一棟農舍，幾個親朋好友聯合起來就可以自

已動手做了。

紅磚

中國人稱它為磚或磚仔，在早期荷蘭人、西班牙人來台時就有了，可能是從殖民的城廓，亦即廈門或是爪哇載來的。當時所建的城廓，城址壁體全都是用紅磚建造。它的體積比中國人的磚小，長七寸、寬三寸五分、厚度約為一寸，很容易辨別其中的差異。

漢人製造的磚可能是從鄭氏時代開始，在台南開始製作，據說是長方形，厚度約為兩寸。舊的做法是，把挖採出來的粘土，讓水牛加以踩踏過密，然後放入木模子裡成型，用日光曬乾後放入磚窰內，燃燒雜木、雜炭加熱而成。

而後廣泛地做為牆壁用材，與木材、土坯一併成為主要壁體用材，它的規格大約為長八寸、寬四寸、厚兩寸。

瓦磚

通常瓦是指修葺屋頂的材料，磚是指鋪在地坪上或是貼在牆壁上的方型板狀材料以及堆砌壁體的紅磚。也可以指上述除了紅磚以外的東西，我們用這種觀念來敘述瓦及磚。

瓦磚是早在鄭氏時代，就由諮議參軍陳永華命人在台南製造，顏色是紅的。而後在嘉慶元年（一七九六年）有人在台中州南投街（今南投市）開始製造瓦磚。道光年間，在新竹州桃園街（今桃園市）附近，有人開始燒製紅瓦及黑瓦，以修葺屋頂，燒製磚做為鋪地坪之材料，瓦到了道光年間使用更頻繁，歷史上都有跡可尋。現在所謂的台灣瓦是一種小型紅色的瓦，與琉球瓦是同一系統，紅瓦與南國的碧空互相輝映，相當鮮艷。另外還有黑瓦，大小是寬七寸、長七寸七分、厚二寸五分。

有些房屋在棟樑或壁面的一部份鑲嵌釉磚，丹青互映，美不勝收。但這些建材並非於鄭氏時代開始製造，據說嘉慶九年（一八〇四年），台北州海山郡鶯歌開始有陶器製造業，或許，釉磚也是當時的產品之一吧？不過在台中或澎湖可以看到，用來裝飾房屋的是格外艷麗的透雕文釉磚，據說是從福州運來的。

石材

建築上使用的石材有安山岩、砂岩、石板、硓砧石等。產安山岩較出名的有兩地，其中之

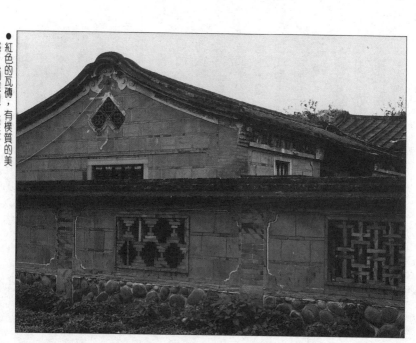

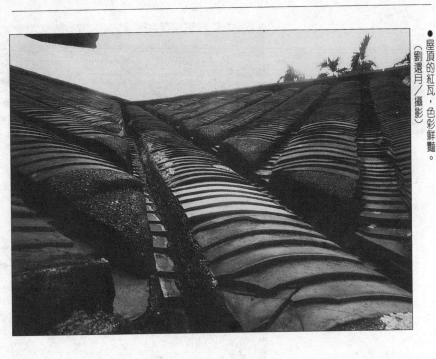

●屋頂的紅瓦，色彩鮮豔。
（劉還月／攝影）

一、在台北州七星郡（北投），叫做士林石，石質堅硬細膩呈灰色。另一地在淡水郡觀音山腳，出產淡水石，色彩爲暗黑色，用於寺廟或做爲墓石等。

砂岩各地都有，屬硅（矽）質，質地粗糙。

另外，花蓮港廳轄區出產大理石、蛇紋石。

石板產於中央山脈各處，原住民用來砌牆壁、修葺屋頂、鋪路、鋪地坪，尤其是高雄州轄區的排灣族，幾乎都使用純石板造的房子，非常特殊。

硓砧石是隆起的珊瑚礁石化所形成，因此由珊瑚礁所形成的澎湖島上的房屋，所有的牆壁全使用硓砧石，或者把它搗碎做爲碎石之用，高雄州也出產少許。

進口石材有花崗石，清朝始從中國大量運來台灣建造城堡。寺廟及宅邸的窗框、階梯、鋪路等最常使用。

另有玉昌湖石等，從泉州等地進口，使用於高級的建築。

石灰、水泥

石灰的原料在南部是採用硓砧石、貝殼灰等

等。在東部方面則用結晶石灰岩。

自日本領台後，水泥工業也以高雄等地為中心開始發達起來。

四、人文性的成因

既然建築是人類生活方式精打細算的產物、具有反映精神性的特質，那麼依照前面所敍，

● 民族不同，建築也顯示不同樣式。

因為民族之不同，建築也會顯示出不同的樣式來。台灣建築是南洋系，中國系、西洋系三種系統自古並存至今，它的多元性是台灣文化史上當然的結果，因此要探求台灣建築之人文性因素，對於形成各系統的各民族之建築特性，必須一個個予以說明，容我在以後各篇裡敍述吧！

2／南洋系建築

（原住民的建築）

第一章　總論

因為順應自然地形，原住民的建築大多依山面溪而建。部落的主要建物是住宅，伴隨著穀倉和畜舍。此外，鄒族及阿美族有集會所；泰雅族有瞭望樓；雅美族有工作小屋、涼台、船倉……

台灣的南洋系建築明顯地受到熱帶風土的影響。本來就屬於熱帶性風土的台灣，它的建築或多或少都帶有南洋系的味道，但從南洋系各種族經營建築的角度來看，台灣的建築系統中只有原住民族的建築明顯具備南洋系之特性，所以我們要特別提出來討論。

原住民在台灣山岳地帶的全域中，處處散佈居處，若要仔細地調查、是相當困難的。幸運的是，有前台南高工（今成功大學）教授千千岩助太郎先生，在台北工業學校（今台北工專）任教時，走遍全部原住民部落所做的建築調查報告可供參考。（註一）

和他的資料做比較，我做的調查只有排灣族的卡比雅干社與泰雅族烏來社而已，實際上是沒有資格談到原住民族的建築大觀的。因此在這裡容我廣為引用千千岩助太郎的報告，加些自己的所見所思來做敘述。

關於台灣的原住民，雖在人類學上未解的謎點仍然很多，但一般都認為他們是屬於舊馬來人種的一支。

可能是因為來台時間相當早，原住民對於他

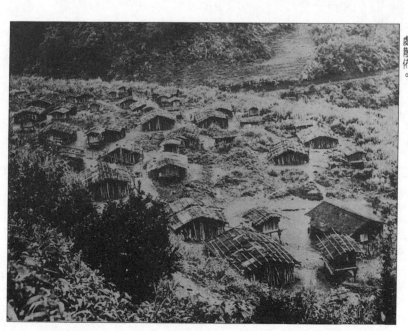

● 原住民建築在山岳地帶處處散佈。

們自身的發源有不少傳說。例如雅美族的一部份，傳說是從菲律賓北部巴丹列島的伊巴丹島過來的，或是由其他島嶼渡海而來；一部分的布農族傳說來自西部平原，因此有平地海岸發祥說；又如泰雅族的一部份起源於大霸尖山，鄒族是來自玉山等等高山發祥的傳說。所以會有高山發祥的傳說，可能是對高山靈威之原始宗教敬畏觀念而產生的。無論如何，他們長久以來爲了避免相互之間的爭執，再加上生活資源缺乏，人口增加等因素，所以到處遷移。原住民不斷改變住地的事實，從現在部落仍頻繁移動的現象可以證明。在這種流動的過程中，原住民對於原住地產生神話化的解釋，也是一種正常的現象吧！

統治者把留在山地的原住民稱爲生蕃（高山蕃），留在平地、文化素質較高的則稱爲熟蕃（平埔族），但這並不代表種族性的分類。

台灣原住民的種族、人口資料表列如左（根據一九三五年底台灣總督府總務局蕃社戶口資料）：

種　類	社　數	戶　數	人　口
雅美族 Yami	七	三九七	一、六九五
阿美族 Ami	八三	三、九三九	四八、二三七
排灣族 Paiwan	一七二	八、三七三	四三、四六〇
布農族 Bunun	八五	一、九六五	一七、七五七
曹族 Taou	二〇	三四六	二、一六八
泰雅族 Tayal（Atayal）	一八一	七、三七〇	三五、六三九
賽夏族 Saisiat	一二	二五七	一、四八二
其他	〇	四	六四
總　計	五六〇	二四、六五一	一五〇、五〇二

原住民各族尋求合適的居住地，形成一處平地，作為建築用地及穀倉，因為順應自然地形，建築大都依山勢而建，依山面溪，而屋後因為均數十戶的部落，叫做社，如果一個社的戶數增加，而該土地及生活物資開始缺乏，就得把這個社分為幾個社，叫做分社。不過在賽夏、鄒、布農各族有很多是一戶乃至於數戶的小聚落。這些社，通常都有個頭目統管該社，並防衛該社免受他社或他族之壓迫。

在日領時代，政府指導並「馴化」了原住民，教他們從事農耕，並為方便管理，漸漸地使他們移居到山腳地帶。同時也把他們原始形態的衣食住及不合衛生的各種生活習慣，強制加以改善。如此一來，不但原住民的舊社開始遷移，其他的事項也改得相當徹底，甚至於衣服也全部日本化，當然建築方面也正漸漸地失去固有的特色。現在台灣回歸到中國，如果趨勢不變，可能於不久的將來，台灣將失去純粹的傳統原住民族文化了。

平地的原住民部落，暫且不去談它。在山地，部落通常設立於高山的山腰。大都是後面有山（背山），前面則急陡坡傾斜，遙遠的前方有溪谷。他們在山腰間開闢幾段長的階梯形平坦

地漸高，遠遠望去，大部份的房子好像是掩藏於地底下似的附屬建物。

部落的主要建築物是住宅，通常有主屋，並有穀倉及畜舍相伴著。住宅以外的建築，鄒族及阿美族有集會所；泰雅族有瞭望樓；雅美族有工作小屋、涼台、船倉等；雅美族以外的各族曾經有過頭骨架，不過那應該算是較為特殊的。

建築物的地板型式（地面）有凹陷式（豎穴式；深床式）、平地板式、高地板式三種。布農族與泰雅、排灣兩族的一部份房屋採用凹陷式。採用凹陷式的原因是，台灣的高山地區，多天的夜裏有時候格外地寒冷，而且因為原住民的房屋建築結構概念相當簡單，不會建造高屋頂的房子，只有向下發展，以求得足夠的房屋高度，也使室內容積加大。

這一類的住屋型式，過去在南方熱帶地區，文明水準較低的諸族可能採用過，但現在已經看不到了。因此泰雅族的凹陷式房屋可以說是

相當寶貴的殘存例子。

不過，原住民的住屋通常都還是以平地板式，亦即與地盤面等高的泥土地板或是鋪石的地板爲多。這種樣式，據說古代的日本建築裡最爲普遍。此外，現在的密克羅尼西亞族（micronesia）與南洋地區也多採用這種樣式。像南洋諸地域那種高地板、高溫多濕的氣候，使地板下面能通風的高地板好像是較爲理想的方式，但如果要做高地板，結構就變複雜，也需要多量的材料，張羅起來相當費事，所以平地板式的就特別地多。原住民族採用平地板式，但會在土間（泥土地板）上面擺置床舖之類的設施，彌補泥土地板的缺點。

主屋或工作小屋沒有高地板式，只有爲了防止濕氣及鼠害，才會把穀倉的地板予以昇高，使地板下透空，產生良好的通風功能。這與日本古代的高倉、沖繩、八丈島、愛奴人（北海道蝦夷族人）的穀倉和南洋諸族的穀倉，構思完全相通。此外，把瞭望台及涼台的地板昇高，那是必要的，尤其是瞭望台的高地板式最爲顯著。

● 穀倉地板昇高可以防鼠。
（詹慧玲／攝影）

建築的平面格局通常爲長方型，但鄒族的一部份房屋，竟有些是楕圓型平面，相當原始、珍貴。

楕圓型以至圓型平面格局，在日本石器時代

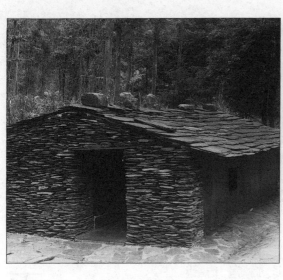

● 建築材料常是就地取材。

很盛行，文化發展較慢的澳洲土著和非洲諸民族裡也可以看到。

屋內以一室制最爲普通，二室制就較少些，這也是原始性的特徵之一。

建築材料方面，以木、竹、石做牆壁及屋頂，屋頂另外也使用茅草、檜木皮等。而這些材料都是各部落就地取材，選擇在住地附近最容易取到的材料，而後依照他們個個的智能適當地加以發揮創造，因此房屋形態並沒有一定的格局。

房屋的構造法，全部都是楣式架構，幼稚是難免的，主要是挖地埋好柱子，而木柱不過是厚厚的剖木材，或者是圓木柱，柱子與小橫樑的交叉口也都是利用樹木的叉枝，或者是只做一點簡單的交叉口而已。小屋的構造也是很幼稚的，屋頂大都採用山牆式（兩坡落水式）爲多，出入口通常設在與屋脊平行的牆面（正入式）。建築因爲種類不同，差異很大，作者乃按種族分別敍述。

附註

註一：田野調查工作，需要登山家的特質及消耗長長的時間，千千岩助太郎深具這樣的資質，長年來歷訪了大半的原住民部落，他所完成的報告已由台灣建築會發行，書名爲《台灣高山族住家之研究》第一期至第五期。

第二章 雅美族的建築

居住在紅頭嶼上的雅美族人，
對造船藝術有特別的才華，
船的外側繪有鋸齒形的幾何花紋，
看起來非常的美，
他們為捕魚用的船，
蓋起石頭堆積、頂覆茅草的船倉，
建築最具南洋性格。

在台灣本島東南海上有個紅頭嶼（蘭嶼），居住著雅美人，他們的建築，是原住民族建築當中最富有南洋色彩的。

蘭嶼與菲律賓呂宋島北方的巴布揚、巴丹兩島在地質學上一脈相通，是屬於火山島系的動植物生態，也和菲律賓的生態系統相似。

此外，雅美族與台灣本島諸原住民族比較，更為接近巴丹諸島的原住民，也就是舊馬來西亞族。這一點，由雅美人所用的語言及他們的發源傳說中，許多自海外渡來的故事等事項判斷均足資印證。

因此，雅美族人的房屋最具有南洋性格，加上紅頭嶼高溫多濕，所以設涼台及雙重牆壁；又因為地處颱風帶，所以把地面挖低或者是挑選較低凹的位置蓋房子，這些都是在台灣本島上所少見的。

建築按用途分為住宅（主屋、工作場、產室、穀倉、畜舍、涼台）以及船倉。部落通常在海岸形成傾斜狀的聚落，住宅也都面海。他們把地盤面深深挖下，房屋前面均深入地裡四至七尺，後面則連屋檐都像沉入地內，那是因為防

● 雅美族建築最具南洋色彩。

暑防風之故。

雅美族人的主要建地上，在中央處有主屋，側邊則有工作場、產室，前方有涼台、穀倉。

主屋為山牆式的屋頂，門口和屋脊平行，室內的長方型格局分為前後兩室，有些在主屋前面設有木板椽，是為防暑防風。地板是依着前室、後室之順序漸漸昇高，上面鋪以卵石，後室方以外的部分則鋪着厚木板。

室的分界處，各有四個入口，不過前後室分界處的入口沒有門扉，後壁有一個出口。前室全部鋪板子做為小孩寢室，後室中央有一排主柱支撐脊樑，將後室分為兩部分，前方也是鋪板子的，做為主人的寢室，後方是土間（泥土地板），屋角隅則有爐灶及用品台架。

柱子全是挖埋豎立式，主柱是撥子型狀（撥弦樂器的撥子）的厚板柱，其他柱子上端的斷面是十字形、丁字型或者是板狀，下端為方便插入地下都呈船槳狀，相當特異。主柱上端擺放斷面三角形的小樑材，隔間牆壁上面放著圓木材主屋樑，外壁上部擺放竹子做為屋頂椽樑。

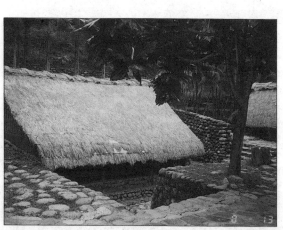

屋頂的前後坡均鋪上用圓木、剖竹或鬼茅的莖子所編成的屋頂基架，葺以茅草。另一邊牆壁是把木板橫向裝上，只有背壁是用木板豎排而成，並在壁外吊些茅草，或用石壁圍繞做為防熱之用。

雅美族人的工作場，可兼做為酷暑之時的寢

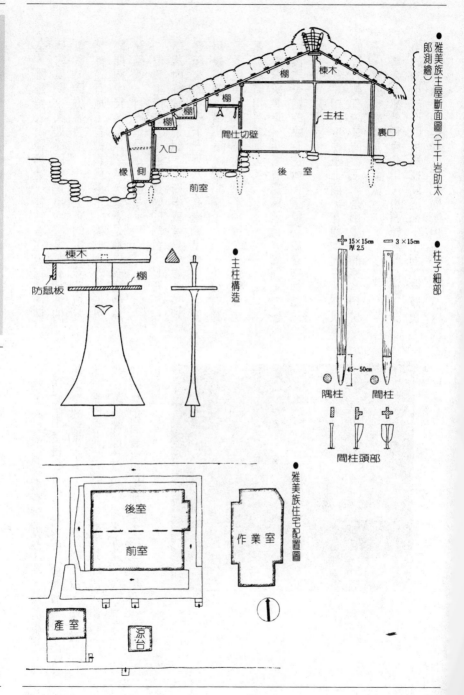

雅美族主屋斷面圖（千千岩助太郎測繪）

棚　棟木
棚
棚
間仕切壁
主柱
入口
裏口
椽側
前室
後室

主柱構造

棟木
棚
防鼠板

柱子細部

15×15cm 厚2.5
3×15cm
45～50cm
隅柱　間柱
間柱頭部

雅美族住宅配置圖

後室
前室
作業室
產室
凉台

雅美族對造船藝術有特別的才華，是早爲世人所知。剖木拼板舟的結構堅固，中設有龍骨，船兩端細細小小向上翹，看來很輕盈，船的外側有鋸齒形花紋或幾何形的原始花紋，用白、黑、紅三種顏色彩繪，看來非常的美。雅美人的船倉是面著水邊挖地基，內壁堆積石頭，屋頂覆以茅草。

室，雖是側入山牆構造，往往會在入口前面裝個防風壁，人則從兩側進出。它是鋪有地板的單室，爲防暑裝上一種可上折的木製天花板。另外還有地下室做爲儲藏室，牆壁則在板壁外隔間兩台尺，鋪以茅草，或者是堆以石頭做爲雙牆壁，目的也是爲了防暑。

位於主屋前方，通風良好的涼台，是雅美族部落內特有的景觀。在四根或者是六根，挖地豎起來的柱子上三到六尺高處鋪上地板，周圍用幾根圓木橫綁著，做爲欄干之用，並設有梯子，屋頂用茅草製成。除了納涼之外，涼台也是炎暑時用餐的地方。

產婦初產時，產室被認爲應獨立隔開，然後再做爲夫婦的臨時住所。這種現象在南洋諸民族裡也可以看到。

穀倉建在四根柱子上面，在離地面三、四尺的地方裝有防鼠的板子，是山牆式的茅草頂房子，牆壁也是用茅草紮成。

豬舍大都是數戶共用，用石頭堆疊圍成，其中的一小部份則用樹枝圍起來，上面用茅草覆蓋，與雞舍的結構大致相同，但更爲簡單。

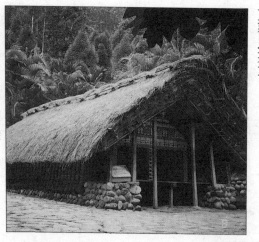

●雅美族的工作屋。（詹慧玲／攝影）

● 雅美族有美麗的刳木拼板舟。

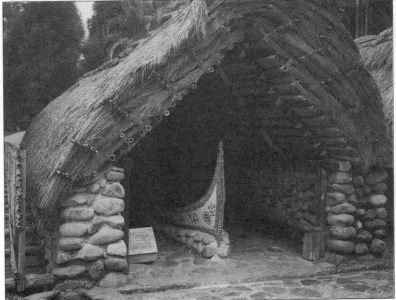

● 雅美族為船而設的船屋。
（詹慧玲／攝影）

第三章　阿美族的建築

阿美族分布在東部海岸平原的狹長地域，
是原住民中人數最多的種族，
他們是採大家族制度的母系社會。
獨立棟的廚房建築是一大特色，
鳳林廳太巴朗社卡奇他安家族的大房子，
有精緻優美的做工，
最具藝術上的價值。

一、概說

阿美族的建築

阿美族分佈於花蓮港廳（今花蓮縣）與台東廳（台東縣）轄區，東部海岸平原一帶向南北延長的地域，另一部份在高雄州恒春地方（今恒春），是原住民中人數最多的種族。阿美族人性情溫順勤勉，很早就被劃分在普通行政的管理之下（日本人治理原住民政策的管理系統）。

他們採取大家族制度及女權主義的宗族團體，而形成集團部落。因此阿美族的移動軌跡，只要追溯宗族系統就可以知道了。

阿美族大體上一般區分為：(1)北部的南勢阿美，(2)中部海岸山脈以東的秀姑巒阿美，(3)海岸山脈以西的海岸阿美，(4)南部的卑南阿美等四個部族。另有人認為把卑南阿美的南半部份與分佈於恒春的阿美族稱為恒春阿美較為安當。在阿美族的部落之中，也混居著一部分平埔族噶瑪蘭人、泰波安人、馬卡道人、西拉雅人等。

根據阿美族原始的傳說，觀察他們祖先的發祥地與移動的軌跡，可以發現因種族不同，部

落情形也錯綜複雜。尤其是遷徙途徑有的是南下，有的是北上，根本無法追溯其起源。海岸阿美以及卑南阿美所流傳的發祥傳說中，有謂祖先來自東南方海上的蘭嶼，經過火燒島（綠島）到達南勢海岸的說法，及從蘭嶼或綠島直接遷來的說法。而住在南隣的巴那巴那亞族（排灣族的一種）也有類似的傳說，值得注意。

從以上說法加以考量，阿美族的祖先可能是從南洋或者是東方的島嶼遷來，暫時停留在蘭嶼、綠島，而後再渡海來到東海岸，雅美族則安居於蘭嶼一直到現在。

分佈在台灣東海岸的阿美族，向南北做複雜的移動，曾經廣泛地分佈於西面的中央山脈地帶，但後來受到其他種族之壓迫，退到平地上，形成如今的分佈情況，恒春阿美則退得遠些，一路往南到恒春。

阿美族由於開化較早，現在大部份已經依漢人式建築建造土垜厝或紅磚厝，甚至日本式的房子。我們只談他們原來的建築樣式。

阿美族的建築有住宅（主屋、廚房、工作場、穀倉、畜舍、頭骨架等）與聚會所。

45

住宅

主屋有兩種型式：單室正入式（北部較多）及複室側入式（南部較多），在中部地方則兩式並存。

單室正入室在入口處為泥土地板，其餘則鋪設地板。屋子左右兩邊設置爐子，上面有懸吊式置物架。複室側入式是把進門處的泥土地，空出一部份做為廚房，擺設爐子，其他地方則鋪木板做為寢室，並設有矮矮的遮牆。這兩式所用的材料都一樣。

大體而言，柱子大部份都用板狀的木材，偶而也會使用竹子。再將竹子或者是圓木橫掛在柱子之間做為壁貫，與柱子連繫固定做為骨架，用茅、竹、板做牆壁。

茅壁是普遍建法。把茅葉橫直地排整齊，上下兩面，密密地直排茅莖，再將茅莖或者是剖竹片以一尺左右的間隔橫著排上去，再把上下的茅莖夾結起來。

室內許多隔間牆壁是採用竹壁，用剖竹或者是細竹密密地直排。

板壁多用於單室正入式的前面牆壁，把厚板

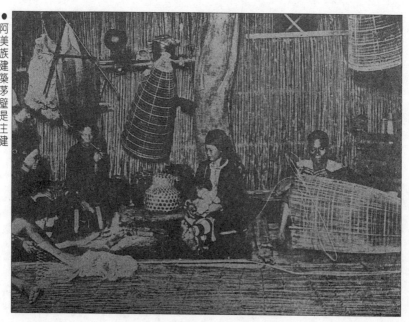

●阿美族建築茅壁是主建材。

橫嵌，成爲榫接狀。

小屋的結構相當簡單，像排灣族那樣，將藤製或者是小竹製成的簾狀物掛在椽條（桷仔）上當骨架，外面再用茅草覆蓋。

在單室正入式的住宅裡，爐子大小差不多四、五尺見方，是用泥土堆起來的，四周則用粗木頭圍起來，看來相當結實。複室側入的住宅裡，則像泰雅族的方式，只把三個大石頭豎立起來做爲爐子。

門扇是用單開門或雙開門，門上附豎立式回轉軸。窗口掛著竹編的窗簾，必要時可以往上捲。

廚房是獨立棟，與密克羅尼西亞族等南洋原住民一般所採取的方式相似，是南島系建築的一大特色。日本沖繩（琉球）的房屋及鹿兒島、宮崎兩縣都可以看到與它稍爲不同的型式。阿美族的廚房結構方式與主屋相同，屋裡有灶及置物架，房內角隔劃爲農具放置的用地。

中等以上的家庭有工作場，分爲雙室，一邊做爲工作場，另一邊爲放置牛車的地方。

穀倉是正入山牆型態的構造，大多是鋪樹皮頂的，地板則相當低。

集會所

每一個社大都有兩處以上的集會所，往昔也兼做瞭望台之用，不過現在是做爲集會、住宿、共同工作所之用途。型式與主屋一樣有南北兩

● 單室正入的阿美族主屋。

種不同類型。北部式的地板是全面鋪蓋的，中央有爐子，四周透空；南部式的除了前方，其餘三面都有牆壁，順著牆壁內側有供做臥舖用的地板，土間（未鋪蓋的泥土地板）中央有爐子。

二、實例

談到特別的北方型建築，首先應該來談談花蓮港廳鳳林太巴朗社卡奇他安的住宅（曾被日本當局指定為史蹟）。

太巴朗社（Tavarong）位於花東鐵路大和車站東方約三公里處，是一個大部落。

這裡的房子不但是阿美族的代表性住宅，也是巫覡（女巫）的住宅，更兼具藝術上的價值，因此曾被日本政府指定為史蹟，由政府保存並管理。

卡奇他安的家族譜系綿長，但現在已是廢屋了。當該社內其他的住宅陸陸續續地被修改，漸漸失去舊日風貌時，只有它堅持著舊制屹立著。在過去六、七十年裡曾經修改過三次，現在的建築是一九二二年所修改的，主要部份的

材料樣式，仍維持舊觀。

樑間十五‧五尺，柱上橫木三六‧七尺，屋檐一○‧四尺高，屋脊一四‧七尺，山牆結構正入式面東。在東西雙方配有柴房。東方的柴房是通風的，並排著檳榔樹材。房屋主要材料為樟、烏心石、桑等。牆壁和屋頂以茅草建蓋，僅東面是木板壁。出入口除東面以外，南壁、西壁也有。兩側壁都有窗口，附有竹編上開式窗子。屋內部沿著北壁鋪木頭地板，其他是鋪籐地板，在南北向有一個正方形的大爐子。採用扁平的柱子，上面掛有橫木及棟木的屋架。

正面入口處，刻有人像的門扉，據說是從原住地帶過來的。屋裡九根柱子上面所刻的人像，據說是和太巴朗當時移居的祖先有關。柱子、橫樑、直樑（枋）上面都刻有裝飾花紋，大多是把圓弧花紋排成菱型狀，是一種在密克羅尼西亞人屋裡也可以看到的原始紋樣。

以前在主屋的南邊有廚房、穀倉、豬舍、雞舍，如今均已拆掉。

太巴朗社住家與新社庄大港口社的住家並沒有太大的差別。全都是茅莖壁、茅屋頂、山牆

阿美族主屋複室側入式。
（千千岩助太郎繪）

式構造正入型，前面有一透風間，後面有雜物倉庫，左右側牆壁是深厚的，屋內沒有鋪地板，全部鋪籐，木柱或樑往往也有雕刻。如前所敍，南方型住宅都是側入式的，但恒春阿美的房屋幾乎都已經北方化了。

集會所較顯著的例子則以台東的馬蘭社最具代表性。

阿美族主屋單室正入式。
（千千岩助太郎繪）

第四章 排灣族的建築

排灣族居住在台灣最南部的山區，性情溫和，保有封建制度。以藝術才華著稱，尤其擅長木雕、刺繡、織布⋯⋯其房屋因人口分布地區廣大，形制、樣式各異，顯示最多采多姿的風格。

一、概說

台灣的原住民族中，居住在台灣最南部的山地，也就是高雄旗山、屏東、潮州、恒春四個地區及台東南部的排灣族，他們性情溫和，保有封建制度，不論男女，只要是長子女就可以繼承頭目，因此女頭目也並不稀奇。排灣族以藝術才華著稱，尤其擅長於木雕、刺繡、織布等。

排灣族的傳說中，祖先的發祥地是南台灣的大武山，或說是從下排灣、卡比雅干、悶第等大武山東方的山地移居過來，因此可推測排灣族的原住地大概就是潮州、屏東轄區的地域，事實上這些地方的建築，也具備較多排灣族文化的特色。觀察排灣族居地的房屋，各地都擁有相當的變化，但每個地區地多少都有些共通性。這些變化大概是因為風土以及建築用料的不同而產生。千千岩助太郎追溯這些共通族的原住建築分類為五個型態，我以他的分類為根據，說明其結構材料的使用情形。

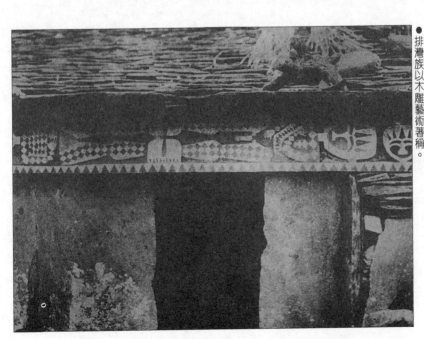

● 排灣族以木雕藝術著稱。

形式	平面	床	壁	屋根	分布區域	備考
北部型	單室正入；建物的入口設在與脊樑成平行的側壁	平床式，鋪石板	前壁用石板，其他堆砌石頭	山牆結構（由屋脊向雙邊斜下而前後切平的屋頂形式之一）石板屋頂	高雄州旗山郡下三社　屏東郡全部	
西部型	複室，向內深入	平床式	前壁用木板，其他堆砌石頭	山牆結構，茅草屋	潮州郡斯彭溪以南	
南部型	複室正入	平床式	土埆造	山牆結構，茅草屋	恒春郡	受中國系影響
東部型	單室正入	平床式	竹子或者是木板	山牆結構，茅草屋	台東廳海岸地方	
中部型	單室正入	深床式	前壁木板，其他堆砌石頭	山牆結構，茅草屋	台東廳山地地方	

二、北部型的房屋

北部型是排灣族部族中心的主要房屋形式。

高雄旗山的三個部落、屏東的傀儡社群、排灣社群的房屋大部份都屬於此種類型。最大的特點是大量使用石板築成。現以卡比雅干的建築調查為例說明。

卡比雅干是排灣族話，一般都叫卡比揚。他們住在高雄潮州赤山山東十四公里處的南大武山西側山中，據說他們的原住地是北方約十二公里，下排灣社的卡巴伊娃。（註一）

部落是在山的南腹台地，該台地的北背有急傾斜的山勢；南、東、西三面以急斜的山壁塌陷於幾百尺的大溪谷中，台地上方高處，有駐在所（警察）與學校。距此一小段距離的台地被檳榔林圍繞，低矮的房舍隱約出現其間，是

相當富有熱帶氣息的景觀。雖然是個台地，還是有緩緩的斜坡，南北方向開有幾條寬兩尺至四、五尺寬的坡道，坡道兩旁有幾間住家並列著，每戶住家前庭院也是並列的，有的則是幾家住戶連起來。這些道路、庭院全都鋪著石板，幾乎沒有泥土露出來。各戶的轄地境界處均利用高一尺至四、五尺，寬兩、三尺的石板牆壁做為分界。

轄地內面有主屋，是向左右伸長的長方形屋舍。前方做為前庭，靠邊有穀倉、雞舍、猪欄等。部落中心有個司令台是一大特色。另外，據說過去曾經有過頭骨架，不過這種建築物，現在全排灣族都看不到了。

住宅

興建主屋之前，先把傾斜面鏟平。把背面地勢垂直切下。在背面與左右面堆砌石頭阻擋泥土，也做為主屋的壁體。在這左右壁的上檐掛根圓木做為棟樑。棟樑可用一根或者是兩根，中間用厚板狀的柱子，做為主柱。

另外，棟樑前方的主屋內，小橫樑也用同樣方式掛上，但用比主柱細的柱子支撐，通常是

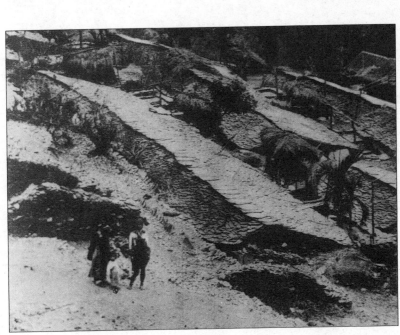

● 排灣族的石版屋。

將柱子上端削成叉梢，或者裝置腕木。

屋頂是以屋脊為中心，緩緩的雙斜垂式，向前斜垂的部份比向後垂斜的為長，大約是兩倍。因此就算屋頂棟樑高達十尺，前壁上端小橫木的高度也僅三尺六寸左右，入口寬二尺四寸而已，進出時就必須彎着腰了。

前壁大都由豎直的大石板排列而成，石板上端壓着石板的橫木，是高八寸寬六寸左右的扁木材。上方角隅切了個缺口，以便支撐厚木板建蓋屋頂。但旗山轄區三個部落的房子卻沒有這種橫木。前壁的外側，在適當位置豎立三角形或柱狀的扣壁（加強壁），也兼做為爬上屋頂時的腳踏·；其他的部落可以看到刻有階梯的加強壁。

屋子的前面左端或右端設有出入口，並裝有向內開啟的門扉，另外裝設大約三個一尺寬的方形小窗。屋頂設天窗，下雨時則用石板蓋起來。屋頂裡層排鋪著厚板，上面再鋪以石板。

如果從前面看這些房子，則呈現矮矮的一字長橫型。除了屋椽橫樑、門扉以及屋內的天花板及柱子，建築材料全部都是石板。

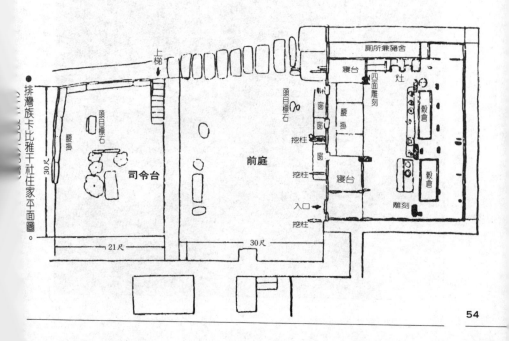

●排灣族卡比雅干社住家平面圖。

屋內由兩排主柱區分為前中後三部份。中室與後室的地板，比前室約低下四、五寸，換句話說，這些部份是呈現豎穴狀。中室是用餐或下雨天工作的地方，豎穴中央地下約兩尺的地方為這一個家族的墓壙，大約是四尺平方，深度約四、五尺，為石板製。

前室設置寬三、四尺，高八、九寸的石板造臥舖，靠近門處為男用，較內側的則為女用。

在貼近窗側處有一個寬約一尺的矮低石板椅，白天可供坐著談談天、做些手工，椅子上方設有物品架，放置一些身邊的小東西。與入口相對的側壁，劃出寬三尺的區位，用石頭做灶，上面裝個乾燥棚架，下方狹長的地方是廁所兼豬舍。地板向前面傾斜，髒污東西就向前方流動，從前壁下面的小孔排出去，大小解則在灶邊的台階進行。

穀倉安排在房屋的後室。穀倉是以木材做框，嵌入石板而成，後室其餘的部份就是小倉庫（柴房）。有些家屋在後壁設棚架，或者是在後壁橫向掏挖一個長型凹入處，擺設一些祖傳的陶壺及其他寶物。另外，也會在後壁挖一個

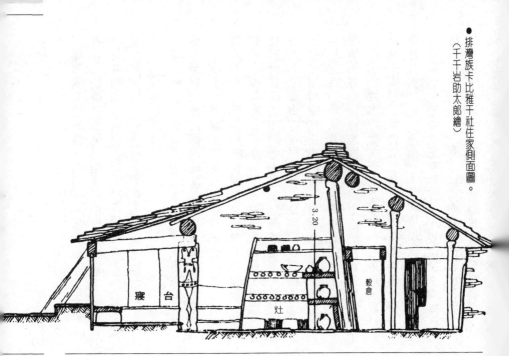

● 排灣族卡比雅干社住家側面圖。
（千千岩助太郎繪）

寬一尺的方型神龕，奉置神靈。

獸骨架設在柱子上的，掛着鹿角，設在屋頂橫樑上的，掛着豬頭骨或羌角等。

頭目的房屋，屋頂橫樑、門扉、柱子上面都會有雕刻，並塗上彩色的裝飾圖案。屋簷橫樑的外側，許多在邊緣刻上鋸齒紋的裝飾圖案。所雕刻的花紋，有顛倒過來的，有向側面的，大小更不刻意地考量，具有高度的即興趣味。

舊頭目吉古兒兒的房屋，刻有最受敬畏的，且被認爲是神的百步蛇、戴冠的神像及以陰部顯示性別的男女人物。此外，狩獵人頭或狩獲了鹿，綁着鹿的四脚由兩個人以棍棒扛着的樣子，及背負山豬等很寫實情趣的圖案，都是相當可愛的作品。

對於這些雕刻圖樣，他們從白、黑、紅、綠等顏色當中挑選兩種顏色，分爲基底部、雕像兩部份塗抹上色。

屋內的柱子刻有男女祖先像，其他細部則雕上百步蛇、神像頭部等，使硬冷陰暗的室內產生稍爲明亮柔和的感覺。卡比雅干社以外，屏東可滋亞波干社的頭目，巴羅安・潘得的住宅

也相當具有代表性，在門扉、屋簷橫木、屋內穀倉上的雕刻都顯得相當脫俗優異。

另外潮州郡萊社的頭目恰拉斯・宇列列家屋，屋簷橫木的雕刻塗著紅、白、黑三種顏色，顯得相當華麗。

如上所紋，穀倉是設在主屋內，或者在前庭前方另置一棟獨棟的穀倉。獨棟穀倉築在低矮的基壇上，基壇由四至八根粗柱子豎起，上面擺着石板，或用短柱頂着圓狀板做為擋鼠板，柱子上面用板子做平台，周圍繞編竹片，或圍繞豎板成低矮的周壁，最後用茅草鋪頂，鋪頂很大，覆蓋到這些周圍壁。整個穀倉的構造以剖開的竹子扣合，用剖竹片或用樹枝扭編而成。

或是從四個角隅及各邊中央斜掛著樹枝木條，由橫的方向編織纏繞，成為粗格的籠狀物體，以這個物體爲骨幹，蓋上厚厚的一層茅草，成爲幾近圓型的集合式屋頂（從大脊兩端再分爲兩脊共爲四脊的屋頂）外面再用同樣的骨架做為壓條，壓條上端突伸交叉，幾個交叉處擺放竹子做爲棟竹（脊）。橫方向長方形石板建造的主屋，和高圓頂形的穀倉是排灣族部落裏顯

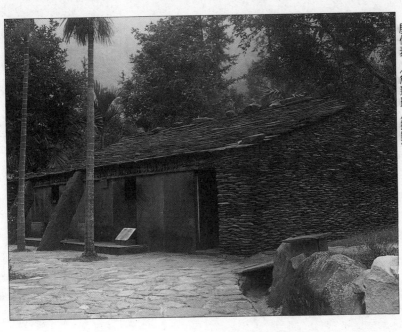

●卡比雅干社是排灣族的住屋代表。（詹慧玲／攝影）

明的目標。

猪舍是設在屋內的，但有時候也在屋外，用雜木圍起柵欄，再將其中一部份用石板或木板遮起來，或用木板做成小屋狀。

鷄舍的構造也是如此。

卡比雅干社舊頭目吉古兒兒的住屋，是該社的房屋代表，從種族史及造形上來看，也是個有價值的房子（註二）。這個家族自該社創始以來即存在，是連綿長達二十代的舊家族，現在已經廢絕，房子只用於祭祀而已。

住宅的外壁總寬卅九‧五尺，深廿七尺，入口是在房子左邊，屋檐橫木的柱子上面也有精緻的雕刻，屋內的柱子也全都有雕刻。刻着男人像的三根主柱當中，西邊那一根是首任頭目，中央那一根刻的據說是第二代頭目，接近門邊的方柱四面都刻有女人像。主柱與主柱之間的棚架上面，則擺着傳家寶，是排灣族人視為最神聖的素燒古壺，共三十二個。

吉古兒住宅的東鄰是現任頭目貼路‧藍寶的房子，屋寬七九‧九尺、深十九‧五尺，是狹長形的房屋，在中央有區隔牆，長五十二‧二

尺，將整個房屋一分為二，兩室都在右邊設置入口，形成相似的平面格局。

司令台

頭目家的前面，隔着前庭有個司令台，這是緊急事情發生時，頭目或者是長老站在其上呼集部落人民講話的高台，台上可能曾經設置過頭骨架。

吉古兒住宅前面的司令台，寬三尺、長二〇．五尺、高三尺，是用石板築起來的方壇，台的中央種植榕樹，旁邊豎立人像狀的石柱，做為頭目的標示。台側的兩方設有固定的座椅。階梯寬度兩尺，在司令台的左側。

其他的頭目人家前面也有司令台，現在頭目貼貼路・藍寶家前面的司令台，寬十五尺、長十六尺，階梯設在正面。

頭骨架

頭骨架其實已經被廢除了，但過去曾經有各戶專用的與部落共用的頭骨架，前者是設在房屋左前方或右前方的石牆上，或在前庭的石牆裡，挖個小方龕裝頭骨，後者是在司令台或在特設的石牆上，鑽許多個小方龕置頭骨，或

在石柱上挿石鍔，將頭骨套在上面。

三、西部型的房子

西部型房子大都分佈在北部型的南邊，也就是潮州郡轄區的斯本社、奈本社、馬利滋巴社、瘦包社等地。它最大的特色是：龜甲形屋頂、球蓋式天花板，室內分為前室、後室。此外可能因此地的石板較為缺乏，石板的使用比較受到限制，建材多用木材與茅草。同為排灣族，為什麼這裡採用的材料和其他的地區相差那麼多，尤其是屋頂結構以及平面格局呢？原因還沒弄清楚。

西部型建築的種類有住宅、司令台、頭骨架等，住宅包括主屋、猪舍，穀倉設在屋內，因為不養雞所以沒有雞舍。

主屋的興建方式是，先把傾斜地鏟平，在雙側及後側直切面堆砌石頭做為牆壁，前壁則豎立木板而成，方式和北部型類似，但把房子長度加長，分為前後兩室，前室是客廳、起居間，後室為寢室、厨房、穀倉等。

前室入口有兩處，都附有單面開啓的門扉，

58

● 前室橫斷面

● 排灣族西部型住家縱斷面。

● 排灣族西部型住屋基本平面圖。

後室　　前室

但也有不設門扉，採開放式出入口的。地板方面，主屋比前庭的地面昇高約一尺，鋪石板，貼着左右牆壁設有木製的坐椅，也可以做為臥舖使用。

前後室之隔間，在中央豎起寬三尺的兩寸厚板柱，有兩個入口通後室。

後室的石板地板比前室更高，貼着左右牆壁與前方的牆壁設有木製的臥舖與石灶，灶上方裝有乾燥用竹棚架。另外在房間較深入處，用板子圍起做成穀倉，房內的其餘空間做為儲藏物品之用。

獸骨架設在隔間的牆壁上或男用臥舖上面，另在最內部的牆壁上挖鑿神靈棚架。

在隔牆中央的板柱及前室左右的板壁上面，很喜歡加上拿手的彩色雕刻。

屋頂及天花板的做法相當特異。首先以隔牆板柱為基準，在前壁與左右壁架上樑，為寬達三尺的弧狀木材，然後擺上桷材或板材，成為木製天花板。如此，讓前室的天花板形成球蓋狀。後室却不做天花板，在距離左右壁大約三尺的位置豎立幾根板柱，左右相對彎曲，兩者

地板是泥土地板，出入口在正面。也有一部份的房子，分爲前後兩室，在左右

之間掛以樑木，並在上面擺放小的板條，然後再把細竹橫直組結好，而後與前室的屋頂一齊鋪上茅草成爲龜甲狀。

主屋前面有鋪石板的前庭，有時候在前邊石牆設置凹處，做爲爐灶。廁所是在屋外挖個洞或是溝，鋪上木板。猪舍也只是用柵欄圍一下而已。

四、南部型的房子

西部型的房子慢慢南下，到潮州轄區牡丹羅社等地方後，漸漸與南部的房子混合而變成中間的型式，最後成爲南部型。恒春郡的牡丹社、庫斯庫斯社的房子就是這一類型的。主要的特色受到中國系的影響相當強。

首先，壁體大部份是土埆造的，橫向一字排成三個房室，中室爲起居室兼客廳，左右房室爲寢室和廚房，其中有些與漢人的房子並沒什麼分別。可以看到木材交叉式屋頂的小屋組，或者是棟束式（屋脊短柱）小屋組等比較進步的型式，可能就是受到中國系的影響吧！

屋頂是山牆型，鋪茅草，用竹子壓紮固定，

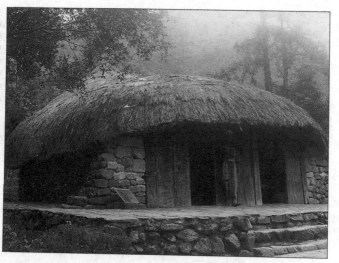

● 西部型特有的龜甲式屋頂。（詹慧玲／攝影）

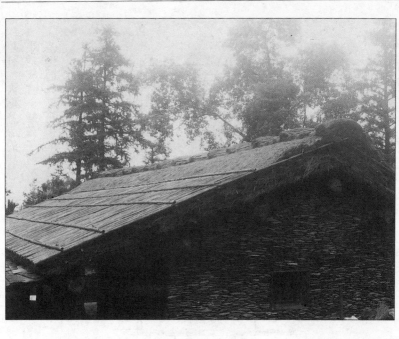

● 南部型房屋受漢人文化影響。（詹慧玲／攝影）

壁設臥舖、灶、燒飯處，貼着內面壁是穀倉，這種格局應該與中部型是同出於一個源流的。

五、中部型的房屋

中央山脈東邊、台東廳南部、大武支廳的久卡庫萊社及台東支廳的他巴卡斯社等山岳地帶的房子，就顯現中部型的模樣。它的特色是屬於深床式（凹陷式）的，平面格局雖屬於一室制，但與西部型、南部型是一脈相通的。

中部型房子的建築地基，無論是主屋、前庭都比房屋前的道路面低，成爲凹陷式。主屋是近乎正方形的長方形，三面牆壁用石頭堆砌而成的挖柱基孔，前方豎板壁，有兩個入口。雖然只是一個房室，但臥舖、穀倉等的位置分配，很類似西部型。距離三方石壁約三尺處，排列些柱子橫掛着樑，豎立小屋束，排列棟木、主屋小橫樑等，屋頂爲正入山牆式，以茅草舖成，用竹子橫壓捆綁固定。

六、東部型的房屋

同樣在台東支廳轄內，靠近海岸地方的大麻

里社、大南社等的房子，就不是凹陷式，而是平地板式，鋪滿了石板。左右的牆壁與背壁，基礎面只鋪石子，不是直接當做房子的牆壁，

而是稍為隔一小段距離，豎立厚板柱，用剖竹、木板、茅草做為牆壁，只有房屋的前壁以是厚木板排成。

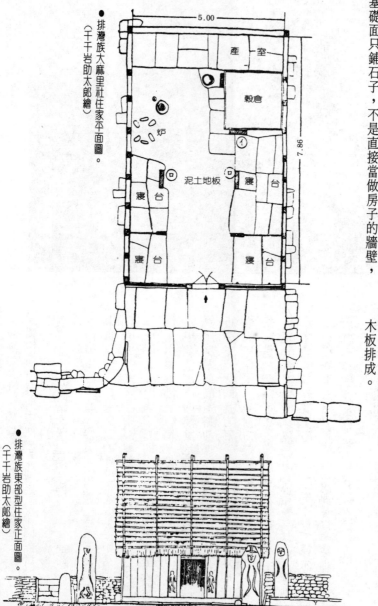

● 排灣族大麻里社住家平面圖。
（千千岩助太郎繪）

產　室

穀倉

泥土地板

爐

寢台

寢台

寢台

寢台

5.00

7.86

● 排灣族東部型住家正面圖。
（千千岩助太郎繪）

當代思潮系列叢書

宗教社會學

韋伯——著
劉援‧王予文——譯
張家銘——校閱

韋伯自稱其宗教社會學為「歷史唯物論的一個經驗性駁斥」,《宗教社會學》是韋伯巨著《經濟與社會》的一章,更是繼其名作〈新教倫理與資本主義精神〉的又一力著,凡關心宗教、社會、經濟的讀者必不可忽視。

閱讀
無界限的閱讀＋無意識的認知………

大師

韋伯
Max Weber, 1864～1920
韋伯是社會學的一代巨擘；
他的學識精深廣博、多所涉獵，
可謂當代最後的一位「通儒」。
或許有人並不同意他對人類邁向
「科層制牢籠」悲觀的預測，
或不同意其浪漫地相信聖雄式
英雄的救贖恩典，但不容置疑地，
所有當代社會學都受到韋伯的影響。

當代思潮系列叢書

宗教社會學

韋伯——著
劉援・王予文——譯
張家銘——校閱

韋伯自稱其宗教社會學為「歷史唯物論的一個經驗性駁斥」,《宗教社會學》是韋伯巨著《經濟與社會》的一章,更是繼其名作〈新教倫理與資本主義精神〉的又一力著,凡關心宗教、社會、經濟的讀者必不可忽視。

韋伯

Max Weber, 1864～1920

韋伯是社會學的一代巨擘；

他的學識精深廣博、多所涉獵，

可謂當代最後的一位「通儒」。

或許有人並不同意他對人類邁向

「科層制牢籠」悲觀的預測，

或不同意其浪漫地相信聖雄式

英雄的救贖恩典，但不容置疑地，

所有當代社會學都受到韋伯的影響。

柱子上端直接放棟木與小樑木的做法與北部型一樣，但屋頂却是坡度甚急的山牆式，用竹子壓住，入口為正入式結構。天花板看來蠻高的，具有寬濶感。平面格局方面，往內的進深長度較長，臥舖等位置的安排與東部型相同，但是穀倉的背面則有產床。臥舖是很低矮的石板地板。

入口處在正面，裝有雙開的門扉。排灣族人喜歡在入口門扉、棟木下的主柱上雕刻。內壁有神明棚架，及男女分開使用、編竹製的祈禱棚。在頭目家宅之前庭，豎起板石，做為頭目的標誌，雕刻着人像或百步蛇。

大南社裡有青年集會所。根據年齡有嚴格的階級制度，且不容許女人出入。集會所爲很深的正入式山牆結構，分爲前、後室，依靠着三面內牆壁設有雙層木製的臥舖，上層供青年使用，下層供少年使用。

後室中央有個大的圍爐處，據說可以讓大家圍在那裡聽長輩說話。

七、結論

我將排灣族的建築分爲五種型式詳細說明，但只是權宜性的分類，每一型式當中多多少少可以歸納出種種異同之處。現在就一些重要的事項，做個歸納性的結論：

1 地板型式

東部型爲典型的凹陷式，如果把北部、中部、南部的三型式再做深入探討，則可能找到相同的凹陷式。因此，這三種型過去也許像東部型是屬於凹陷式的地板。

事實上，以地基孔充當左右後壁的是屬凹陷式，因此，如果只看房屋的左、右、後方，就可以將它歸類爲凹陷式的住宅了。

2 平面格局

北部型的平面格局在他處看不到，其他的格局雖有單室、複室之差別，但可以統視爲相同的類型。

3 牆壁

在左右壁及後壁的地基孔堆砌石頭，以原木板做爲前壁面，是四種型式共通的方法。不過，東、北部型三方牆壁的建造方手法只能算是進步型。

4 小屋組及屋頂

中部型的龜甲型屋頂和球蓋狀小屋相當特殊，其他的可全部歸類爲正入山牆型。中部型及東部型在主柱上面直接擺棟木，屬於原始型，其他則爲進步型的型式。

5 建築材料

因爲有產地的因素，徹底採用石板的是北部型，其次是東部型與中部型，其他則以木造爲主。南部型受到中國系影響相當深，大量使用土墉類等。

附註

註一：根據台灣總督府一九三一年度《蕃人調查表》中〈蕃社沿革〉的記載以及其他資料敍述，距今大約四百年前，下排灣社卡牌伊娃的頭目有三個兄弟，分別是沙其牟西、沙烏邁、沙將（另一說是兩男一女），沙其牟西繼承頭目，二弟則想往他處開發，爬登大武山眺望時，發現了一塊良好的平坦地，立即召集十來位手下移住過去，他帶來了現在的盆弟社下方達達兒曼的巫師，並讓他與沙將的女兒婚配，建立今日三頭目家之一的拉加曼家族，另外，沙烏邁娶了齊拉兒牟苦而成爲齊古兒兒家之祖。據傳，大約在三百年前，該社戶數約爲三百，人口大約爲一百五十。

註二：卡比雅干社的頭目家裡分爲三個家族：卡笤拉班（Kataraban）、拉加班（Rajiyabam）、答羅亞加排（Tarayabai），答羅亞加排家，則是已廢絕了的舊頭目齊古兒兒家的分家。

第五章　布農族的建築

居住在中央山脈的廣泛地域，布農族維持大家族制度，性情固執凶猛，住宅的平面格局幾乎是一致的，但結構、材料及樣式，依部族不同而有各種差異，但建築方法和排灣族類似，值得注意。

布農族分佈住居於台南、台中兩州與台東、花蓮港兩廳轄區，以中央山脈爲中心的廣泛地域，他們維持大家族制，性情固執凶猛。

住宅的平面格局幾乎是一致的。但結構、材料、生活樣式，則依部族各種的原因而多少有差異；建築以主屋爲主要住宅，畜舍依靠於主屋。在台東廳轄區還有些房子附有衣服晒乾處兼涼台的特殊設備。所有的建築方法與排灣族有點類似，這應該是相當值得注意的！

與排灣族一樣，布農族人把建地的斜面鏟平形成向內凹的長方形，把前面留做前庭，後邊留做主屋的建地。主屋的左右壁與後壁是利用挖地基後的垂直面而成。

地板有凹陷板式與平地板式兩種。凹陷式的通常只把主屋部份挖下或同時把前庭一併挖下去，如高雄州旗山郡、台中州新高郡、能高郡、台東廳關山郡。而後者大部份的情形是，主屋的地板面比前庭地板低。

主屋是正入式山牆結構，向左右伸長的長方形室內，用長方形角柱分成三部份。前壁正面的入口，有一扇向內開啓的門扉，前室左右有

卧舖，中室左右有爐子，後室有穀倉。如果家族成員多，則在左或右側加卧舖，卧舖周壁是用木板或茅莖完全包圍著。在中南部容易取到石板的地方，其前壁都會用石板。而其他的壁面用厚板豎立成板壁或茅莖壁等。一般都不設窗戶。

● 布農族住家平面圖。（千千岩助太郎繪）

● 側面圖。

房屋骨架的結構比較類似排灣族北部型。鋪以石板，或者是排一些茅莖或鋪檜木皮、茅等。

據說在台東廳轄區有棟持柱（柱子立在牆壁外面，支撐突出來的棟木）的例子。屋裡有天花板，屋背面可做為小儲藏室之用。

前庭大都鋪著石板，周圍用石垣（矮牆）圍著。

豬舍、雞舍是用木材或石板簡單作成。獸骨架設在入口處牆壁上方，或者是屋簷下，現在已經沒有了，過去的頭骨棚架是另外蓋一個獨立房屋使用，或者是放在每戶門口前豎起木柱架成的高棚裏。

現在從千千岩助太郎所調查的資料中，舉出幾個實例供大家參考：：

(一)台中州新高郡丹蕃卡乃多灣社，凱舒·曼拉灣的房子，是牆壁、屋頂、地板全用石板的代表，原形保存的很完整，相當寶貴，但現在已經成為廢屋。接連著主屋還有附屬屋、工作場、儲藏室等。前庭有高十尺，厚度達三尺的石垣。石垣也有門，內側沿著石垣用石頭圍一座雞舍，相當有規模。

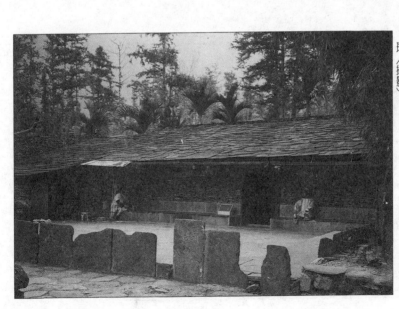

● 布農族凱舒·曼拉灣的住家最具代表性。（詹慧玲／攝影）

㈡高雄州旗山郡塔瑪荷社，爲台灣最後歸順日人的部落，房子的原形保留最爲完整。其中最具代表性的塔凱西他朗‧拉荷阿西的房子，寬約七十尺，屋內有八個臥舖。全部以檜木爲材料的牆壁是用厚木板豎排而成，屋頂也是用厚板蓋起來的。

㈢台東廳關山郡奈弘落社的房子，擁有許多獨一無二的特色：⑴屋外豎棟持柱，⑵晒衣服處兼涼台。有涼台的房舍，除了雅美族，只有這裡才見得到。

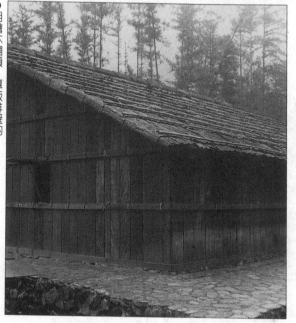

● 布農族的石板屋。

● 用檜木鋪頂、厚板排壁的布農族住屋。（詹慧玲／攝影）

68

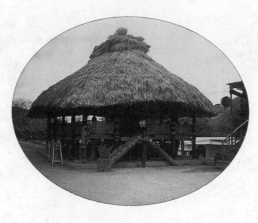

第六章　鄒族的建築

鄒族盤據於阿里山區，
保持著氏族及亞氏族的部落制，
住民性情溫順，
部落中的男子集會所，
及護甲式的大型住屋，
是建築的最大特徵。

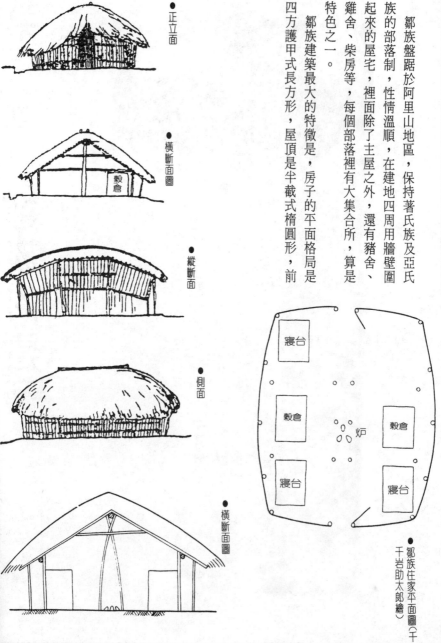

● 正立面

● 橫斷面圖

穀倉

● 縱斷面

● 側面

● 橫斷面圖

鄒族盤踞於阿里山地區，保持著氏族及亞氏族的部落制，性情溫順，在建地四周用牆壁圍起來的屋宅，裡面除了主屋之外，還有豬舍、雞舍、柴房等，每個部落裡有大集合所，算是特色之一。

鄒族建築最大的特徵是，房子的平面格局是四方護甲式長方形，屋頂是半截式橢圓形，前

寢台

穀倉　炉　穀倉

寢台　　　寢台

● 鄒族住家平面圖（千
　千岩助太郎繪）

70

後兩個出入口，屋簷距離地上大約有六尺之高，但左右雙壁面的屋簷，和地面的距離卻只有三尺。

房屋骨架的樣式大都是豎起圓木柱子，圓木上端有叉梢，用以承受軒桁，棟木下面豎起兩根柱子，上端束結綁牢，用以承受棟木的做法很普遍。

壁柱方面，大都是從中央部分開始向外彎曲，或者是一開始就向外方傾斜。柱子上端橫架有圓木椽條（桷仔），配以細竹的編織屏，最後鋪以茅草頂。牆壁是在柱子之間，綁幾根圓竹或圓木，以它為基底鋪以茅莖，或者是鋪以剖竹而成，因此牆壁空隙多，通風、光線條件都相當好。

屋內是單室制，平地板式的泥土地板中央，有個用三個長石頭架起來的爐子，爐子上面有乾燥棚架。在房間的四個角落有臥舖，鋪以剖竹片鋪製而成，周圍用茅莖圍成屏壁，並附有一個用茅莖編製成的單開式門扉。臥舖與臥舖間的空間做為穀倉。特富野社人把獸骨架裝在住屋入口內側的左邊，但達邦社人則是將獸骨

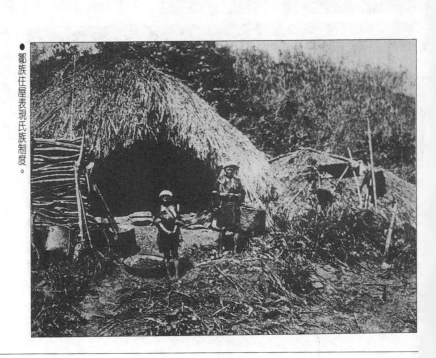

鄒族住屋表現氏族制度。

架放在獨立的房屋中。

集會所（庫巴）的用途，除了供族人開會，過去曾經儲藏狩獵帶回來的首級。比較保存原形的例子有達邦社的集會所，長約三十尺，寬約二十五尺，爲無壁高床式的構造，地坪高於地上三尺處，中央設有一個爐子。

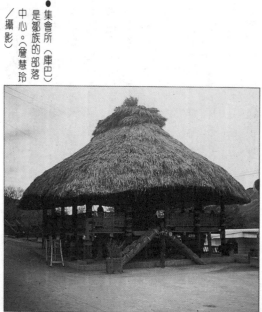

● 集會所（庫巴）是鄒族的部落中心。（詹慧玲／攝影）

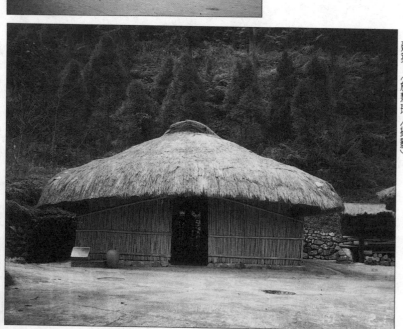

● 半截式橢圓形屋頂的鄒族建築。（詹慧玲／攝影）

第七章 泰雅族與賽夏族的建築

泰雅族分佈於北部山地，佔原住民居地總面積約三分之一，相貌最爲慓悍。

有防衛作用的望樓，及收受敵人頭顱的獸骨架，是建築中特殊的部分，賽夏族人口很少，建築和北部泰雅族人的毫無兩樣。

一、概説

泰雅族分佈於北部山地，佔原住民居地總面積約三分之一的廣大地域，相貌看起來很凶暴，臉部的刺青令人感到害怕。他們的發祥地傳說，可以分為三個系統，言語風俗有不少差異，但建築的系統卻並不與這些系統相同。

賽夏族的建築，大致的情形也是一樣。這個部族住在新竹州山脚下的狹窄地區，人口是台灣原住民族中最少的。

其實，往昔他們在新竹州擁有廣大的山地，但被強勢的泰雅族所逼迫，大約在兩百年前被逼迫遷到現在的地區而苟延殘喘，令人看來有氣無力，缺少英氣。而且他們的建築，與泰雅族北部型的毫無兩樣，只有一小部份住在山脚下，因與漢人交往密切，屋內房間的區劃受到漢人建築之影響。因此在本章裡，我將把這兩族的建築合併敍述。

兩族的建築都是以住宅為主，不過泰雅族有些較特殊的建築，是中部地方的望樓與頭骨棚架。泰雅及賽夏兩族建築的地方性系統分類，

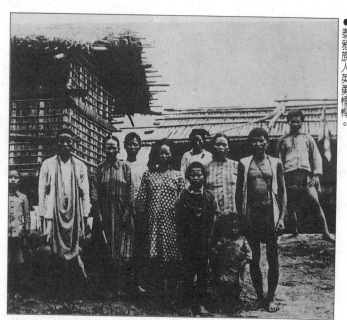

● 泰雅族人英勇標悍。

因為異同不易捉摸，分類相當困難。現在依千岩助太郎的研究原案，大概分類如左：

形式	平面	床	壁	屋根	分布地域	備考
泰雅族西部型	一室側入	平床式	木造	半筒形茅葺	台中州白巴拉社	特殊原始型
泰雅族中部型	一室正入	深床式	木造	山牆茅葺、檜木皮葺、石板葺	台中、台北州轄區大部分	泰雅族建築的主流
泰雅族東部型	一室正入	平床式	竹造	山牆式茅葺	花蓮港廳全域	
泰雅族北部型	一室正入：一室或複室側入	平床式	竹造	山牆式竹葺	新竹州全域及台中、台北兩州轄區一部分	
泰雅族北部型	複室正入或側入	平床式	竹造	山牆式竹葺	花蓮港廳一部分、新竹州轄區	
泰雅族和賽夏型						

住宅

住宅的主要建築是主屋，現在以主屋為基礎說明泰雅族的建築概要。

主屋室內是泥土地板，分為凹陷式（豎穴式、深床式）與平床式。凹陷式是中部型明顯的特色之一，但根據一九一七年「台灣舊慣調查會」出版的《蕃族調查報告書》記載，過去屬於東部型的花蓮港廳轄下也曾出現，此外，西部型現在是平床式，但過去可能是凹陷式的。

竪穴的凹陷深度，現在仍是以萬大社的兩公尺為最深，不過有由深變淺的傾向。

平面格局，一般都是一室制正入式，北部型有一部份採二室制。同樣屬於北部型，在新竹、台中兩州轄區的北勢社與西部型裡也有側入式的。新竹州的大部份與台北州轄區內的屈尺社卻為側入式。

正入式的入口設在正面靠中央處，裝有木板門扉，如果屬於凹陷式的，就由此進出。房屋的四個角隅，鋪有竹子的臥舖也當座椅用。在兩個臥舖之間有共用的爐子兩個。爐上面有用小圓木或竹子排成的懸吊式棚架，兩層乃至於四層。內部的牆壁裝有用小圓木、竹子、木板

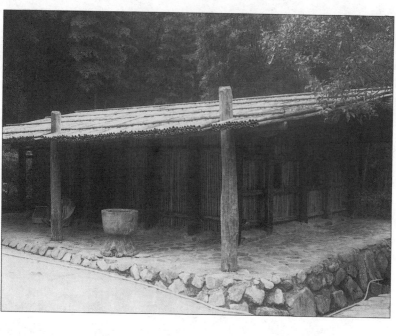

● 長長的出檐，可遮蔽陽光。（詹慧玲／攝影）

所做的棚架。

至於房屋的結構，如果是凹陷式，先挖豎穴，地基用石頭或石板緊密堆積以阻擋泥土，外牆也堆積約兩三尺高的石材做為牆壁的底座，增添美觀。挖埋式的柱子通常是用圓木，偶而也會有板狀的柱子或大一點的原木。屋頂全都是山牆式，房屋骨架本來的建築方法可能是極為原始的，且只有在西部型，甚至僅在台中州白巴拉社才能看到，方法是在彎曲的小屋樑上，簡單直接排置棟木而已。

將上面所說的原始建築手法，稍加改良，就成了中部型的特魯克人砂德社的房子，小屋樑雖是水平直線，但上面所放的椽條（桷仔）也成彎曲狀，並在上面直接排些棟木。

如今砂德社的建築方式也已經改良了，大部份的房子是在小屋樑裡豎起棟柱，左右分開，掛上直線狀的椽條（桷仔），擺置棟木再鋪以編竹屏。後來，這種改良型成為泰雅族房屋骨架的一般形式。

如上所說的架構，大都只設在兩側山牆壁面的一部份而已，但也有些地方是例外的。

屬於中部型的台中州台高郡的砂德社與麻西多巴翁社，以及台中州東聲郡砂拉茅社各社，都有類似日本神社的外部棟持柱。不過這種由房屋外部支撐的棟柱，在卡洛林群島中的哥羅兒島，北緬甸的卡丁族以及錫安族的各部落中均可見到。這種設計是為了要遮蔽熱帶地區的強烈陽光，屋檐出挑得很長的時候，就必然需要這種柱子。同樣的，泰雅族住屋的牆壁外圍，均稍留一些距離，以建造一排排獨立木柱支撐長屋檐。

修葺屋頂的材料有石板、檜木皮、茅草、竹子等。

較常採用石板為建材的是中部型，在椽條上面排些剖竹片，或用鬼茅草做屏再鋪上檜木皮，最上面則鋪天然石板，然後再用石頭或橫直排些壓木固定屋頂。

在台北州可以看到不少屋頂用檜木皮修葺後，上面橫直地排些壓木，前端交叉，成為千木狀（在屋脊樑的上端用長木材形成交叉狀）。台中、台北兩州花蓮廳轄區常可看到，以檜木皮為基底上鋪茅草的屋頂。北部型以竹條葺

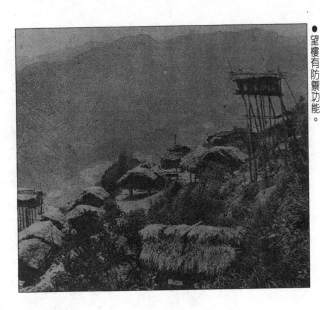

的房子以及賽夏族的竹製房子是新竹州轄區很明顯的特色，屋身的構造也稍為不同。首先在房屋兩端的牆壁中央豎立木柱，然後在脊樑（屋頂最高處）和屋檐下的橫樑之間排

放傾斜的樑木，建造山牆頂。樑木上層以剖成半的竹子修葺，或是以圓瓦和平瓦交叉排列，互相扣合，葺一層或雙層。最後在最上層屋脊部分用圓竹做壓條，在脊樑處互相交叉伸出，

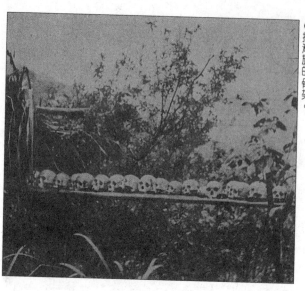

● 排灣族的骨架。

成為輕妙的交叉造形。

整體來說，屋頂的傾斜度相當緩和，屋檐出挑很長，因此房屋外觀呈現好看的輕快美。

牆壁構造可分為積木壁、竹壁、茅壁、木板壁，根據千千岩助太郎的調查結果，牆壁部分最能顯現地方特色。

積木法（木材堆疊式）是泰雅族特有的壁工法，在西部型及中部型的台北、台中兩州中部凹陷式房屋裡可以看到。這種工法在東部型的太魯閣社和桃塞兩社也使用過。

首先沿著凹陷的地基面，並排豎立木板，或間隔著豎立圓木柱，然後在外側兩三尺處，以相同的間隔豎立圓木柱，接著在這內外雙柱間（或外柱及木板之間）以樹枝、小木板堆積起來，為防止地基面的泥土崩塌，則依著內側堆砌石頭。

竹壁是使用於葺竹頂的新竹州房屋，以及葺茅頂的花蓮港廳轄區房屋。竹壁與葺頂配合使用，房屋外觀是相當瀟灑的，它的結構方法是在圓木的立柱橫排上結綁圓竹，外側再以剖竹豎起鈎接而成，方法與葺屋頂一樣。穀倉、

鷄舍，有的不用竹子而用茅草束起綁而成。木板壁是近年來，原住民族懂得使用鋸子之後才開始的，但是不普遍。

以上是對於住宅的主屋建築結構與材料所做的敘述。

主屋的附屬建物有穀倉、猪舍、鷄舍等。為了要存儲他們的主食粟或稻子，所用的穀倉大都設在主屋的前面或側面，偶而也建在田地裏。一般只有一棟，富裕的人家則有兩三棟。有的人把一棟穀倉予以隔間數戶共用。穀倉一般都是長方型，正入式高倉形式。在地上挖洞並豎起四至六根圓木柱，在三、四尺高的位置上鋪板坪，板坪下及柱子上面都用木片或石板做擋鼠片，牆壁用竹壁或板壁包圍起來，再蓋上厚厚的屋頂。屋頂是用木板、茅草、樹皮、竹子等材料葺起來，一切都比照主屋的作法，竹壁的作法是把竹子半剖開交互堆疊起來，網代壁也經常可見。

猪舍，用木料或竹子，圍成柵欄之後，在它的一個角隅，用各種材料做一個單面斜頂的小屋。

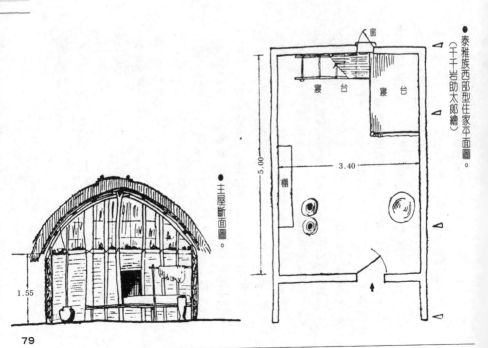

● 泰雅族西部型住家平面圖。
（千千岩助太郎繪）

窗

寢台

寢台

棚

3.40

5.00

● 主屋斷面圖。

1.55

鷄舍也是一樣單面斜頂。若以竹子爲材料，造壁的時候，是將兩支三尺長的竹子和一支約五尺長的竹子依次交互並排。靠地面圍的比較密是爲了防止鷄隻脫逃，上面空隙大，比較容易察視。有些雞舍，爲防止其他動物偷走鷄隻，則築成高地板式。

往昔，獸骨架設在屋內或屋外，但現在已經完全沒有了。

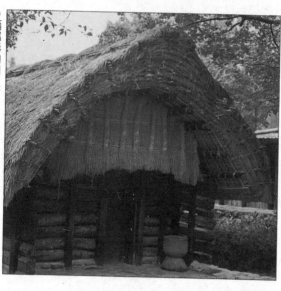

●西部形的側入室，住屋有半圓筒形屋頂。（詹慧玲／攝影）

部落設施

泰雅族部落中的特殊設施是望樓與人頭棚架，後來因爲日人的政令而完全廢止。

望樓，在南澳社稱爲巴格（Paga），或米拉哥（Mirakka），在比亞豪社裡稱爲拉包（Rappau），在溪頭社則稱爲錫高（Syak-kao）。以前，望樓設在部落入口展望最好的地方，是全族或一個社的公用設施，爲了要監視外敵的來襲，每夜都有精壯的青年輪流上望樓守駐（註一）。根據記載，望樓是種很高的塔台，台面位於幾根挖埋豎立起來的圓木或竹子上端五尺至三十尺的高處，上下塔台時，使用刻有階梯狀的圓木或竹製的梯子，台面的面積大約六至十二尺平方，勉強可以容納三、四個人。台面四圍留下狹窄的走廊，用木板或竹子圍繞做成的圍壁只有一個出入口，其餘的三面圍壁則有監視窗，室內中央鋪以石板做爲爐之代用品。屋頂鋪茅草或檜木皮，是側入式的山牆構

造。

以前，部落頭目或族長住宅的前庭左右兩側，各有一個用圓木或竹子搭成的棚架，供擺放人頭（註二）。

二、各說

西部型

雖說是西部型，然而它的勢力並沒有大到可以與其他型比肩而立，把它挑出為一個獨立形式的原因是，只有這個形式擁有側入式入口（在與屋脊垂直的壁面設出入口）及半圓筒形屋頂。

實例只有台中州能高郡北港溪岸白巴拉社的建築用地。平坦肥沃，對外交通方便，是一九二四年因日本政策，集體移居而來的部落，因此建築已失去原來的單純性。雖是如此，其建築仍有泰雅族建築特色，可能是由原居住地傳承過來的吧！

屋頂的外觀、天花板都呈半圓筒形，它的結構方式是，首先在兩片山牆中央的柱子上面，橫架脊檁，再把事先加以彎曲的檁兩支，架在

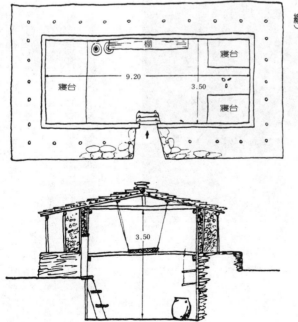

● 泰雅族中部型住家平面及斷面圖。（千千岩助太郎繪）

棚

9.20　　　3.50

寢台

寢台

寢台

3.50

屋簷橫樑及脊樑之間，頂端之間綁結，然後放置鬼茅草莖做為屏片，再鋪以茅草。

為什麼要花費那麼多心血，把樹木加以彎曲，做成半圓筒狀呢？這當然需要加以探討。

南洋托勒斯島、德瓜島的原住民房子有竹造半圓筒形；印度房屋的洋葱式拱頂，據說也是來自於此種竹筒架構。

在半圓筒形屋頂下面加上牆壁的就是白巴拉社的房宅。也許泰雅族白巴拉社過去也曾經建造竹編屋頂、無牆、豎穴式的房子，然後演變

●中部形的積木壁茅草頂住屋。（詹慧玲／攝影）

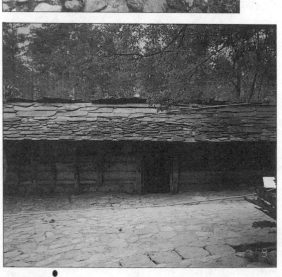

●凹陷式的住屋，積木壁押木石板頂。（詹慧玲／攝影）

成半圓筒狀的屋頂，流傳給他們子孫不可拔除的建屋觀念，雖然之後加了牆壁，變成木造房子，但因傳統觀念的影響，所以仍然使用彎曲木材製作半圓筒屋頂吧？

泰雅族當中只有白巴拉社採取側入式進口的原因，可能是延續有屋頂沒牆壁的房子時代的遺風吧？因為房子如果只有屋頂，那麼出入口必得設在山牆壁（和屋脊垂直的壁面）。地坪目前雖是平地板式，但可能是後來才改變的，原本也是凹陷式的。

不論如何，白巴拉社裡仍保存著泰雅族最古老的建築形式，實在是相當珍貴。後來它漸漸演變為中部型的房屋，在彎曲的小屋樑上面搭起樑木及桁子，成為山牆式屋頂的房子。

中部型的實例

1 積木壁、石板頂的房子

積木壁、石板頂的房子：積木壁鋪石板頂的房子，是泰雅族建築的主流。在保留原始結構形式最多的中部型房子當中，這種積木壁、石板頂的房子可說是最佳代表型。現在我們以巴朗社的房子為例。

巴朗社房子低矮的積木壁，石板堆積得特別

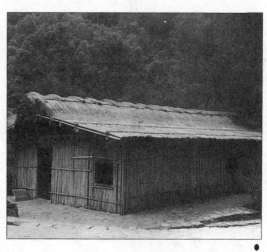

● 北部型泰雅族的竹造屋，一室側入。（詹慧玲／攝影）

厚，乍看之下，好像是一座基壇，上面壓蓋著垂低的屋檐，屋頂的坡度很小，屋檐出挑很多，支撐屋檐的柱子，環繞著房子四周，因此房子的外觀在樸素中，顯得相當的雅緻，看起來很穩重。在入口部份，屋檐蓋得特別低做為防雨披之用。外觀雖然單調，卻也富於變化。

一般性的室內空間使用原則是在室內左邊設臥舖兩座以及爐子一座，有的房子在室內右邊設改良型的大臥舖，將爐子省掉。

2 積木壁、押木石板屋頂的房子：台北州蘇澳郡南澳社的建築，雖然同爲舖石板頂，但在石板底下先葺檜木皮做爲基底，上面再用木材橫直地予以排壓，前端呈交叉狀。這種屋頂給人相當特別的印象。

3 積木壁、舖茅草頂或檜木皮頂的房子：台中州東勢郡大甲溪上游的砂拉毛社，用舖茅草的屋頂；台北州羅東郡濁水溪（今蘭陽溪）上游，溪頭羣的比亞南社、錫其崑社則使用舖檜木皮屋頂。這些建築，在積木壁的外圍，不規則地豎立一些粗圓木抵住牆壁保護外牆，因此房子的外觀，就難免有些雜亂。

東部型

東部型與中部型的建築，關係相當密切。

尤其是東部型的房子，在一九一四年左右，與中部型一樣屬於凹陷式，牆壁構造也是積木壁，在近年來才改爲現在的竹壁。因此雖稱爲東部型，實際上不妨稱爲中部型的旁系。

東部型現在是平床、正入山牆式舖茅草屋頂。其竹壁與以下要敍述的北部型雖然完全一樣，但是環繞四面壁有支柱斜抵著，成爲外觀上的特色。

穀倉這一類的房子，他們也喜歡加斜向支柱，多採純竹造單斜屋頂的方式。

北部型

北部型是平床、正入山牆式，牆壁、屋頂全是竹造，因此與其他類型差異較大。從新竹州到台北、台中兩州之間一部份地區，全是這種形式，規模相當大。

以下介紹實地調查過的新竹州大溪郡大料崁溪右岸烏來社的房子。

從桃園街東方，乘坐手推式台車，經過大溪街，約三個小時就到了角板山。在這個著名的風景區也有原住民部落，但他們已經開化而不夠純粹。再往前走，順著大料崁溪右岸壯麗的山腰，約一里半就到了烏來社。此地標高四五○公尺，在溪流南面相當陡的山坡上，開闢成階梯狀的小平地，烏來社是聚居在這塊小平地的大部落。（註三）

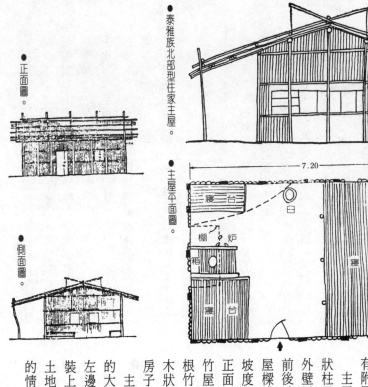

● 正面圖。

● 側面圖。

● 泰雅族北部型住家主屋。

● 主屋平面圖。

7.20

5.40

寢台

臼

棚　炉

稻

寢台

寢台

實例：尤敏・阿泰的住宅位於住宅群中的最高處，和其它房子一樣，是把極傾斜的建地鏟平，使建築基地成帶狀，在主屋左邊有豬舍，右邊有附屬屋，距離不遠處有穀倉。

主屋寬二四・一尺，深一八・五尺。使用板狀柱子構成直向六片、橫向四片的房屋骨架。外壁以竹編，房屋正面中央靠左處設出入口。前後壁各一個，兩側各兩個小窗。屋身不用小屋樑或短柱，屋簷橫樑與屋脊之間以極緩和的坡度做山牆式屋頂；屋簷出挑相當長，尤其是正面，挑出約六尺，作為防暑或遮陽之用。鋪竹屋頂的底層先橫架幾根竹子，上面再直放五根竹子結綁起來，在屋脊頂端使竹子交叉成千木狀突出。這種型式，在別的部落裡很少見。

房子的外觀整體顯得非常輕快雅緻。

主屋內左邊角落有臥鋪，右邊有一個改良型的大臥舖，全鋪上用茅草或竹片編織的墊子。左邊兩個臥鋪中間有爐子，牆壁上有預先做好裝上去的棚架，可放置一些炊具、餐具等。泥土地板上面擺著蒸籠和臼，室內設置與其他社的情形差不多。

連接著主屋山牆面有較低的屋舍，大都是廚房，不過這都是後來才加蓋的，奇奴利克蘭的房子就是一例。又如他他拉房子的小屋，就只是很簡單的單斜式屋頂。

接下來談穀倉，先豎起長十四尺、寬十尺的木板六片，在三尺五寸高處鋪地坪及擋鼠板，牆壁以剖竹片編成。這可能是漢人教他們的吧！軒桁距離地面九尺七寸、脊檁距離地面十一尺。屋檐挑出達三尺，上面蓋坡度緩斜的屋頂，相當美觀。

整塊建築基地週圍用竹籬笆圍起來，一般是每隔六尺左右就豎立一根兩、三尺長的直立的竹子，在竹子之間則橫排五根竹子。輸送飲水的水管也是竹製的。這種完全用竹子建造起來的房子相當雅緻、美麗，在別的地方相當少見。

北部型旁系（賽夏族的建築）

如上面所述，賽夏族的房子與泰雅族北部型完全一樣，都是使用竹子建造，而且構築法也如出一轍。

但因為賽夏族與漢人交往已深，因此它屋身

的平面格局，隔成兩個以上房間、採正入的方式也和漢人一樣。正中央是起居間，左右則為寢室或廚房。另外也有側入式，最裏的部份是廚房。一般除了正面設有出入口，通常在最內壁或側面壁也有出入口。

附註

註一：台灣總督府《台灣蕃族慣習研究》第一卷（一九一八年）有詳細的記載及插圖。

註二：請參照臨時台灣舊慣調查會《台灣蕃族慣習調查會報告書》第一卷（一九一五年）以及台灣總督府警務局理蕃課《高砂族調查書》第五編（一九二〇年）。

註三：人口增加，土地也變得狹窄，紛爭不斷，因此大約在一七五七年，部分泰雅人遷移到大料崁流域的哈盆社來，但後來土地又漸漸感到侷促，因此在一八一〇年左右，亞貴·巴特等五個人就移住到現在的地方。此地有溫泉湧出，溫泉的泰雅族語為「烏來」因此把「烏來」取為庄名，當時男四人女一人合為一戶，而後來漸漸增加。

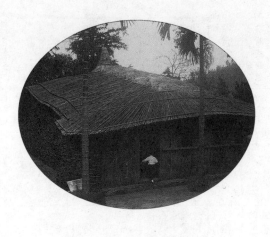

第八章　結論

以泰雅族為中心的北方諸族建築，
與以排灣為中心的南方諸建築之間，
不論材料的使用、結構，
及平面配置……
都有相對性的明顯差異，
但他們之間巧妙的共通性，
又隱約顯示族群之間
在文化上的相互影響。

在前面幾章，我把原住民族的建築，按照族群的不同，予以分類敘述，為方便讀者們的閱讀與比對參考，特別列表整理如下，希望能給予有興趣的朋友更多的幫助：

族別	雅美族	阿美族北部	阿美族南部	排灣族北部	排灣族中部	排灣族南部	排灣族西部	排灣族東部	布農族
平面	複室	單室	複室	單室	單室	複室	複室	單室	單室
床	平床式、鋪木	平床式 鋪茅草	平床式面 及鋪茅草	平床式、鋪石	平床式、泥土面	深床式、泥土	平床式、鋪石	平床式、鋪石	平床式、泥土面、深床
壁	木板	木板、竹	茅、竹、木	竹、石板、石頭	前壁：木板 其它：石頭	土墉	前壁：木板 其它：石頭	前壁：木板 其它：石頭	前壁：木板、石頭 其它：石頭
屋頂	正入山牆鋪茅	正入山牆鋪茅 側入山牆鋪茅	正入山牆鋪茅 側入山牆鋪茅	正入山牆鋪茅	正入山牆鋪茅	正入山牆鋪茅	龜甲型鋪茅	正入山牆鋪茅、石板	檜木皮、石板 正入山牆鋪茅
臥鋪劃隔			✓						✓
屋內穀倉		✓		✓	✓	✓		✓	
雕飾	✓				✓	✓	✓	✓	
前庭	✓				✓	✓	✓		✓
特殊附屬屋	涼台、產室、船倉	獨立棟廚房	獨立棟廚房				✓		
部落施設	司令台、集會所	集會所	集會所	司令台、集會所	司令台	司令台	司令台	司令台	

鄒族	泰雅族西部	泰雅族中部	泰雅族東部	泰雅族北部 賽夏族
單室	單室	單室	單室	單室 複室
平床式、泥土面	平床式、泥土面及鋪茅草（原為凹陷式）	深床式、泥土面	平床式、泥土面及鋪茅草	平床式、泥土面
茅、竹	積木	積木	竹	竹
龜甲型鋪茅	側入式半圓筒型鋪茅	側入山牆式鋪石板、檜木皮、茅草	正入山牆鋪茅	正入或側入山牆、竹葺
✓				
集會所	瞭望台（望樓）	瞭望台	瞭望台	瞭望台

當然，原住民族建築的分類，並不能完全以種族分類就算大功告成。本表中顯示了各族樣式性的特徵，可以明白區分各族截然不同的建築特色。但種族之間也有很多共通點，追循這些共通點，在種族間做橫的連繫，從各方面綜合性的考察建築的緣由，或許就可以更明瞭也較能掌握原住民建築的樣式系統，更可以知道這些系統如何受到風土、種族的影響而產生變化。

要達到這個目標必須先熟悉原住民族的來龍去脈及背景，闡明學術性的事實，然後才能據實加以判斷。但在目前，原住民族還有很多未解之謎。因此在這裡僅就我所了解的，對各原住民建築系統試做說明，做為結語。

為了談論建築系統，我把資料分為後天性要素與先天性要素兩種。原住民在新到的地方發現了容易弄到手的材料時，往往可以輕易地放棄原來用的東西，因此建築材料是屬於前者。

但是那些不容易替代的，基於生活的根本需求的因素，例如地坪型式、平面格局、特殊設

施等就是屬於後者，需要特別的注意。

建築材料

原住民建築的主要材料有木材、竹材、茅材、石板材、石材等。兩種混用的場合較多，大量使用的材料以木材、竹材、石板材爲主。

石板造的房屋，在中央山脈南邊的西部山腰較多，因此從布農族居地的南部至排灣族北部型，徹底地使用到它。但越往南，石材就急劇減少甚至完全消失。而竹材在泰雅族北部與賽夏族被徹底地使用，繼而延伸到東部地區。其他地區大都是適當地運用各種材料，屋頂則大部份用茅草葺成。

地坪

除了泰雅族北部之外，泰雅族的住屋原本均使用凹陷式地坪。往南的布農族及排灣族西部型也出現過。排灣族其他地方的房子，也保有不少凹陷式的氣息，或許過去也是凹陷式的也不一定。果真如此，那麼凹陷式地坪就是在中央山地南北廣爲分佈了，其實在山地冷凉的氣溫之下，豎穴，從生活品質上來說是種最適切的措施啊！

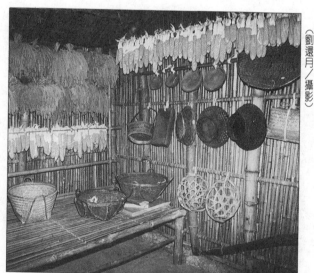

平面

比較原住民各民族的建築系統，平面格局是很重要的著眼點，雖然出現各式各樣，但都是長方型平面，大概可分爲四個系統：

●排灣族建屋由同一系派生。（詹慧玲／攝影）

1 雅美系
2 排灣系（排灣族、布農族）
3 泰雅系（泰雅族、賽夏族、鄒族）
4 阿美系

雅美系的平面格局，是相當特別的，種種特徵成為他們與台灣本島其他諸族沒有什麼直接連繫的事實例證。不過，由雅美族的住屋習慣，多少也說明它與阿美可能的關聯，暗示了阿美族從紅頭嶼（蘭嶼）渡海而來的傳說可能是真的。而屋內有穀倉，屋外有前庭這些特點，則說明他們與排灣族有所連繫，值得注意。

排灣系平面格局的原型是中部型，演變成為平床式，產生西部型及布農族型；演變成為複室式，產生南部型。西部型再變化成為北部型。顯然地，排灣族建築由同一系衍生，是台灣南部山區的原始形式。

與排灣系相對稱的是泰雅系，在北部山區另成一種形式系統。

阿美系相當類似雅美系，簡單樸素又特別。臥舖的設置接近泰雅系的形式，不過它還是一個與雅美系類似點較多的系統。

要言之，以上的四個系統，可以更進一步分類為北方系與南方系兩個系統，也可以把泰雅系以外的均視為南方系統。

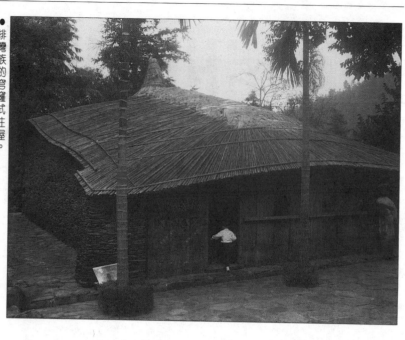

●排灣族的穹窿式住屋。
（詹慧玲／攝影）

建材結構

各族共通地採用圓木、桷材以及木板做為屋頂結構材料，尤其是板狀柱子及樑木，可以說是原住民族建築工法之特性。最特別的是排灣族西部型，為什麼會刻意地把屋頂結構做成龜甲型，令人置疑。

雅美族人將結構材料的橫斷面做成十字形、丁字形、三角形等，非常特殊，與本島其它族的做法區分，應該可以另成為一個系統。排灣族的主柱用法與雅美族相似，都是使用大木板材，這一點則令人聯想到它可能與雅美族有所關連。

小屋組

以房屋結構分類的情形如左：

1 穹窿式：曹族、排灣族西部型、泰雅族西部型。

2 無樑式：雅美族、排灣族之大部份、布農族、泰雅族西部、阿美族。

3 樑束式：泰雅族中、東、北部、排灣族南部。

所謂穹窿式是由弧型的橫直大、小樑所構成

的特殊原始式，其中泰雅族西部型的穹隆式是比椽束式更早出現的原始型。

無椽式則全面性地被採用，是原住民諸族房屋骨架結構的根本形式，而它發展成為椽束式，被泰雅族採用。另一方面，排灣族南部型以土堆造的房屋型式則師承於中國系。

屋頂

1 山牆結構（兩坡落水式）：正入式（在與屋脊成平行壁面設出入口）及側入式（在與屋脊成直角壁面設出入口）。

2 半圓筒形側入式：泰雅族西部。

3 半截橢圓型：鄒族、排灣族中部。

最普遍且佔原住民族屋頂大宗是山牆（兩坡落水式）正入式。因為它最容易建造，所以被普遍採用也就不足為奇。南洋諸族的房子也是如此。兩坡落水側入式則極為稀少，也沒有相互間的連繫，或許是演變為正入式之前，所遺留下來的原型吧！

半圓筒形側入式的建物可能保留了原始型式的大部分；半圓筒型側入屋頂，也在海南島黎族部落中出現，值得留意。

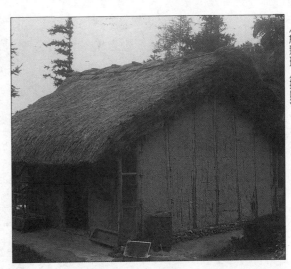

●山牆結構正入式住屋。（詹慧玲／攝影）

其他

半截橢圓型，同樣可能是原始型式的遺風，尤其是鄒族的龜甲型建物，與圍有兜甲的平面格局一併考量時，便能加強這種推論。

把臥舖周圍遮隔的做法，是台灣中部到東部

各地原住民的風俗習慣。值得注意的是，雅美族和排灣族的建築設計，把穀倉納入屋內及前庭的規劃設置，相當特別。

布農族雖也有前庭，但我認為阿美族與泰雅族在建築上的關聯性較大。

綜上所敍，以泰雅族為中心的北方諸族建築，與以排灣族為中心的南方諸族建築之間，存在明顯的差異，是為相對的系統。紅頭嶼（蘭嶼）的雅美族建築最富有南方色彩，其建築原型的特殊性，應該可以追溯到菲律賓，又雅美族與排灣族在建築上表現明顯關聯關係，因此也可以說，排灣系及其它南方系，比北方系更富於南方色彩。不過這種看法仍需要更深入的，人類學上及民俗學上的考證，才能確定。

在這種情形之下，要把原住民族的建築系統，與其他系統求得一脈相通，以至全盤的了解，可能應該參考其它南海諸民族的建築，首先是菲律賓北部，這一點前面已經說過；另一個是，在建築各方面都有酷似之處的海南島黎族，尤其是岐族及其他種族的圓筒型屋頂和台灣島原住民住屋的相似性更為明顯，就如黎族

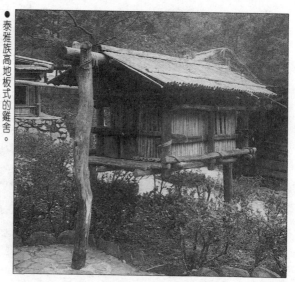

● 泰雅族高地板式的雞舍。
（詹慧玲／攝影）

研究家史迪倍氏（II. Stübel; Die Li-Stämme den Hainan）曾敍述過的，各民族之間的相互關聯最值得注意。

3／中國系建築

第一章　總論

自中國渡海而來台灣的移民，
從明天啓年間至清朝即不斷增加，
他們因得不到政府的照顧，
完全自費、自力地開發土地，
從台南、高雄、北港逐步往北、往東，
至新竹、宜蘭，甚至台東平原……
急速的開拓經過，
也正是中國系建築傳播分佈的歷史。

一、概說

所謂中國系建築是傳承了台灣對岸中國之系統結構樣式的建築。台灣大部份的人口，既是中國的漢人，因此台灣建築大部份都是屬於這個系統，說台灣建築一般也都指這樣式。

台灣的漢人約略分類爲佔人口七分之六的閩族及七分之一的粵族。閩族與福建的漳州、南安、惠安、晉江、同安、安溪以及廣東的潮州有深遠的關係，在比較早的時期就來到台灣，被稱爲福佬，在台灣西部平原分佈居住。粵族則與廣東嘉慶、惠州有深厚的關係，比閩族晚些來到台灣，他們是隨著清朝的征鄭軍來的，因此被稱爲客人或客家人，主要居住於新竹州、台南州、高雄州。

福建與廣東的建築方式有所不同，因此台灣的中國系建築也分成兩大系統，是爲福建系與廣東系。當然，福建系是以壓倒性的姿態，擴散在台灣的平原上。；而廣東系則僅在台南可以看到一些，或少部地方性樣式。

那麼中國系建築的詳細內容如何，在開始具

● 台灣的建築和移民有深厚關係。

體說明之前，我想有必要先觀察這些建築形式被引進台灣的文化史，才比較容易了解。

歷史背景

在明天啟四年（一六二四年）歐洲人來台灣進行政治性行為之前，台灣是完全放任的，是文化層次較低的原住民族之居住地而已，這是「第一期放任時期」。根據《隋史東夷傳》記載，隋煬帝大業元年（六○五年）這個島的名字，才上了紀錄，甚至於出現佔領澎湖嶼的說法，不過，單就澎湖嶼而言，宋代以後就開始有漢族入住，因此我們可以說中國系建築是由澎湖嶼開始的。

明代可能有少數移民來到台灣西海岸的某些地區，但一踏上陸地就遇上原住民及海盜的威脅，因此不得已暫時放棄。

而後歐洲人來到，佔據了台灣的一部份，出現了所謂「第二期西洋系建築時期」。

把歐洲人驅出台灣，帶來中國系建築的人就是鄭芝龍及他的兒子鄭成功—明延平郡王，就這樣，在清康熙元年（一六六二年）普羅文蒂亞城被攻陷之後，荷蘭人全部退出，台灣出現

了奉戴明寧靖王，反抗清朝的鄭氏王朝後，中國系建築，也就以台南為中心大大地興起。

鄭氏王朝於康熙二十二年（一六八三年）向清朝投降之後，台灣一直由清朝統轄管理直到一八九五年割給日本時為止，一共兩百一十二年。若從建築史的角度，鄭氏、清朝兩個時期以至現代，這一段時間不妨視為「第三期中國系建築時期」。而日本佔領時期與今後之中國台灣時代則一併歸入「現代建築時期」。

在清朝統治之初期，台灣劃歸於福建省，設有台灣、諸羅、鳳山三縣，府治設於台南。但不久，即相繼發生康熙三十五年（一六九六年）吳球之亂，六十年（一七二一年）朱一貴之亂，乾隆三十五年、六十年（一七七○年）黃教之亂，五十一年（一七八六年）林爽文之亂，嘉慶八年（一八○三年）蔡牽之亂等，內亂相繼發生，因此清朝依然把台灣視為化外之地，沒有統治拓殖的熱誠，甚至於限制移民到台灣來，雖是如此，肥沃的美麗寶島事蹟仍被廣泛地喧染，從福建廣東渡海而來的移民從不間斷，因此清廷最後只好解除渡台禁令。

就這樣，移民是逐年的增加了，但他們得不到清朝政府的照顧，只得自費、自力地開發土地，與原住民族接觸溝通，予以同化，胼手胝足地經營了起來。最初，主要開拓台南、高雄、北港等地，到了康熙末年，南部的開墾地漸漸侷促，因此人們沿著海岸，向北推移，從新竹以北開拓了台北平原；在嘉慶年間，東進到達了宜蘭平原；於咸豐年間在東海岸向南移動，最後到達了台東平原。至此，台灣所有的平地完全被開墾了，這種急速的開拓經過也等於是中國系建築傳播分佈的經過。

建築物的種類

在這開墾移動過程中，所經營出來的建築物種類如左：

一、官用建築：城堡、衙門

二、公共建築：會館

三、住宅建築：住宅及庭園

四、宗教建築：文廟及書院、道觀、廟宇、佛寺

五、其他：牌樓、碑碣等

其中，以數量而言，住宅最多，接著是廟宇

●台灣的客家人部落。

建築，說明了民間信仰之深厚。現在留存的城堡並不多。衙門除了做為其他用途之外，大都被撤掉了，會館則殘存下一些。

不管建築的用途如何，各種建築結構上的原則却沒甚麼差別。而台灣的中國系建築歷史較短，不外是滿清時期樣式中的中南支派。且因為白蟻的侵害，所以照原來樣子留下來的極少，歷史久的大都重建或經過大翻修，因此如果要編輯台灣建築的年代幾乎不可能。還好，建築的價值不完全依靠其建築歷史的新舊，有些新建築也很漂亮，因此如果不實際接觸台灣的建築，光聽歷史是會失望的。

建築物的分佈

台灣的漢人是從西方的中國渡海而來，文化發達所必要的條件，如港灣、河川、平原都在脊樑山脈（中央山脈）以西以及北部地方，因此建築物在這些地區濃密地分佈，而且重要的建築物都集中在這些地區，缺乏平原的東岸地方，則分佈稀疏。考察漢人開拓台灣的足跡途徑，就可以明白，中國系建築首先在台南密集，接著向南擴大到高雄平原、鳳山、恒春，同時

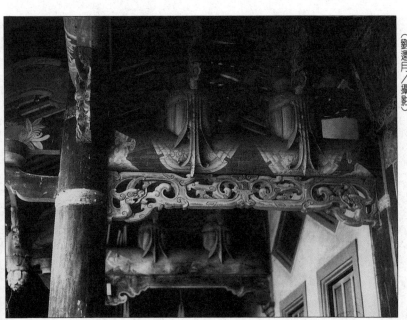

也漸漸沿著海岸線北進，並從新港、鹿港等港市向東進展，於是在台中、竹塹（新竹）形成密集開發地。另一方面則從淡水河口向台北開拓，到達台北平原，然後再更進一步推進到宜蘭以南的東海岸地區，則因對外封閉甚久，缺乏發展建築文化的條件，一直維持原始狀態，直到近世，才漸漸開發。

二、結構形式及裝飾

結構形式會因建築物之用途、規模、風土等條件不同而產生差異，主要可分為以下四種：

1 磚厝：以紅磚為主的結構，屋頂是木造，大多是葺瓦，主要用於都市內的建築，及宮、廟、寺、高級住宅等。

2 土埆厝：晒乾的土磚為主，其他與第一項相同，農家廣為採用。

3 架筒厝：木造，屋頂鋪瓦、茅草、竹等。在山腳地帶，容易獲得進口木材的海岸，或木產豐富的地方民家都採用。

4 柱仔腳厝：草厝，簡單的木、竹造。在竹材產量多的地方常見。

以上是依照結構主體而做的分類，各類房屋的細節，共通處不少，以下敘述細部的結構形式。

台基

先把地盤面挖深兩、三尺，擺些大石頭予以固定。簡單的房子，以泥土及石灰造地基，上面鋪紅磚。但像宮、廟之類的建築，則築成石造的台基，高度從兩、三寸到六、七尺的都有，大多是兩、三尺左右。

陛

也就是台階，均為石造。廟宇類的建築，會在台階正面嵌裝「襖龍」（御踏），就是以浮雕雲龍的磐石置於階梯上。

地坪

在建築物內部的地坪（板）上，都會鋪滿紅磚或石頭，設計花樣有人字紋、丁字紋、龜甲紋、魚鱗紋等，通路及中院也有一些特別的花樣。二樓的地坪大都鋪上樓板及薄磚。

柱子

柱子立在柱礎上面，柱礎則是位於柱子下的基座，也叫柱珠，柱珠形式千變萬化，主要有：

鼓珠、方珠、竹節珠、花籃珠等，都是以外形命名，表面上加雕刻的也不少。

柱子一般都是細小的，材料可分為木柱、石柱；斷面形式可分為圓柱、方柱。重要的建築物或一個建築當中重要的柱子大都用圓柱。次要的建築或建築中次要的柱子，大概都用方柱。重要的建築正面或其他主要的柱子往往使用雕龍柱。許多石柱約五分之一的上節往往是木造，以承接屋樑或其它屋架構件。不加彩色或油漆的原木柱子極少見，像鹿港龍山寺，柱子及其他木作部份全用原木建造的情形，可以說是極為稀少的例子。一般柱子均刷紅漆。

有的石柱也上漆，有的則在柱面設計花樣，例如刻以楹聯等。廣東系建築特色之一是在方石柱的表面施以細緻的雕刻，顯現複雜、紮實的視覺效果。

牆身

磚牆的磚與磚之間，使用混入石灰的泥沙為接著料堆砌起來。土埆牆在土埆與土埆之間用黏土黏接堆疊起來。這兩種牆的外壁面均塗抹石灰，或粉刷石灰及洋菜的混合物。架筒厝則

在柱子內側用木板架起板堵，以剖竹竹做為骨架，建造土壁（築離堵、版築牆）、竹壁、草壁等。

牆身的砌造，有的是整齊排列或沿襲舊屋的方式，有的則做各種編織花紋。裝飾方式，磚牆以及土埆牆，外壁塗成紅色或黃色，或用石灰及洋菜糊的混合料，施以各種浮雕，或鑲嵌陶磚，屋身正立面的牆，裝飾較多，顯得格外地艷麗熱鬧。

界壁（太師壁）、照壁（影屏、影壁）的建造裝飾也依循這種方式。

屋架

屋內每一根柱子之間，用桷仔固定。如果要蓋兩層樓，則在壁與壁之間，掛上小樑，然後鋪上地坪及紅磚。

一般的屋架作法是在磚牆或土埆牆上嵌入「桁子」（和屋脊平行的橫木）。架筒式的房子，則是把樑及桁的結構架在各柱子上面，組成屋架。一般房屋不做天井，而常做屋架裝飾。

屋架大約分兩種，一種是橫架著桁子若干條，室內的柱子抵住桁子，屋架用桷仔直排固

定在桁子上。另一種是在樑上豎立兩個位置的筒仔（瓜筒、坐斗）。筒仔的上方、雙重、三重地架著翹起來的虹樑。

斷面為圓形的樑，在兩端左右各削掉一些成為斷面長方型的貫（卡榫），貫穿柱子上部突出於屋檐下，與圓桁互相支撐，再用插肘木托住。

此外，在樑下面有厚板狀的套榫，由繁雜的透雕雕刻覆蓋著。

另有一種短短的圓柱，通常雕刻成唐式的太瓶束，在其上面擺著八角的大斗，用它支撐虹樑狀的貫，如果貫重疊兩重甚至三重的話，則大斗也疊起來個別支撐，形成多重斗拱，這些虹形貫，大部份都為透雕形式。

屋檐

屋檐也用斗拱在外部支撐，但很少超過三個以上相疊的複雜情形，因此一般房屋屋檐周圍都很樸素。斗拱必定用插肘式，上方深雕以花草紋，下端附有挖洞，向斜上方突出，承受卷斗。比較特殊的拱，例如關渡媽祖廟前門樑上十字交叉式的排樓十字拱以及馬鞍拱；又有如戲台等之天井，設計向上折疊的斗拱。斗的形

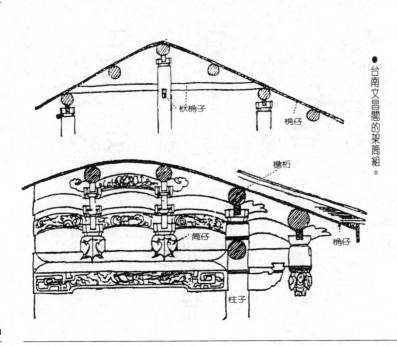

●台南文昌閣的架筒組。

杙桷子　桷仔　檐桁　筒仔　桷仔　柱子

式有六角斗、八角斗、圓斗等，比較特殊的有桃園斗、排樓腰子斗、碗公斗、排樓四方斗等。

屋簷一般都是一簷，兩簷的很少。簷大多是用桷仔密接排列而成，桷仔的表面大都有木紋狀或波浪狀的彩畫。寬度大、厚度小、成扁平板狀的桷仔，我認為在結構上是不合理的。扁平的桷仔使屋簷看起來相當單薄，因此通常都運一種叫做煙板的遮簷板圍繞著屋簷遮起來。

屋頂鋪面

一般是在桷仔上面，用石灰與石頭混合鋪平。屋簷端是在瓦下面鋪一列方磚。高級建築則在桷仔上面全鋪方磚，再排瓦片。

鋪竹屋頂 （竹片厝） 是把竹子剖成對半，然後表裏互相咬合鋪成，與原住民族房子的屋頂形式相似。坡度都在四寸以下。

屋頂形式及裝飾

大規模如文廟大成殿的重要建築，屋頂是為歇山構造（屋頂上方部份向兩邊傾斜，而下部則向四方傾斜的樣式），而一般都是兩坡落水山牆式的居多。樓閣亭榭的屋頂，則花樣繁多，有寶形、多錐形、圓錐形、菱形、擴散形等複

●各種斗栱

●台南城大東門

●台南城大南門

●馬公觀音亭

●台南文昌閣

●鹿港龍山寺

●台南文昌閣

●台南孔廟明倫堂

雜的屋頂，富含變化的情趣。

鋪瓦的房子大多葺以紅色的台灣瓦。屋頂設計的特色是屋頂（厝背、屋脊）明顯翹起，很像蝦子翹身，並把嘴鬚斜斜地向上突伸，明白顯示南中國系統建築的特色，這種屋脊兩端翹起來的部份叫做「燕子尾」。而簡單的房子屋脊兩端不翹，俗稱「馬背式」。

以鐵絲為骨，石灰黏土及洋菜的混合物為肉，泥塑成形，然後在表面上很巧妙地貼上一些陶瓷器的破片，做成樓閣、神仙、靈獸、靈禽或花卉等，滿滿地裝飾在廟宇的屋頂上，是最常見的屋頂裝飾。

通常廟宇的大殿及側殿的屋脊兩端有青龍或黃龍盤踞著，龍扭轉著身體，伸展著前肢，後肢大力抓著屋脊做仰頭長嘯狀。

大殿屋脊的中央常有三體神仙的群像，或寶珠裝飾，是以前述相同的手法做成。這些眾多陶瓷破片集合而成的屋頂裝飾顯得極盡絢爛豪華，近看時，每一個破片好像各顯各的紋彩及花紋、色彩；而遠看時各色互相映輝，顯出鮮艷的紋彩及花樣，在驕陽之下，格外地醒目。

這種超乎尋常的感情流露，在台灣北部，令人讚嘆，而在南部則更令人驚異。尤其是台南的許多廟宇建築，因為裝飾過份超載，屋頂根本就被覆蓋掉了。這種現象是南中國系統建築的特色，在廈門、汕頭等處可以看到。其實，這種過度裝飾是一種南國狂躁性感情的發洩而已。但僅在廟宇建築方面出現，儒教建築則顯得比較樸素，住宅也完全不會有這種現象。若以建築使用的本質來說，這種情形其實是正常的。

門窗

磚厝及土埆厝的窗門比較小，很容易理解，但其他建築也一樣，窗門並不大，再加上粗線格的窗框，使採光面積大大地減低，在防暑、防盜方面或許還可以，但台灣是個溼潤的地方，這麼一來，難免影響到衛生，因此近來使用玻璃窗的情形也漸漸增加。

門扇常為木製，下端橫擺著門檻，左右豎起門框，上面橫掛著門楣。有單門（單片開啟）及雙門（對開門）式。門扇大都以一片板或拼組板做成，上暗紅色或暗綠色油漆，或作雕刻。

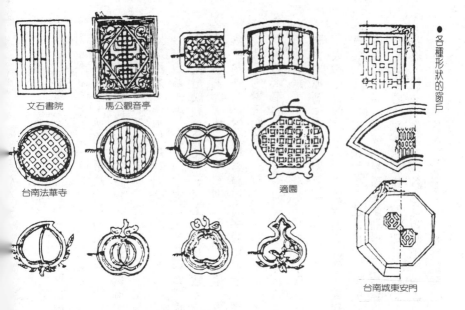

● 各種形狀的窗戶

文石書院　　　馬公觀音亭

台南法華寺　　　　　　　適園

台南城東安門

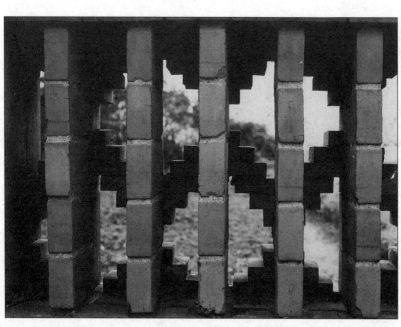

● 紅磚造窗框細緻樸質。
（劉還月／攝影）

在門楣上面中間有外欄間（門楣堵）。窗戶常用木材或竹子做成，做法與門差不多。窗孔內，常堆砌豎立格子狀的紅磚或土埆，或排一些石頭、小木柱、竹子，或者是加裝幾何花紋或其他圖樣的窗櫺，或者做透雕方式，窗孔的設計變化無窮。窗戶常爲朝外掀開式，近來則多了玻璃窗的交互橫滑式。窗框有方形、六角形、八角形、菱形、雙重菱形、圓形、扇子形、寶瓶形、蝙蝠形、蝶形、葫蘆形等，真是不勝枚舉，尤其是庭院中廻廊及牆屛的窗子樣式可看出下了很大的設計工夫，令人讚嘆！

階梯、欄干

大都是木造，也有石造或磚造。

天花板

兩層樓房子的第一層，或者是特殊的房子才做天花板，大都是用紙做的。採用西式的石灰、水泥、洋菜混合物造的天花板也常見。

彩飾

彩飾是依照陰陽五行說：朱、丹、緋、胭脂、褐等紅色系顏色用得最多；接著就是藍、綠、青、靛青、白綠等青色系，混雜一些金銀泥等；

黃色系用的極少。一般而言，壁面用紅色或白色，福建系的屋頂多用紅色，廣東系屋頂是深綠色，加上屋頂雕刻物的多種顏色，視覺感官刺激非常濃厚。使用強烈的原色系是中國系建築的常用方式，但它却能與豐盛的熱帶性色彩產生和諧的感覺，因爲在這種風土氣候之下，溫和文雅的彩飾確實是有點不夠勁的。

雕飾

以繪畫裝飾壁面的情形很少見，但雕飾却多到幾乎濫用的程度，它的題材包括幾何紋、吉祥紋、文字、財寶、雲波、樓閣、神仙、人物龍鳳、麒麟、獅虎豹象、蝙蝠、鳥魚、樹草、花卉等，千變萬化，不勝枚舉。

三、樣式系統

福建系與廣東系：

台灣的中國系建築樣式的地方性源流，分爲數量佔多數的福建系與佔少數的廣東系。兩者的差異，要言之，福建系比較豐滿濃厚，富於曲線性，而廣東系清爽勁直，較爲直線性，兩者主要的特徵如左：

項　目	福建系	廣東系（客家人）
柱子	木造、石造，圓柱、龍柱	石造，角柱、八角柱
屋頂	兩坡落水式、歇山頂、翹屋脊	兩坡落水式、有些山牆高於屋頂、屋脊翹起、屋脊極小或全無
茸材	紅瓦	深紅瓦
雕飾	繁多	很少
線條	曲線性，豐滿濃厚	直線性，清爽勁直

以上這些差別顯示出，台灣的福建系和廣東人將這兩地區的建築樣式，完全移用過來。看過福建福州、廈門、汕頭與廣東建築的人就不難了解到這些差異。

天竺樣式的影響

日本鎌倉時期初期，由宋朝傳到日本的新建築樣式裡，有所謂唐樣式與天竺樣式，其中，唐樣式就像鎌倉圓覺寺舍利殿那一類，隨著禪宗輸入日本而來。天竺樣式就如奈良東大寺南大門一類，隨著東大寺重建，而特別被採用。兩者都是宋朝時中國中部地方的建築樣式，取道寧波傳到日本，為什麼在宋代有這兩種樣式，而他們的發源與分佈範圍又是怎樣？仍有很多不明之處。不過大體上，唐樣式是從北中

國傳到中部中國，而天竺樣式的發祥地可能是在福建或中國中部地方。現在，純粹天竺樣式的木造建築在中國好像已經沒有了，只在福建泉州仍有天竺樣式附有斗拱的塔樓，可以證明天竺樣式曾在泉州出現過。此外，福建、浙江、江蘇、揚子江、錢塘江流域，現在仍可看到殘存一些天竺樣式痕跡的建築，更北方的徐州仍可看到比較純粹的天竺樣式建築，也許在宋代就已經分佈到這地區。不管如何，我們可以想像，如非在木材產量豐富的中部中國，可能無法產生這種充份運用木材功能，瀟洒又奇特的樣式吧！

尤其是它的發源地福建，現在可能還有不少保存天竺樣式的建築，但對於福建的建築，至

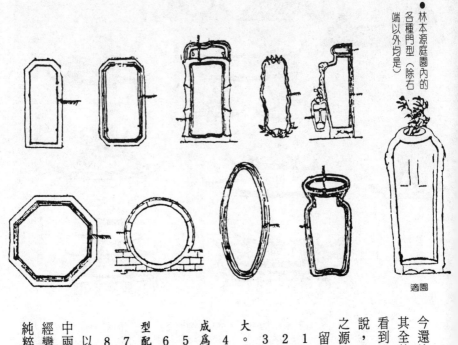

● 林本源庭園內的各種門型（除右端以外均是）

適園

今還沒有專家進行全面性的調查，所以無法窺其全貌。但是在它影響下的台灣，可以具體地看到比較純粹的天竺樣式之建築細節。換句話說，若以台灣比擬福建做為調查天竺樣式建築之源流，也許可以提供更有力的資料呢！

留存於台灣的天竺樣式手法，列舉如下：

1 使用挿肘木。

2 天竺樣式的斗座為碟斗樣式。

3 斗拱的尾端部份只向前伸出，不向左右擴大。

4 虹樑的斷面近乎圓形，兩端則削扁，斷面成為長方型。

5 短柱的斷面是圓型。

6 桷（桷仔）到了屋簷角部份，急速成為扇型配置。

7 屋簷裝有掩遮垺仔的木板條（封簷板）。

8 類似天竺樣式的繰型挖彎孔。

以上八項最能顯示天竺樣式的特徵。雖然其中兩三項在浙江、江蘇的建築也出現，但是已經變形得很利害，然而在台灣建築裡，却以很純粹的型態存留著。

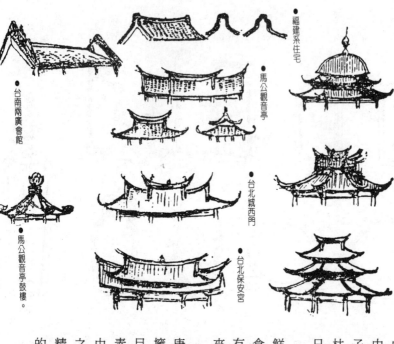

●各種屋頂
●台北龍山寺鼓樓
●福建系住宅
●馬公觀音亭
●台南奎樓書院
●台南兩廣會館
●台北城西門
●台北劍潭寺
●馬公觀音亭鼓樓。
●台北保安宮

其他，例如斗拱只放在柱子上面的設計，與中國系最普通的屋架（不僅在柱上、柱與柱之中間也裝設斗拱）配置不一樣。天竺樣式的柱子中間都不裝任何東西也不配斗，但在台灣，柱子中央安置短柱型的構件，或許可以看做是日本式的手法吧！不過，肘木下端必刻的槽溝（挖彎孔），在同樣是屬於天竺樣式系統的朝鮮高麗時期乃至朝鮮初期的建築，以及日本鎌倉時期的建築上都可以看到，槽溝相似但稍爲有些變化，因此它們可能都是天竺樣式演變而來的。

當然，台灣的建築有天竺樣式的影響，來自唐樣式的因素也相當多。在這樣的環境之下仍擁有這麼多天竺樣式的建築元素，而且引人注目，幾乎成爲全盤支配台灣中國系建築的要素，這種現象除了福建之外，其他地方沒有，由此足以推斷，天竺樣式的根源是在台灣建築之老家福建。當然，如果要證明這一點，就得精密調查福建的建築了，我相信這是今後重要的研究課題。

第二章 都市與聚落

漢人移民進入台灣後，先從西海岸的河口等處形成聚落，從事農耕，並不斷和原住民族發生交易或爭鬥，由於物質交流的需要，基隆、淡水、舊港、後龍、梧棲……等沿岸港灣都市於焉誕生。

一、發展與分佈

台灣，尤其是澎湖島，雖然老早就爲中國所知悉，但是在很長的一段時間內，根本就是在自生自滅的狀態之下。與台灣最接近的福建、廣東兩地人民經營農業爲生，人口是全中國最稠密的，百姓生活困苦，因而有人渡海來台。

根據考證，早在明永樂帝時代，台灣西海岸地區，就有稀疏的聚落產生。再因明末的飢荒以及政變等不安因素，人民生活困苦潦倒，渡海來台者更是急速地增加。

移民先從西海岸的河口、海灣等處形成聚落定居下來，從事農耕之外也與原住民族發生交易或爭鬥。基隆、淡水、舊港、後龍、梧棲、鹿港、東石、安平、打狗（高雄）等沿岸港灣都市於焉誕生。

後來，原住民族漸漸從海岸地區後退，或被同化，漢人則沿着河川漸漸向內陸開拓，做面的發展，在南部平原以至北部平原，處處建立小聚落。聚落與都市之間的距離遙遠，物質的交流有了阻礙，於是在內地農村也需要都市

●聚落發展從海港開始。

了。這個時候貫通南北平原之間的道路變得重要，道路避開渡河困難的河口附近，有意地設計在上游渡河，因此沿着這些道路與港市連絡方便的河川流域便產生了都市，且隨著政治、交通、經濟行爲繁盛以後，都市就更急速地發展開來，台北、桃園、新竹、苗栗、台中、彰化、員林、北斗、嘉義、鳳山等沿河都市，就在這種背景之下逐漸發達。

平原的開拓完成了之後，移民的眼光就集中到原住民居地的豐富資源，爲了便利原住民和漢人雙方交易，於是在溪流邊，山腳與平地的交會處產生了交易市場（街）新店、三峽、大溪、南庄、二水、玉井、旗山等山腳地帶的小市鎮就是這麼產生的。

以上三種都市當中，港市很快就衰微了，原因是渡河困難，港市之間連繫不易，且因爲地層昇高，河口淤沙，致使港灣的價值漸減。只有基隆與打狗（高雄），有良好的港灣，沒有受到這些因素的影響，所以發展成爲今日重要港灣都市的地位。

今日發展最快最重要的都市是從台北往南，

●早期的淡水。

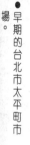
●早期的台北市太平町市場。

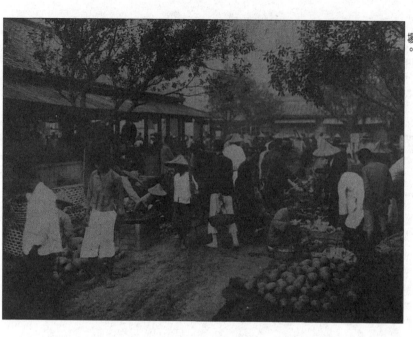

南北縱貫道路上沿線排列的都市，發展的快速是因位於平原的中央及鐵路沿線。山腳地帶的市街，發展固不可期，端看山地之生產條件如何，或許依然還是大有前途的。

二、聚落與都市

聚落是稀鬆分散形的集合體。富裕的大家庭，家長帶着成員從事開拓事業，可以獲得最大的成果，當有一天農耕發展成功，自然就有能力與建壯大的家族豪邸。台北市南邊板橋林本源宅及台中霧峰林家即顯例。目前大家族主義已經面臨潰散，但是一般的農家經濟情況大都不錯，體面的合院經常可見。

聚落內的房子分散在肥沃的田園、甘蔗園中間。建築基地後面都有簕竹林環抱着房子，一方面可以遮避東北季風，另一方面因為它有刺，可以擋盜賊，且竹筍可供食用。

這些房子逐漸集中，成為村子的中心，後來湊上了一些商家而形成小市鎮。沿着計畫性的主要道路，商家一家連一家的佇立，但街道後面則與農村聚落沒有什麼兩樣。如果繼續發展

商業，就會變成完全密集的都市型體。

我們試看鹿港，鹿港是維持古風的純中國系市鎮，它的道路雖然是依計畫開造，但是曲折又狹窄。狹窄的道路可以遮避反射強烈的陽光，除此之外，人們設計了亭仔腳，並在面向道路的屋子正面用布幔遮陽。在市場、廟前的露天商店，使用這種布幔的現象尤為明顯。

如果是政治性的重要都市，就遵照中國古來都城制的規範。有嚴正的都城計畫，周圍有城牆城濠，四方設有城門一個或數個，城門與城門之間有大街路相通，其中配以小路。城市後街、巷內的房子都相當狹窄，與小市鎮一樣有遮日布幔，面向馬路的房子都有亭仔腳，一家接著一家形成統一性的都市建築景觀。都城中心有衙門，角隅處有文廟，適當的地方設有市場，到處都可以看到各種小寺廟。

後來依日本政府的行政指導進行新都市計畫，沿着大馬路，具備亭仔腳的紅磚房子或多層樓建築，一家接著一家建設起來，逐漸產生現代都市的景觀。

HONCHO STREET　本　町　通
城內隨一落ち着きのある市街で銀行會社大商店の多い處、道路と家屋の調和が能く齊ふて市の中心をなしてゐる。

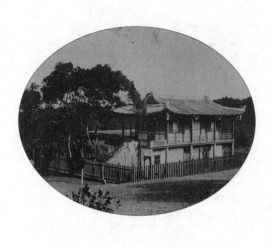

第三章 住宅與庭園

不論那一個階層的人民，
房屋的基本型制都有連貫性，
坐北朝南是基本的方位，
左右對稱的單層樓住屋，
及因兄弟分家而加蓋的護龍，
一排低於一排的整齊方型屋舍，
均充分顯示大家族制度的親族倫理……

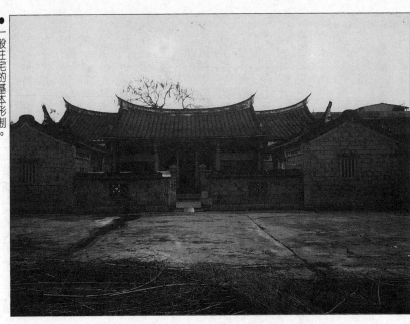

一、住宅建築之基本型制

大自上流家庭的邸宅，小至貧賤小民的房屋，雖然有所不同，但建築型制却有連貫性。基本上均是遵循福建、廣東地方的住宅形式。建築基地原則上採取方形，坐北朝南，但是看周圍的情況，向東、向西也可以。

所有的建築幾乎都是單層樓，左右對稱，顯示自古傳下來的大家族制度。女兒終要出嫁，男孩將來成家，兄弟會在合院裡一起居住。如果有五個兄弟就是五房同居，因此在過去，家族成員百餘人同居的情況並不稀奇。在這種情形之下，本家就會住在主屋（正身、廳堂），那是築在基地中央，橫向伸長的方形屋，如果兄弟沒有分家，它就是所謂正身建，家族就這一棟房屋而已。當然一般是要分家的，那麼所分出去的各房，就在與正身成直角的左右側興建獨立的房屋（護龍、護厝、伸手），視戶數多少一直向前伸延。這個時候爲要表示長幼有序，護龍屋頂的屋脊會比正身低些，再向前延伸的房子則一戶比一戶低。正身與護龍圍抱着前庭

（埕）。而如果人口再增加，因地限制無法再向前延伸時，就在護龍的外側加建外護龍，或在正身後方加建幾棟。如果前後建三排，由前開始依序稱為前進、中進、後進。前後共五排的話，就叫做前進、二進、三進、四進、後進。很多大官的合院都是五進的。連接這些建築物的走廊叫做過水廊或過水間。比較大的合院，埕的前方設院牆，以防外人直接看穿內部，建地後面設後門。

比較富麗的合院，房子側邊或背後有庭院，甚至建造如像林本源邸的廣大庭園。一般農家住屋外圍都有箣竹林；在前庭，則把建築時挖泥土使用後留下來的窪地闢為魚池，飼養鴨子等。有些合院用牆圍起來，前面留個門，但一般農家往往就把圍牆省略。

主屋的屋脊最高。主屋中央是廳堂，左右是房間，對稱地分配。一般是廳左右各有兩個房間，叫做一廳四房（五間起）。

廳堂（又名叫廳、正廳、公廳、客廳、大廳）的用途是奉祭神祇祖先及接待賓客，面積較寬

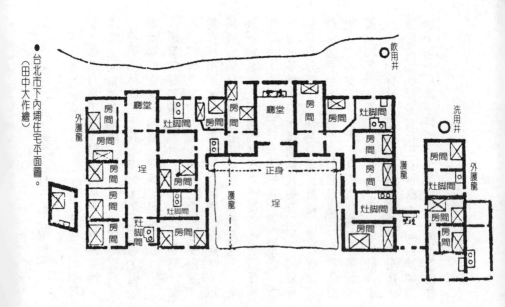

●台北市下內埔住宅平面圖。
（田中大作繪）

大，設備裝飾以莊嚴、清潔爲原則。較小的房子，則鋪地坪一般是鋪磚或石頭。設水泥混雜物。廳堂正面牆壁中央一般都掛着神仙的圖樣或雕像，左右配以對聯，前方放着塗漆或裝飾金銀箔及雕刻的大案桌或中案桌，桌子中央有個大鏡，左右擺時鐘、花（花瓶）果盤等物，以及神仙的雕像、祖先靈牌、燭台、香爐等。在案桌前面擺一個四角型的八仙桌或四仙桌，旁邊再配置圓橙子或椅子。廳堂的左右壁通常吊着四屏書畫或條幅對聯，靠壁擺著茶几，茶几左右配椅子，以接待客人。天花板裝有蘭燈。

以上所述的是正式的裝置，一般住家都較簡省。

客室（客間、間仔）

是大戶人家才有的房間，大部份設在護龍。客室最內部正面有寬六尺、長四尺、高兩尺的廣床（大床），廣床左右有廣床椅、月眉桌、書桌或書櫃.；中央擺圓桌，圓桌上面擺骨董、盆栽，周圍擺圓椅頭仔；左右靠牆位置有茶几及靠椅，正面壁中央裝大鏡，牆上掛書畫及條幅

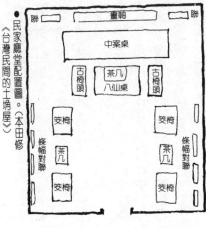

●民家廳堂配置圖。《台灣民間的土埆屋》（本田修）

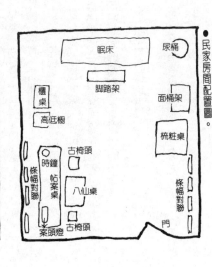

●民家房間配置圖。

對聯。這是正式的客室設備。

房間

家族個別成員的起居間兼寢室，以上流人家的例子來說，室內有眠床。長約六尺五寸，寬三尺五寸，高一尺五寸。華麗的則用鑲嵌金銀，樸素的則用白木板做成。；眠床四週有高七尺左右的床組架，可吊蚊帳。眠床前有個踏台叫做腳踏椅（或是踏板椅），裝有抽屜，可以放鞋子、襪子等。眠床下面有尿桶。靠牆壁處有高低櫥（豎櫥、衣物架）、桌櫃、梳粧桌、臉盆架（洗臉兼化粧之用）、帖案桌（擺時鐘或裝飾品等），帖案桌前方有六仙桌或四仙桌及圓椅頭仔，牆壁掛著書畫軸或條幅對聯。入口門楣處掛有裝飾刺繡、玻璃珠的門簾

灶腳間（廚房）

也就是廚房，在小戶人家，它兼具食飯間（用餐處）的角色，大都以邊隔的房間充當。

灶上架一個淺底的大釜（鍋）；廚房裡有水桶、提桶（携桶）、腳桶（盆子）等器具。

食飯間

即餐廳或用餐處，中流以上的人家都有，餐

桌是可以折疊的脫腳桌，旁有椅條（長板櫈），依壁處有菜櫥（防鼠櫥）、飯斗架（飯桶架兼收納餐具）等。

另外，在接近護龍的外端有佣人房或柴房、豬舍等。

當然，經濟水平越低的人家，設備越簡單。

最後來談一些住宅的外觀給人的感覺。台灣的住宅輕快又瀟灑。它們在豐裕的自然懷抱裡顯得格外地明朗。與重厚陰鬱的中國北方建築比較起來是正好相反的表情。

如果稍加留意，台灣住宅給人的感覺也有地方性的差異。北部的房子會有稍許沈悶的感覺，但越往南走，越顯得活潑生動。澎湖島的房子則另有一種風味，它可以用楚楚可憐又華美燦爛幾個字來形容，或許是氣候的差異吧！氣候對民居的興建產生微妙的影響。

二、庭園宅邸

宅邸的所有人是社會上的有力人士、高級從政者以及大實業家等。但一般在農耕、商業面獲得豐富收入的人士，成就大的人，也照樣興

建廣大的邸宅，顯示其大家族主義及雄厚的實力。宅邸建築的藝術裝飾均極其考究，有高度的價值，相當值得一看。

中國北部的風土比較荒涼，難於發展細緻的庭園之美，而中南部氣候舒適，風物宜人，所以庭園發達。台灣的建築也是因氣候的影響，

庭園相當受重視，尤其是在亞熱帶性氣候之下，要享受自然，盡情地納涼，就必須要有庭園。房子與庭園所佔的土地面積，如非各半，

就是庭園較為寬廣。此外，有力人士所喜歡經營的別墅，也是以庭園為主，因此台灣建築當中，以庭園聞名的例子相當多。

很多庭園到現在已經廢滅，留存至今，或僅留其中一部份比較完整的，仍然是多式多樣。

著名實例幾乎都集中在台南、台中、台北，因為這些地方是政治、實業、經濟的中心。

鄭氏時代的邸宅與庭園

鄭氏時代雖然時間不長，但它遵奉明王，有過國家規模之氣勢，因此產生合乎明王以及鄭氏以下各重臣身份的邸園，但這些邸園幾乎都已經不留痕跡了。

宋人府一元子園（桂宅）：

是明朝寧靖王的邸園、王位施政所，在台南承天府旁，做為宋人府的朝見所。使用庭園之名，號稱為一元子園，可能是正式庭園之濫觴。據說現在的媽祖天后宮，就位於它的遺址上面，在天后宮旁一條小路上的商家中，叫做梳粧樓的兩層樓房，據說是往昔五妃的住宅，但現在裡面又髒又小，難以採信。

和鄭氏相關的住宅，有鄭成功的邸宅，明朝永曆年間興建，而後在康熙二十三年（一六八四年）充當為台南府衙內。現在已經不在了。其子鄭經之宅，據說峻宇雕牆，極富林泉雅趣，但在鄭氏亡滅後，也歸於荒廢，遺址也找不到。

鄭經之母，董園太夫人的北園是鄭成功死後，鄭經為其母營建，讓她養老的地方。其後身據說就是現在台南城大北門外之海會寺。寺後有國姓井，是磚造水井，另有據說是董氏所栽植的七弦竹。

其他重臣的邸宅，有明末舉人李茂春的夢蝶園。他避難來台，在這裡建立茅庵，隱棲其中，

據說是因為日夜唸誦佛經之因緣，使後來於康熙二十二年（一八六三年）建立的法華寺能維持到現在，但沒有證據可資印證。

另外有參軍陳永華在明朝永曆年間所興建的別墅大古巢，及勇衛黃安所興建的邸宅，但地址都無法查到。

清代的邸宅與庭園

紫春園（台南市花園町二丁目）：可能是台南唯一富於古趣的庭園。富紳吳商新，於道光二十年（一八三○年）所經營。邸內庭園，現位在公會堂（中山堂）的東北方，仍保留著長方形池塘。池塘的東北隅與東南隅有向池塘突出的石壘、池亭，廊廡連接池岸與池亭，北側有假山，據說是模仿泉漳的飛來峰，為庭園增添一些詩趣。

北郭園：除了台南的各個邸園，創始年份較早的有竹塹（新竹）的北郭園與潛園。北郭園（新竹市北門町）是富紳鄭用錫在咸豐元年（一八五一年）所興築的別墅，至今仍保持著舊日風貌。建地甚大，相當灑脫，建築物向內部連接排着幾棟，盡頭處有曲折的走廊、園亭，側面的庭園很深很長，自古以來，就以名園名聞遐邇。《淡水廳誌》記載：「中有小樓聽雨、歐亭鳴竹、陌田觀稼諸景」；在新竹八景裡也以「北郭煙雨」列為其中之一。北部園內另有「北部八景」（註一），庭院中心有個曲折、寬狹不一的池塘，富於亮麗的趣味。

潛園（新竹市西門町）：是成了富商，享盡了豪奢生活的林占梅，於道光二十八年（一八四八年）所經營的邸園，但隨着家運的衰敗漸漸荒廢而失去昔日光采，現在埋沒於市街之中，只剩下住宅幾棟與家廟而已；古書所記載之梅花書屋究指何處（註二）不得而知：所謂「中有水河，可泛舟，奇石陵立又有三十六宜」的庭院也荒廢掉了。只有被列為新竹古八景之一的爽吟閣，稍為保留舊態，但已被移到他處。它是二樓式歇山造，前院的磚牆，有設計精緻無比的窗門。

林本源邸園：多少參照一些北郭園或潛園的造園手法，而更加發揮奇思達到極致的便是林本源邸園，它的庭園之美早被廣為喧染，訪園觀賞的觀光客直如過江之鯽。實際上，這個邸

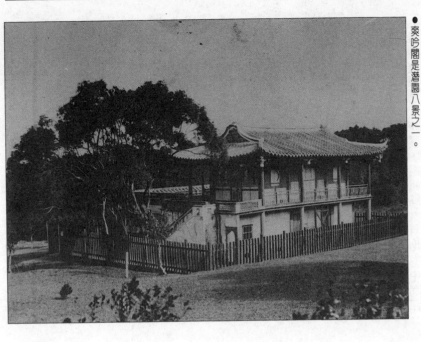

● 爽吟閣是潛園八景之一。

園與後面會提到的霧峰林家邸園，堪稱為台灣邸園的雙絕。（註三）

林氏之祖林平候，是福建省漳州府龍溪縣白石堡人，關於來台之年份，眾說紛紛，只知他與其父應寅，住在新莊，從事開拓事業獲得成功，擁有資產三十萬兩。嘉慶十九年（一八一四年）任柳州府事，林家基礎於焉建立。平候有五子，三男本記國華（林國華）與五男源記國芳（林國芳）最為世人所知。林本源之名號由此而來。國華那一代為避亂，曾經暫時移居到大科崁（大溪），傳聞於咸豐三年（一八五三年）左右遷移到今之板橋，其子維源歷任大官，林家之富榮達到巔峯。

現在的邸宅與庭園，關於其興建年份有許多說法，一為遷入當初，由國芳於咸豐三年（或說四年）興建。；一為最初是簡陋的房子，國華於道光年間改築，後來維源又予改建。有很多版本，但我想這些說法，都是事實真相的一部份吧。因為移居當時正值兵荒馬亂，國華甘於簡陋的房子是可以相信的。而國芳則把它改建成現在的舊大厝，國華、國芳等兄弟入住各棟

房子，但是到了維源那一代，子孫越來越繁衍，大家族主義的大邸宅，已經有擴建之必要，何況林家的繁榮已臻其極，於是投入大筆經費於清同治、光緒年代，開始經營五落新大厝。

這樣的推想可能是最貼切的吧。更何況像這麼龐大的新大厝，營建往往需要好幾年時光，據說新大厝的建築師徐先生就曾經逗留於林家達十七年之久！

庭園的營造也是由維源經手的。新大厝開始建造以前，維源已在該地經營花園，光緒十四年（一八八八年）新大厝開始興建後，即開始經營庭園，經過五年後才竣工，造園的相關人士是林維源及呂世宜與畫匠謝穎蘇。

但根據園內建物的匾額顯示，定靜堂是光緒元年，方鑑齋是光緒二年，開軒一笑是光緒三年，來青閣是光緒四年，藉此可以推測，早在光緒初年就已完成庭園的主要部份。前段所述的工作年月應是後來的擴建工程吧！

世人說，林家造園的總工程費爲五十萬圓。這可能是對全部邸宅及庭園所下的估價吧。但雖然金額過於誇張，但建築材料均從中國運

來，加上有那麼多奇奇怪怪的設計構造，花掉非常可觀的金錢也不是不可能。

林家邸宅位於板橋市郊平坦的菜園中，宅地總面積達一七三一〇坪。邸內分爲三個部份，位於西北部，面向西北的舊大厝與弼益館算是第一區；位於南邊面東的五落大厝與白花廳可視爲第二區；在第一區之東邊，向南北伸延，面積達五五〇〇坪的庭園則爲第三區。

在舊大厝當中，有一廳四房的三落大厝；前面廣大的中庭用門房與左右隔鄰的租館（收藏租末的倉庫）圍起來，這部份門房所用的材料材質差，從平面配置來看，可能是後來才增建的；門房前面有個半月池。側面有弼益館。除了有廳房五十二間之外，弼益館建坪約一五十坪，占地均相當大，租館建坪約八百八十坪。三落大厝的第一落可能是客廳，第二落是正廳（奉祀神位），第三落是祖廳（奉祀祖先牌位）。

五落大厝（新大厝）前方有院牆圍繞的寬大前庭，走過大門與中門，繞過半月池可到達第一落。第一落至第三落是一廳六房，第四落是

● 林本源住宅平面圖。

池

池

定靜堂

中庭

迴廊

茗人居

戲台

來青閣

冠益館

戲台

迴廊

白花廳

戲台

五落大厝

大庭

池

中門

正門

一廳八房，第五落是一廳十房。第一落是客廳，第二落是正廳，第三落是祖廳，第四、五落是家族用的中廳。各落都有落厝、亭子等附屬建築。廳房八十餘間，建坪一二〇〇坪。

在東側的白花廳，是待客用的特設部份。由大門進入直走，進入白花廳第一落廳內，經過埕中央之廡廊到達第二落、第三落。在二、三落之間有戲台。

白花廳的廳房共二十九間，建坪二百九十餘坪。

新舊兩大厝，雖有新舊差別，但樣式幾乎相同，足以視為台灣上流住宅的典型。大部份都採用鋪磚地坪或石地坪，牆壁為磚壁，一部份採用土埆壁；在細麗的柱子上裝雙股狀挿肘木。窗子相當小，格子型窗框是石頭做的。中央廳堂的地坪最高，向左右漸漸低下，屋頂也是如此。

新大厝的屋頂，屋脊由第一落至第三落逐漸昇高，第四落稍為低些」第五落的屋脊和屋檐高度都是最高的，屋檐最高達二十尺。（註四）舊大厝的屋脊為燕尾，但新大厝沒有；新大

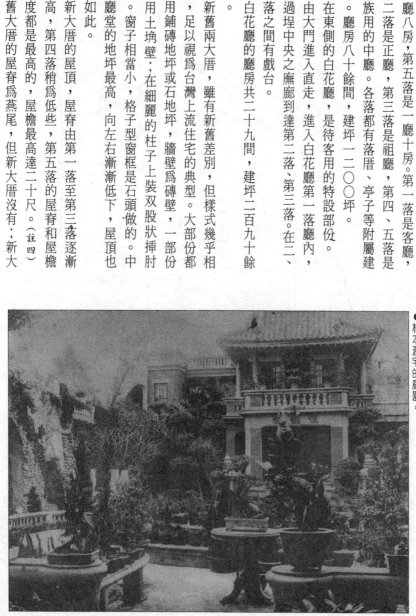

● 林本源宅的庭園。

126

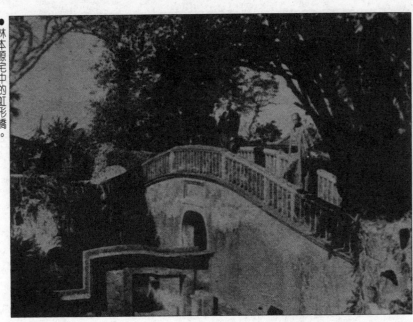

●林本源宅中的虹形橋。

厝比舊大厝規模大很多。新舊兩大厝一共有八落，前後展列着，翹起的屋脊和落厝內牆連接，呈現着既威風又整齊的風貌。以樟木爲主要建材築成，沒有被白蟻侵蝕，整體大都維持着興建當時的原貌。

被傳誦爲「園林之盛，冠於北台」（註五）的林家庭園，無疑是現有台灣庭園之代表。它的樣式承襲中國中南部的建築，以曲折的廊廡連接着樓亭，其中以假山或池塘點綴其間。總而言之，人工性的要素壓倒自然要素卻又希望在這中間再現自然之美。但依我私人的意見，認爲其裝飾過度，不惜投入巨資一味地講究某些設計，令人覺得業主想把有限的基地全部填滿，過分造作而產生暴發戶的銅臭味，結果由於感官刺激汎濫，令觀者產生疲倦感，不能不說是莫大的缺點。根據口傳，每一片石材，有的甚至老遠從雲南運來。園內植物當中的珍貴品種，據說有些還是從荷蘭買來的。

從宅邸要到庭園必須經由五落大厝的走廊，走廊中途有汲古書屋，格局風雅；向左彎，到

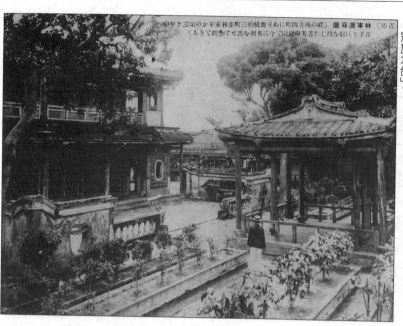

●林本源庭園，「園林之盛，冠於北台」。

（近郊）園庭源本林（埒の西方四町に面橫、町步林家華の面橫三約りあ町步林家華の埒の町三坂ケ年⑨）（日子と時に投を今は名別の著美の庭園に出せぜ急を観で年⑨）

台灣的建築

了方鑑齋，挾着一個方型池塘與戲台相對；再轉彎，經過走廊來到來靑閣。它是邸中唯一的兩層樓建築，面積一百坪，是庭中第二大建築物，屋頂是廡殿式。接下來有個小樓，但倒楊後就不再重建，小樓前地面鋪磚，面積不小，前有一座戲台，叫開軒一笑，左右有幾道花壇；再往前走，庭埕中有檳榔樹、樟樹等，方庭、圓亭自成一景。

經過來靑閣右邊的走廊，來到香玉簃，左邊現在是玫瑰園。繞着中庭，有雙重菱形格局的拾級亭，左邊有庭中第一大建築物定靜堂，又名白花廳，是宴會的地方，前埕鋪着磚，背面有後門。

從來靑閣右側向左邊轉，走廊變成迂迴曲折的磚道或拱形橋（彎背橋），行走的時候必須注意左右，有些地方刻意用石頭堆成洞窟狀。接著來到觀稼樓址。前有小亭，周圍用白堊（石灰）磚牆圍繞着，自成一區。這個地方的磚牆，高低曲折不定，開八角門，窗子有方形、桃形、財囊形等等千奇百怪，構思之豐富是庭中第一，這一點倒是蠻成功的。

128

再繼續走，經過三角亭，越過劍環形池塘，來到大池。有石堤繞過池塘，池畔有假山，堆疊石頭象徵奇峰深谷，老樹鬱葱其中，山徑崎嶇又上又下忽左忽右，這裡有洞穴那裡有步道。令人感覺過分玩弄拙劣的工藝，太露骨，相當俗氣。

這樣繞過半個池塘，通過一圓門，來到定靜堂前埕。分隔前埕爲左右的磚牆，中央有月門，左右開蝙蝠形、蝶形的窗子，橫方向的白牆，以鬱鬱林木做爲背景，相當秀氣。

林本源邸的住宅與庭園確是台灣高級住宅之代表。尤其庭園的奇趣、古雅廣爲世人所喧染，雖然它並不是十全十美，然而局部性的看的確是很成功，足以讓參觀的客人深深體會到中國式庭園的優點。

霧峰林家及萊園：能與林本源邸園相提並論，顯現邸宅之雄偉，庭園之龐大者，有台中市南郊數里處，林氏家族的邸園。（註六）

林家是當今的主人獻堂之祖父奠國，在大約一七三〇年來台，農耕獲得成功後，清朝任命爲知府開始，接著父文欽中舉，任命爲兵部郎

中，而帶來幾世的富貴繁榮。邸宅隨着家族的成長，增建再增建，最後成爲上林家與下林家，建地接連建地、屋檐接着屋檐、屋甍重疊的規模。

兩家都面西，上林家因爲是本家，佔地基的大半部，下林家是分出去的，佔北隣的較小部份：上林家是約一八五八年，下林家是大約一八八〇年的建築，所用的石、磚全來自福州。

上林家的建築基地面積四三〇五坪，建物面積一六六七坪。分爲南北四個區，北邊第二區爲主要居住部份，南邊第四區是次要部份，中間的第三區爲待客部門，第一區做爲庭園與擴建部份。

第二區主要居住部份，前庭鋪上石頭，外門橫長十八尺，施以裝飾，最爲堂皇。第三區是待客部門，有廡殿戲台，台前庭的正廳左右側是雙層客廂，供觀衆停坐、休息看戲。林本源家也有戲台，是上流家庭用來接待客人的地方，可以顯示他們在娛樂、休閒方面的豪奢生活。因爲是分家，規模

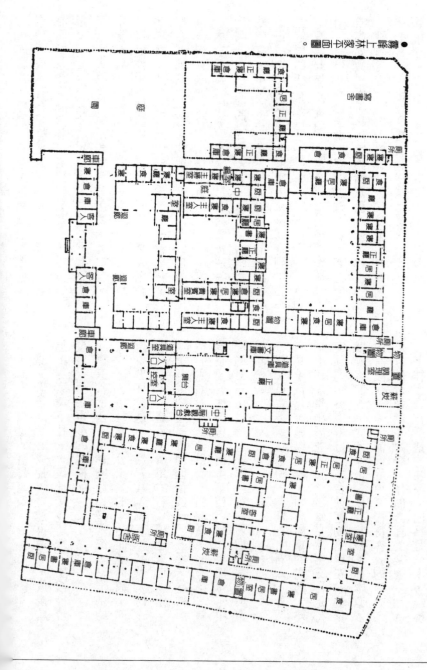

● 霧峰林宅本厝平面圖。

小些，基地面積一〇五〇坪，建物面積四一六·五坪，二落厝的配置也保留一部份未完成，當做擴建的餘地。這個家宅與完全保留古風的上林家相反，建造成符合現今主人的新時代風格，包容不少洋風及新觀念，顯得清新明快。例如把前埕加寬，圍牆用磚砌成曲線狀並在南邊設計重層門，就是種新的嘗試。另外，與前埕相對的正廳，前方設拜亭以避開炎熱，也是相當高明的設計。事實上，坐在作爲客廳的正廳內，透過白色乾淨的柱列，眺望鋪着磚，四處有綠樹的前埕，確實令人精神爲之一振。在正廳內部，由廡廊圍着的中庭，也用拜亭遮蓋。除了可以防暑之外也增添了一些新味。正廳裡有祭壇，所有的室內設計都清楚明快，可說是了解現代中國人住宅新傾向的代表性例子。

林氏家族的林園，無論是花園或萊園，都是在宅邸南邊數百公尺左右另成一處。在翠綠山巒的廣泛地域上，林園中點綴着紅白花朵，坐在綠草上傾聽鳥鳴，形成熱帶性風土配上西洋式自然性庭園的特殊景觀。園內的建築物當中也有中國式的樓閣，但這些樓閣亭榭却盲目加上文藝復興式的繁複裝飾，囷囷呑棗，令人有點反感。靠山處有兩垛壯麗的祖墳，留在墳墓那一章來談。

台灣的邸園當中，還有很多其它著名的例子，僅舉幾例。

在台中，吳鸞旗邸相當有名，是相當堅實的建築。在新竹有李濟臣的別墅適園（南門町），頗有風格，是名符其實的別墅。從西南角隅的小門進去，循着緩慢曲折的小徑，隔着矮籬觀賞庭園，到達東西向的正廳（沙膽堂）。廳堂以下全部建築都在建地的北隅以東西方向的格局接連着，有曲折風雅的廻廊，前面有庭園，鋤月齋是設計精緻的獨棟建物，正立面有香爐形的窗子，左右有花瓶形的門，及考究的壁畫、壁雕等，但過份地耍奇，俗氣了些。

在台北有南菜園，但並不重要。

三、民居

農家

一般住宅，以地方的農家及都會區的商家爲主，從南到北，來追尋它們的概要及變化。

實例一：台北州七星郡的農家，它沒有箣竹林，以栽植籬笆代替，正身護龍之外有外護，是相當典型的中流農家的合院。紅色的屋檐配以白石灰牆及美麗的陶片裝飾，相當鮮麗，葺瓦的兩坡落水式屋頂最多。

實例二：台中州大屯郡大星庄吳定川的合院。

它屋後有箣竹林，屋前栽植籬笆，並設磚牆，牆外有作業場，牆內部爲草坪，旁有可愛的土埆造葺茅頂的房屋排列着，護龍把屋頂分爲三段高度，廳堂內牆爲白石灰。在沒有短柱以及桷仔的簡素天花板，吊掛着油紙製的台灣燈籠。房間的牆壁、天花板也是一樣素淨。

在中部，木造、竹造的房子就多了起來。例如彰化的住宅區，主要柱子用木材、中間柱及貫用竹子；也可以看到土壁、板壁的房子；或是把竹片編織成藝術性高的竹扉，如在關西有一種從牆壁伸突出來，豎起粗竹以橫向編成的格狀門扉或者是在屋檐加突出結構等特別的設計，經常可見。

實例三：這種傾向在南台灣就更爲強烈。例

● 箣竹爲衛的一般農家。

● 客家人的民房，門楣上的堂號標示其宗族。（劉還月／攝影）

住宅與庭園

如高雄州潮州郡萬金莊的寧靜部落，被茂盛的樟樹、榕樹或檳榔樹所包圍，房子都用土埆壁，葺得簡單的茅草屋頂看來蠻輕巧的。窗門則是把晒乾的土磚豎立起來，成爲柱子狀排列的方格形，或橫直配合組成小格子形等，多式多樣。各戶主屋連主屋，廣大的前庭做爲共同的作業場，最前面靠馬路的方形廣場，是兩坡落水屋頂的穀倉，壁體是用甘蔗葉豎排起來，以竹子橫押而已，或在竹編的台盤上，以稻草堆積成稻草山。

　　實例四：萬金庄南方四里處，東港郡新埤庄的部落，沿着國道的左右邊散開七、八百尺之譜，民居大都由樹林所包圍。其中一家沿着道路向東，圍着廣大庭埕的是三棟房子，不用土壁，而用剖竹片編成的竹片壁，牆壁上染成紅、白兩種顏色的編目紋樣。窗扉也是用細細的竹片編製而成，入口處的門扉，用一些玻璃珠串裝飾着，珠串有白、黑、紅色的束絲線。門聯上額是「三省堂」，左右對聯是「南北其仔唯一貫」「古今道學第三家」等。屋後的豬舍，柱子、貫、桮都用竹子，屋頂用茅草蓋成。

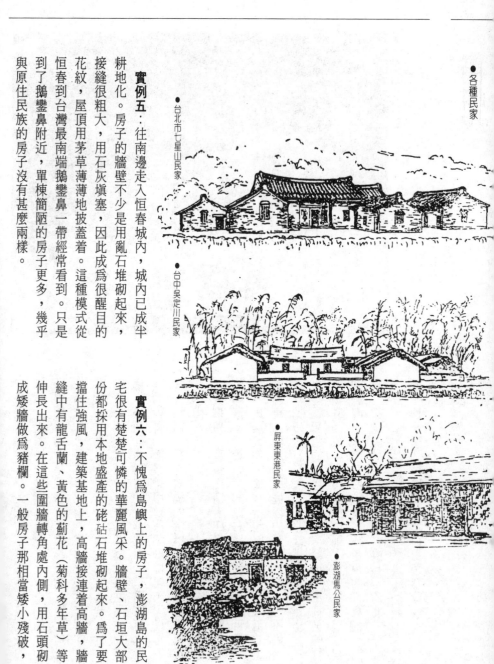

● 各種民家

● 台北市七星山民家

● 台中吳定川民家

● 屏東東港民家

● 澎湖馬公民家

實例五：往南邊走入恒春城內，城內已成半耕地化。房子的牆壁不少是用亂石堆砌起來，接縫很粗大，用石灰塡塞，因此成爲很醒目的花紋，屋頂用茅草薄薄地披蓋着。這種模式從恒春到台灣最南端鵝鑾鼻一帶經常看到。只是到了鵝鑾鼻附近，單棟簡陋的房子更多，幾乎與原住民族的房子沒有甚麼兩樣。

實例六：不愧爲島嶼上的房子，澎湖島的民宅很有楚楚可憐的華麗風采。牆壁、石垣大部份都採用本地盛產的硓砧石堆砌起來。爲了要擋住強風，建築基地上，高牆接連着高牆，牆縫中有龍舌蘭、黃色的薊花（菊科多年草）等伸長出來。在這些圍牆轉角處內側，用石頭砌成矮牆做爲豬欄。一般房子那相當矮小殘破，

●吳定川廳堂內部

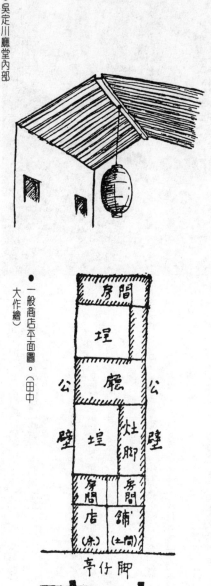

●一般商店平面圖。（田中大作繪）

妻破風（封火山牆）的輪廓，比台灣本島的更富於變化，有圓形、角形、段形，多彩多姿。屋脊有方形的透雕壽文陶磚，紅、褚紅、粉紅、白、綠、藍、褐色等各種顏色交織着；這些豐富的色彩與紅屋頂及碧青的天空互相輝映，令人印象鮮明深刻。

商家

以商家爲代表的都市住宅，都有一定的原則及模式。

建築基地一般是寬度十五尺至十八尺，但深度却往往達六、七十尺，因此在基地使用上達到飽和，與隣家就以共同接壁連着。房子前面接着馬路，大部份都是一至三層的樓房，一樓是店面，前面接馬路部份留有亭仔腳，樓上是起居間或倉庫。過去有人在亭仔腳內晒衣服，但現在二樓以上的樓層都延伸到亭仔腳上面做爲房間了。

踏入店門內，就是通道，通道左右是店員的房間，再往內就有埕仔（天井），進入另一個房間，那是廳堂，再進去仍有埕仔（天井）及房

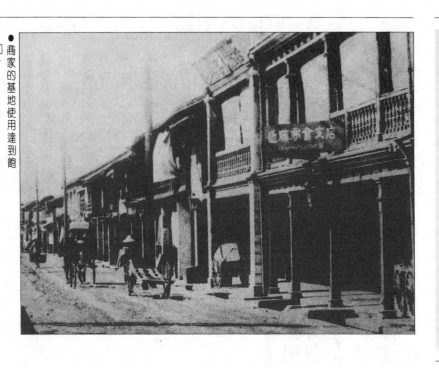

●商家的基地使用達到飽和。

間，屬於家族成員使用，而灶脚間（廚房）一般都設在連接這些房室的過廊中。

附註

註一：所謂北部八景是指小郭聽雨、曉亭春望、石橋垂釣、小山叢竹、深院讀書、曲欄看花、陌田觀稼、蓮池泛舟。另外園內有小壺天、北郭園、偏遠堂等之匾額、對聯。

註二：《淡水廳志》：「中有水河泛舟，奇石陵立又有三十六宜。梅花書屋、掬月弄香之榭，留客處諸勝。」

註三：以林本源邸建築為主的調查文獻，有高橋益男氏著作《關於林本源邸》（《台灣建築會會刊》第四卷第一輯所收錄），關於庭園的文獻有農學士稻垣龍一氏著作《林本源邸園論》（東京大學畢業論文）。

註四：第五落在一九二二年火災後，木造部份重修，所以增加了新味，前面的亭子燒掉了。

註五：《林平侯列傳》：「咸豐三年卜居板橋起邸宅，園林之盛冠北台」。

註六：本邸園資料是由前台中州土木課技師畠山喜三郎氏代為蒐集。

第四章　城堡

鄭成功趕走荷蘭人之後，
為了抗拒盜匪及原住民族的襲擊，
在現在的台南市開始建築城堡，
而為了防止海盜來犯，
一座又一座充滿歷史典故的砲台，
就逐漸地在全台的海邊一一站起⋯⋯

一、概說

由中國人所建築的城堡，是在鄭氏趕走了荷蘭人之後在今之台南築城開始，鄭氏滅亡後，把全島分為四個縣，而興建縣城，此外為抗拒盜匪及原住民族的襲擊，其他都市也都被迫興建城堡，到後來更為防止海盜來犯，在海邊築砲台，全島的防備越趨完善。

都城內有布政官的衙門，位於中樞之地，以堂皇的架勢，向民間顯示官威。

不過這些城堡、衙門，現代已經是英雄無用武之地了。尤其是城堡阻礙到都市之發展，因此大部份已廢棄，城壁城門之遺蹟不多。目前有打狗舊城、恒春城、馬公城三個而已，而台北城、台南城則只殘留著城門，嘉義則把城門的一部份移到他處勉強維持舊態。砲台則已經完全成為廢墟或被裁撤，有的成為衙門或轉做其他用途，能完全顯現往日風貌的則完全沒有。

在雍正、乾隆、嘉慶等滿清前期，城堡是圓形，或是類似圓形的平面格局較多，這可能是因為當時為開拓、平亂而手忙腳亂，沒有充份

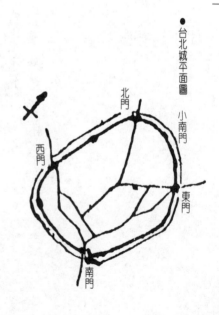

●台北城平面圖

北門

小南門

西門

東門

南門

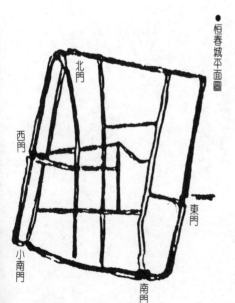

●恒春城平面圖

北門

西門

東門

小南門

南門

時間構築堅固的城堡，只能在都市周圍臨時用土堆圍繞，外圍種些籓竹應急吧！但到了道光、咸豐、同治、光緒等滿清後期，治安改善，城堡也改爲堅固的中國式，城壁用石、磚造成，平面形式也漸漸以方型圍繞都市的型態取代。

以上所說的，前者有恒春城，後者以台北城爲例。

二、實例說明

城堡與衙門遺址的主要例子如下…

	名　稱	創　始　年　代	現存築城年代	遺　蹟
都城	台南城	雍正元（一七二三）	乾隆五二―五六（一七八八―九一）	寧南門、東安門、靖波門
	打狗舊城（鳳山縣城）	康熙二三（一六八四）	道光五―六（一八二五―二六）	城壁、鳳儀門及其他
	竹塹城（新竹城）	雍正十一（一七三三）	道光七―九（一八二七―二八）	迎曦門
	里港城	道光十五（一八三五）	同上	南門
	屏東城	道光十六（一八三六）	同上	朝陽門
	恒春城	光緒元―二（一八七五―七六）	同上	城壁、四門、望樓
	台北城	光緒六―八（一八八〇―八二）	同上	麗正門、景福門、承恩門、重熙門
	台中城	光緒十五（一八八九）	同上	北門樓
	媽宮城（馬公城）	光緒十五（一八八九）	同上	順承門、拱辰門、大西門
砲台	億載金城	同治十一―光緒元（一八七三―七五）	同上	城壁、城濠、門、倉庫
	淡水舊砲台	光緒十五（一八八九）頃	同上	城壁、門、倉庫、屋舍
	蘇澳舊砲台	光緒十五（一八八九）	同上	舊址

布政使衙門			
台北布政使衙門			正廳
台中布政使衙門			正廳
媽宮布政使衙門			正廳、門廳

以下簡單說明。

都城

1 台南城 （台南市：指定史蹟）

台南與安平，都是荷蘭人建築城堡後而發軔的古街市。鄭成功以此地為首府，置承天府，而後來清朝亦在此設台灣府治，統治全台，以後改為台南府治，直到今天仍不失其重要性，其實在當初，因為台南地濕，地震又多，以不適於築城的理由，並不打算興建城堡。

但是經歷了朱一貴之亂後，築城的必要性再被提出來，於是在雍正元年（一七二三年），暫時設立木柵圍繞做為城堡，周圍二千六百六十二丈，開設大南門、小南門、大東門、小東門、大北門、小北門等六個門，後來又開大西門，成為七個門。

在雍正十一年（一七三三年），從小北門起至小南門止，環植了莿竹一萬七千九百八十三株，當時西側是向海的所以不種植，但加了砲台兩座。到了乾隆元年（一七三六年），把七個門改為石造，設垛牆（城上短牆）、蓋樓屋。各門周圍二十五丈，高二丈八尺。在乾隆二十四年（一七五九年），除莿竹之外，也種植綠珊瑚，乾隆四十（一七七五年）年補植了竹、木，加設小西門，一共成了八個城門。

乾隆五十三年（一七八八年）林爽文之亂鎮平後，福康安等奉命，想把城牆改為磚築，但因為費用短絀，只能用土牆。西側面海不築，東南北依照舊基礎的弧狀縮小為弦狀，所以稱為半月城。周圍二千五百二十丈，城牆高一丈八尺，上端寬一丈五尺，下端寬兩丈；乾隆五十三年十二月二十七日開工，五十六年四月十一日竣工，經費據說是十二萬四千六百六十餘兩。

●台南的大南門上前有甕城。

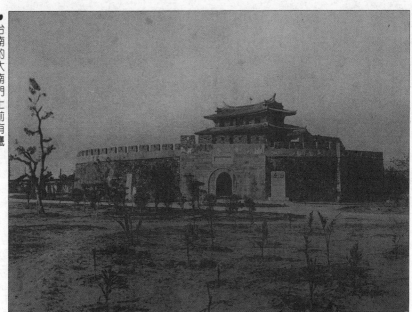

●台南的大東門樣式瀟灑。

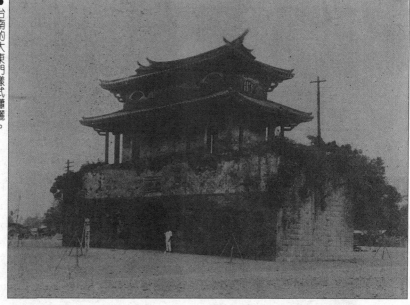

道光初年設甕城，同治元年（一八六二年）因地震而損壞的部份於同治九年修復；光緒元年（一八七五年），沈葆楨予以重修。後來，城牆早已拆除，只剩下大南門、大東門、小西門，雖是如此，但它仍能與台北城雙雙成爲台灣城堡建築的代表。

遺存的三個門當中，寧南門（大南門）規模最大，前面有半圓狀的甕城（月城）環繞著，穿過其東南部。城壁是以小形的石頭築成亂石狀，上面設有垛牆。拱門是用切石堆積而成，這是一般城門的通則。城樓是重層，歇山重檐式屋頂，磚壁塗成紅色，一樓檐廊，豎立著細柱，用天竺樣式的插肘木，雙叉狀從紅色的城壁伸延出，看起來簡單樸素又輕快。屋脊也翹得彎輕快的，沒有無謂的裝飾。二樓是三重樑的裝飾小屋，整體而言，屋檐、天花板都富於構造美。

根據東安門（大東門）拱門上所刻的文字，大東門另有一個名字叫做「迎春門」，所刻「乾隆元年玖月吉日」的文字，當然是指城門的創始年月。兩層樓的建築是歇山重檐式，下層在

● 台南小西門。

磚壁外圍排立一些柱子，屋檐有天竺樣式的雙叉斗拱，彎灑灑的。

在二樓的角落，把斗拱與肘木連接起來，共用一個斗，這一類手法，在日本只有法隆寺五層塔的第五層可以看到，但台灣的建築裡，則常常可以看到。這種無拘無束的設計構想，是值得欣賞的。

在靖波門（小西門）的拱門上方刻有「乾隆五十三年」的字樣，是指石築部份的年月。相對於其他大門的重層樓，小西門卻是單層歇山式屋頂的小型建築。

2 打狗舊城（鳳山縣城：跨據高雄州高雄市前鋒尾與岡山郡左營庄埤子頭兩地；指定史蹟）

如果坐火車，可以從車窗看到，在高雄市區北邊，舊城驛（站）西方一公里處，環繞著山，有一排蜿蜒荒廢的城壁，就是舊鳳山縣城。這個地區在鄭成功時代就已經開發，稱為萬年縣治。後來於康熙二十三年（一六八四年）設立鳳山縣，四十三年開始設公署，六十一年（一七二二年）方始築城。左邊與龜山，右邊於蛇

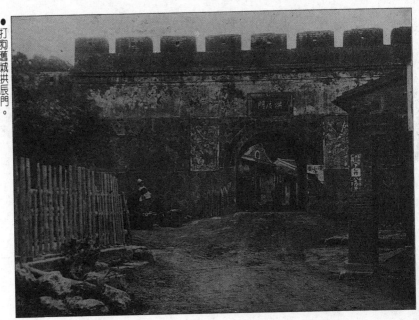

●打狗舊城拱辰門。

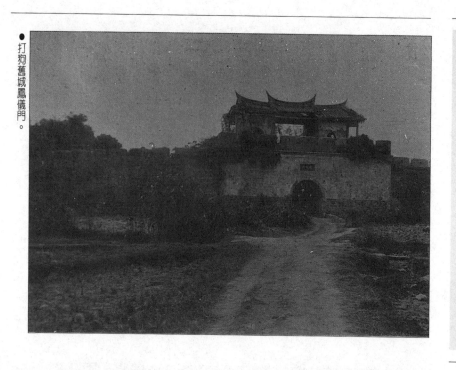

●打狗舊城鳳儀門。

山相連接，是蜿蜒八百一十七丈，高一丈三尺的土城，設有四個門，城牆外圍有深一丈寬八尺的濠溝。此外，在雍正十二年（一七三四年），周圍種植雙重的莿竹，乾隆二十五年（一七六○年）在門上增建了砲台。但不久因為發生林爽文之亂，城被棄置，縣治轉到今之鳳山。

到了嘉慶十一年（一八○六年），有人提議要回到舊城去，於是在道光五年（一八二五年）七月十五日開工，把舊城脫胎換骨，改建為更大規模，依著蛇山，包繞龜山，築成蜿蜒一二二四丈，高一丈兩尺、寬一丈五寸的石城，開了四個門，南為啟文、東為鳳儀、西為奠海、北為拱辰，四角隅設砲台四座。道光六年八月十五日竣工，總工程費九萬兩千一百兩。但是因為有了凶兆，移城之議就取消了，舊城仍為舊城地任其荒廢。後來，除了西牆拆掉之外，雖然只有東門保留城樓，但大部份磚石卻仍殘存著。

3 竹塹（新竹）城（新竹州新竹市）

現今的新竹，原名為竹塹，本來是平埔族竹

塹社社址，康熙末葉閩人入住、開墾，並與平埔族人交易後漸漸都市化．；到了雍正十一年（一七三三年），開始環植莿竹做為城牆，設有四個門。到了嘉慶十一年，為抗禦蔡牽之亂，改為土牆，城外圍種莿竹、挖濠溝；又於道光七年（一八二七年）六月開工，改建為石城，周圍八百六十丈，高一丈五尺（包括添垜牆三尺共為一丈八尺），城牆基底寬一丈六尺，設了四個門，南為歌薰、東為迎曦、西為挹爽、北為拱辰；另建兩層的城樓四座，也設置砲台、水洞、堆房（倉庫）等，護城濠周圍八百六十丈，東西各設一個吊橋。道光九年八月竣工，據稱總工程費為十四萬七千四百九十八兩。

現在只剩下迎曦門遺蹟。根據門額的記載，是道光八年春季建築，但後來經過大改修。門為花崗石造，上有重層單脊歇山式塔樓，下層周圍以方型柱列包圍，相當壯麗。

4 嘉義城（台南州嘉義市）

嘉義城東門的城樓已移至公園內，是單層歇山、附下擺式階梯的城樓，周圍圍繞兩列的圓柱，透風式，上方白壁開有八角窗，移建的時

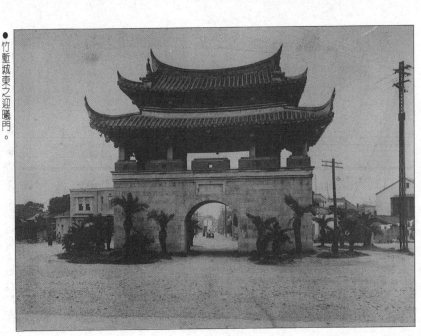

● 竹塹城東之迎曦門。

候，做了不少更動，已失去價值。

5 里港城（高雄州屏東郡里港庄）

地方小都市城堡例之一，只有南門仍舊保留，是道光十五年（一八三五年）建造的小城門。

6 屏東城（高雄州屏東市）

道光十六年（一八三六年）築城，箣竹爲衛，設四個門，仍舊保留著東門，即朝陽門（阿猴東門）。

7 恒春城（高雄州恒春郡恒春庄，指定史蹟）

往昔，恒春是叫做猴洞的原住民部落，同治十三年（一八七四年）牡丹社事件後，才立恒春縣。在光緒元年（一八七五年）開始築城（在西門的門額上有「光緒元年季秋月建」字樣），次年竣工，總工程費十餘萬兩。是四個角隅弧型狀的方型城，周圍九百七十二丈，牆高兩丈，厚度八尺，設有四個門。

現在木造結構部分雖然已經消失，但城都還相當完整，它和打狗舊城一樣，是台灣相當寶貴的遺蹟之一。

城牆的外面部分，用方形的石材接合堆砌；

城門基部是石造，上部用紅磚堆砌。四個門型態相差不多。如西門的石造部份，寬度爲六十八尺，深度三十二尺四寸，外方有垛牆（雉堞、女牆）。內面左右處有斜道，東門樓保存的比較好，方形磚造牆的四周圍排列立柱，外側是露台。接近東北隅與西北隅處有磚砌，歇山頂式之軍械庫。前方的城牆伸延出來，以矮磚牆建造無頂的瞭望樓。

如今恒春城裡面，民家很稀少，城的內外都是田園、蔗園，在田園當中，城壁城門蜿蜒連續，令人心生無限感慨。

8 台北城（台北州台北市，城門是指定史蹟）

台北市是近代才興起的都市，光緒元年欽差大臣沈葆楨上奏，於是以台北府的名義分設而成立，後與地方士紳協議之結果，計劃以二十萬兩之經費建城。於光緒六年開工，八年（一八八二年）三月竣工，因此它的建築很有計劃性，按照中原都城之制度，格局方方正正，東西各四百一十二丈，南壁三百四十二丈，北壁三百四十丈，城牆高兩丈，厚一丈兩尺，設有三百四十丈，城牆高兩丈，厚一丈兩尺，設有垛牆，挖有城濠，四週爲麗正門（南門）、景

城堡

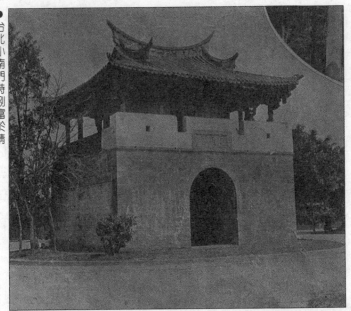

● 台北小南門特別富於情趣。

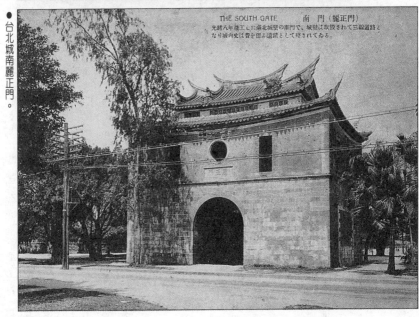

THE SOUTH GATE　　南　門（麗正門）

光緒八年竣工した臺北城壁の南門で、城壁は取毀されて三線道路となり城内史は昔を偲ふ遺蹟として殘されてゐる。

● 台北城南麗正門。

福門（東門）、寶成門（西門）、承恩門（北門）四大門，在南門的西邊設小門重熙門（小南門）。

城內有棋盤網狀的道路，有布政使衙門、撫台衙門、台北府署、淡水縣署、考棚、文武廟、城隍廟、家廟（祠）等，美輪美奐。市街商店一般寬一丈八尺，深二十四丈。有個建築公司名叫興市，盛大地經營商鋪。台北城具備台北中心都市之格局，但後來總督府設立於此，隨著近代都市發展之需要，首先拆掉城牆，在其遺跡種植榕樹及檳榔樹等路樹，規劃三線道路，西門也拆掉，其他四個門則決定保留。

根據城門拱上的銘刻，城門全都是光緒八年竣工的，石築部份高十六尺，以方型石材整齊地堆砌起來，中央處開有拱門，上方有磚造塔樓，各門的形式與大小如下：

名　稱	型　式	桁間寬（尺）	樑間寬（尺）	拱寬
麗正門（南門）	重簷歇山造	四七・九	三六・○	十二・○
景福門（東門）	單簷歇山造	四九・○	三三・五	一三・三
承恩門（北門）	單簷歇山造	四八・八	三七・一	一三・四
重熙門（小南門）	單簷歇山造	三五・六	二六・二	九・○

城門當中，南門是正門，所以最大，而且是唯一的重簷式，小南門最小。門上的塔樓，前後牆壁都開設圓窗，左右壁中央開拱口，其左右設角窗，屋檐幾乎不伸延出來，但在細部方面有些不同做法，例如南門與東門，屋檐下有帶狀的透雕釉瓦，北門則沒有。形式比較特別的是小南門，其磚壁的外周繞有柱廊，因此屋檐長，且是輕快的單簷歇山式屋頂構造。

總而言之，台北城雖比台南的城門規格要小，但大門都重厚堅實，小南門則特別富於情趣，值得觀賞。

9 台中城（台中州台中市）

台灣初開發時，台中是稱為大墩的小部落，在光緒十一年（一八八五年）設置台灣省時，

曾暫時被指定為省城，於是一時身價驟升，光緒十五年開始築城。但不久省城移至台北，工程也成了中止的狀態，今天只剩下北門樓被移放在台中公園內，是個小規模的單層樓，沒什麼價值。

10 媽宮城（馬公城；高雄州澎湖島馬公）

媽宮城是光緒十五年（一八八九年）竣工的小城，在硓𥑮石建築上用染紅的石灰塗紅城壁，彎曲圍繞街市，南邊有順承門、北有拱辰門、西邊有大西門、東有朝陽門等四個門；南門有低矮的歇山式斜屋頂，令人連想到海底龍宮，非常有趣。

砲台

令人印像最深刻的是億載金城（台南市安平），沈葆楨於同治十二年（一八七三年）十月開工，光緒元年完成。大規模的砲台，在安平南側的海岸邊，被土築的城壁與濠溝圍繞著，基底與上方都以紅磚砌成，在入口處有向內伸長的方形磚台，中央以拱門貫通，拱上有沈葆楨所題「億載金城」字樣，城內面是平坦地，可能曾有營房或其他設施，城牆內腹有磚造的

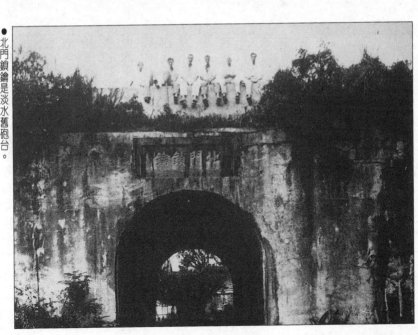

●北門鎖鑰是淡水舊砲台。

●台灣布政使衙門建於一八八七年，樣式樸素。

彈藥庫，上面安置大砲。

類似的例子有淡水舊砲台（台北州淡水），是根據沈葆楨的奏章，由劉銘傳所營建（一八七六年）。同樣在離海岸不遠的高台地，是個外周約三百一十二尺的方形城堡。其西壁中央有磚做的拱門，門上刻有「北門鎖鑰」的字樣。城內的平坦地至今仍舊保留磚造營房的殘壁，城牆內腹有很多小拱門與小窗接連著，將內部隔成幾個彈藥庫。庫的壁面爲石造，筒蓋爲磚造，天井的中央，處處開設圓窗，可與城牆上的砲座連絡。

布政使衙門

衙門的遺址在台北、台中、馬公都有，台北布政使衙門廳舍，已經被移到今動物園內；台中布政使衙門現在還當做政府辦公廳使用中。格局都是在正廳之外，羅列幾個附屬性廳舍，前方設有門廳，樣式及手法卻是相當樸素的。

第五章 會館

會館，是外地的同鄉人，
睦親、開會的重要地方，
台南的兩廣會館，
稍爲脫離一般台灣建築的常軌，
典雅、純淨、英姿煥發，
是台灣少見的廣東樣式。

中國人在外地，同鄉的人們常會設立會館，並設備戲台等，做為睦親、精神寄託以至開會之用，類似俱樂部。台灣的人也有這種習俗，在這裡特別提出來說明的會館，就是台南的兩廣會館，因為這是在台灣很少看到的廣東樣式，而且是非常優秀的作品。

台南兩廣會館稍為脫離一般台灣建築的常軌。它是三列八棟屋舍從路邊向內排列，用走廊連接起來的格局。正面的一棟，屋頂是兩坡落水式，既沒有亮麗裝飾，也不用翹起來的屋簷、屋脊，比較顯眼的是豎在屋頂兩端的防火壁（封火山牆），比屋頂面突出很多，成為陡坡狀的三角型翹突物。在防火壁的上端以及屋簷周圍有簡潔的雕刻，非常含蓄地，並不凸出，簡素又直接。屋頂是一般很少用的深綠色釉瓦，受陽光照射分外地燦爛，據說是來自廣東石灣；防火壁及其他磚壁則清一色地為淺藍。正面基壇上的柱列與斗拱、雕飾全部採灰白色，不與其他色彩混雜。深綠、淺藍、灰白三種顏色保持絕妙的和諧，成功地做到典雅清純的目

● 兩廣會館形制優秀簡潔。
（劉還月／攝影）

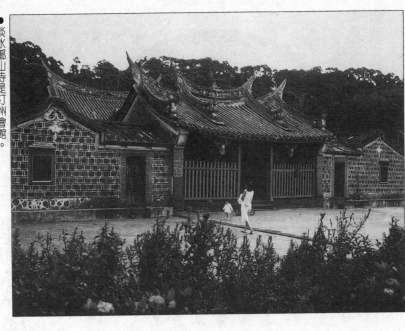

的，而且整體的感覺英姿煥發、清爽，非常具有現代感。

再看細部，就可以發現它的風味是始終貫徹的。例如，列柱的柱子都相當細，適當的挖溝條不但令人連想到印度的DRAVIDA，且線條都富於力感。此外，樑、桁（橫小樑）束全都用廣東產的硬木，樑與樑相疊，木作的雕刻乍看之下複雜，但不會破壞到樑的表面，只是在木材上做少許雕刻而已。這種手法，或許是受到早期來到廣東的回教建築其壁雕法的影響也說不定。

內部裝璜設計也很樸素，三重樑的屋架，支撐主屋脊桁與化粧棰（桷仔）的手法，很符合結構上的要求。

台南兩廣會館能把廣東系統的建築的精髓，發揮得淋漓盡致，在台灣的各式建築中算是最為生動的佳作。

第六章　儒教建築

儒教建築的主流是官設文廟，
台南文廟附有府學書院，
是台灣儒學的中心道場，
台北文廟，廟制完備，
規模最爲宏大。

一、概說

儒教是經世處事之基本指針及教育之淵源，自古以來在中國就是為官者之精神依據。因此，在府縣治下由政府興建文廟，於每年春秋仲月，行釋奠之禮；以明倫堂為最高學府，教育官生，在考棚舉行考試，並興辦書院、義學（貧困兒童教育設施）、社學、原住民學校等，推行教育；為庶民祭拜之需要，在學校所在地街衢設文昌祠；民間有志人士則興學（小規模書房、私塾）以教育子弟們。有些上流人家在邸宅裡設家廟，同時奉祀祖先及孔子牌位；另有為忠臣、烈士、節孝之人設立的忠義廟、孝祠，以為表揚。

在台灣，除官設的文廟、書院以及文昌祠、節孝祠以外，儒教建築容易與道教的祀廟或佛寺混淆，而失去其純粹性。

以文昌祠為例，如果只奉祀文昌帝君，也就是孔子，可視為純粹的儒教建築。但若祭祀五文昌，也就是文昌帝、大魁夫子、關帝君、呂純陽（呂洞賓）、朱衣神君五神的廟宇應該歸類

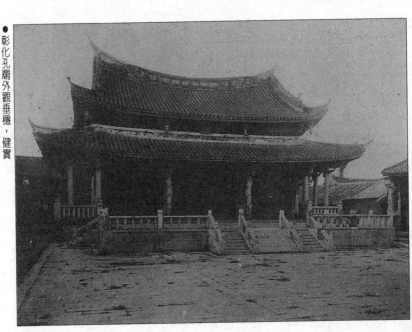

● 彰化孔廟外觀垂穩，健實壯麗。

155

為道敎性的祀廟。此外，像鹿港文武廟合祀關帝君，這類儒道合祀的例子更是屢見不鮮。本章，只說明比較純粹的儒敎建築。

二、文廟、文昌祠、考棚

儒敎建築的主流是官設文廟（孔子廟、夫子廟），台灣府所在地的台南文廟，附有府學書院，是台灣儒學的中心；台北文廟成立較晚，但規模最大。各文廟總覽如下：

名　稱	創　始　年　代	備　　考
台南文廟	康熙五年（一六六六）	一九一七年修補
彰化文廟	雍正四年（一七二六）	日本領台後重修
竹塹文廟	道光四年（一八二四）	一九一○年改修
宜蘭文廟	同治八年（一八六九）	一九○二年重修
台北文廟	光緒八年（一八八二）	一九二五年再建

文廟的廟制都有一定的原則。以最完備的台北文廟爲例，其周圍有磚牆圍繞，從南邊進入，在正面入口處有照壁。廟分爲內外兩部分，外面的叫做靑雲路，內側叫做萬仞宮牆；牆內有半月池，上面架設石橋；建築主體之入口爲櫺星門，右邊是義路門，左邊是小禮門。中庭處有大成門或稱儀門，過了儀門，中央的大成殿是文廟的正殿，殿正中安置至聖先師孔夫子的神位，在其左右陪祀四聖十二哲；中庭周圍，有東廡、西廡，旁祀先哲先儒之神位，也做爲祭器庫及樂器庫；正殿後方有崇聖祠（聖祖殿），奉祀孔子元世五代。

東廡的明倫堂是所學校。西北側有八角三層樓，在台北叫做魁星樓，在台南叫做文昌閣。

台北文廟（台北市大龍峒）

台北文廟，於一九二五年移地重建而成，建築物非常地新穎，整體規模大而完備。其配置大致如上所述，另在東廡有朱子祠，西廡有武廟。

建築大都呈現壯麗風采，尤其是重檐歇山造的大成殿，其正立面兩側的龍柱及屋脊兩端豎起的通天筒，是爲大成殿的象徵。

台南文廟（台南市寧南坊）（註一）

台南文廟是台灣府治的文廟，創始年代最早，在價值上超過台北文廟。於康熙五年（一六六六年），與明倫堂同爲鄭經所創建，但隨著

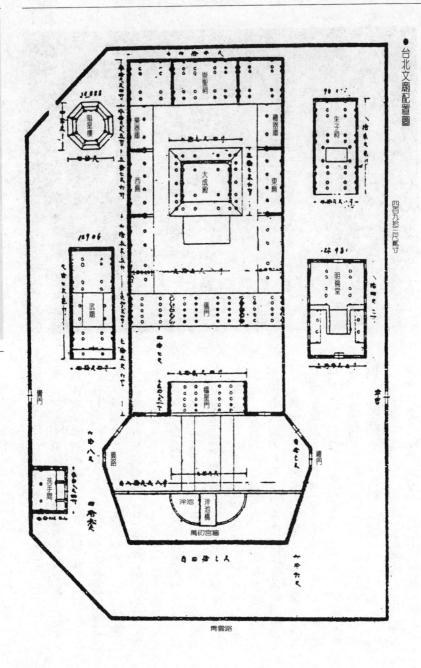

● 台北文廟配置圖

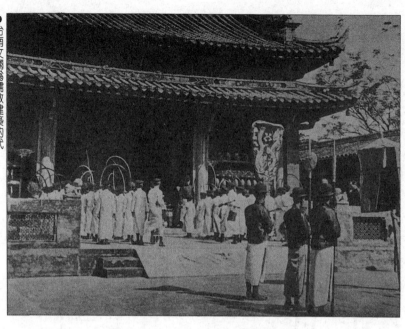

●台南文廟爲儒教建築的代表。

鄭氏滅亡，它也逐漸式微。康熙二十四年（一六八五年）再興，成爲台灣府學，有大成殿、東西廡、崇聖祠等，整體有嚴謹的規制。

康熙三十九年（一七〇〇年）重建明倫堂之後，經過數次營修，接著於一九一七年曾進行大規模的翻修與整理（註二）。建築轄地是正方形，前面有半月池。入口處在西邊，穿過泮宮石坊，是懸有「全台首學」匾額的大成坊；向北走，進入櫺星門，中央是大成殿。大成殿聳立在基壇上，前端是露台（月台），屋頂是重檐歇山造，比台北大成殿規模小，裝飾方面也簡素些；在它左右有東西廡，後方有崇聖祠等，圍繞著大成殿。東廓有單檐兩坡落水式的明倫堂，後側的文昌閣是八角型的三層塔樓，這種塔形建築在台灣相當珍奇，難得一見。壁體雖是磚造，但在各層樓圍繞著木造的廻椽（桷仔），使屋檐伸展出來。

彰化文廟（台中州彰化街）

雍正四年（一七二六年）創建的彰化文廟，於林爽文之亂時燒毀，嘉慶年間復舊，道光十年（一八三〇年）擴張，而後又荒廢，日本領

台後修復，但附設的白沙書院則不再重建。

彰化文廟的基地是南北長方形，相當有規模。外門軸線上有雄偉的萬仞宮牆；由西側的禮門進入，見半月池，接著有戟門、櫺星門。被東西廡及崇聖祠所圍繞的中埕處，壯觀的石壇上是重檐歇山造的大成殿，殿前有露台、檐廊的雕龍雙柱及周圍的其他石柱，裝飾均相當健實壯麗。外觀的規格比例穩垂，我認為它該是全台灣大成殿中之冠軍作品。

竹塹文廟、宜蘭文廟與上述相差不多，說明從略。

唯一合祀孔子與關帝君的是鹿港文武廟（台中州彰化郡鹿港街），於嘉慶十七年（一八一二年）創始，在道光四年增設文開書院。它不按照方位常軌，選擇面東北方向，左起是文廟、武廟，不遠處有文開書院。文廟的規模最大。

文昌祠有台北州新莊街的文昌廟（嘉慶二十年；一八一五年），宜蘭街的文昌廟（同年），新竹州新埔街之文昌宮（道光二十年：一八四〇年）等。

考棚的例子，宜蘭、新竹等地都有，新竹的

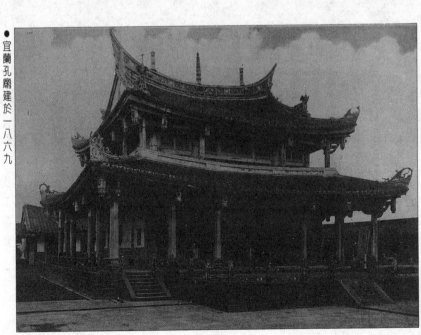

●宜蘭孔廟建於一八六九年。

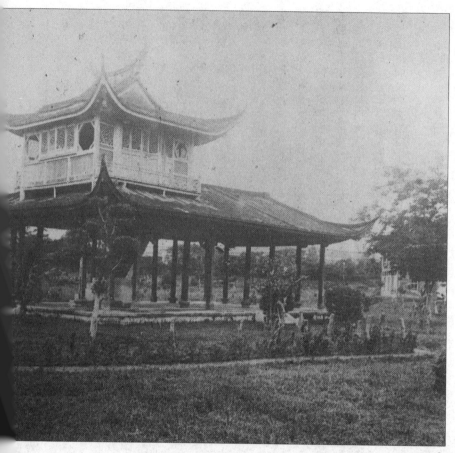

● 湧泉閣在台中公園，是一
考棚。

考棚，現在已移至公園，稱為湧泉閣。開放式的建築結構，一部份的樓閣是歇山造屋頂，相當瀟灑。

三、書院

現存書院，列出主要的如下：

名　稱	所　在　地	創建年代	備　考
明志書院	台北州新莊街	乾隆二十九年（一七六四）	光緒初年數回增修
文石書院	澎湖島馬公街	乾隆三十二年（一七六七）	
奎樓書院	台南市		近年再建
鳳儀書院	高雄州鳳山街	嘉慶九年（一八〇四）	
屏東書院	高雄州屏東街	嘉慶二〇年（一八一五）	
文開書院	台中州鹿港街	道光四年（一八二四）	
藍田書院	台中州南投街	道光十二年（一八三二）	一九一二年移建
登瀛書院	台中州南投郡草屯庄	道光二十七年（一八四七）	
磺溪書院	台中州大甲郡大肚庄	光緒十四年（一八八八）	一九二八年改建

明志書院

明志書院是由福建人胡焯獻投下鉅資興建，做為獎學之用，有書房（小學）、義學（中學），以免費教育而聞名。

文石書院

文石的由來，是希望文章能像澎湖當地所產紋石那樣燦爛，但當城內有了程朱祠後，文石書院就成為單純祭祀的場所。它是個制度完備，書畫氣氛濃厚的代表性書院。轄地呈南北

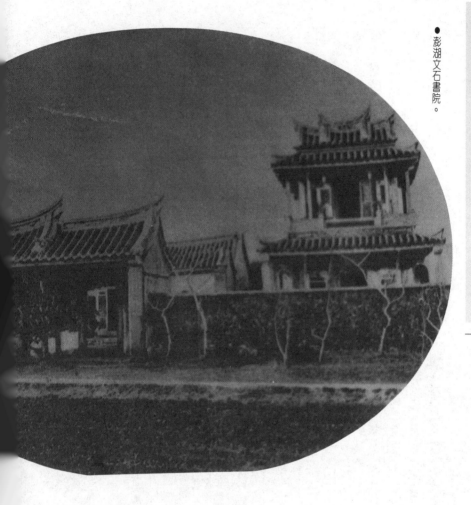

台灣的建築

● 澎湖文石書院。

向長方形，以硓砧石牆圍繞。正門內右側有棟兩層樓，叫登瀛樓，茸綴狀屋頂，紅牆碧彩，相當別緻；中有前殿（先賢堂），更深入處有大殿（文星堂）。兩側有左廂、右廂，全都是簡素的兩坡落水斜屋頂，但屋檐卻高低參差。塗成紅色的牆壁用硓砧石堆砌起來，受南國的強烈陽光照射，碧空紅牆輝映，令人陶陶然。

奎樓書院

台南的奎樓書院，名聞暇邇，自古而然。奉祀文章之神魁星公，是文人勤讀詩書、吟詩作文之最佳場所。原稱秀峰塔，後來改名奎光閣，在光緒年間，受暴風雨侵襲而受損，改建爲三層樓，近年來又再改爲二層樓，附建透風前廊，定名魁星堂。方型建築上面，築有八角樓，其屋頂爲三段脊歇山造樣式，在他處不曾見過的，均衡性很好，雖然是比較新的型式，但屬佳構，值得欣賞。

書院大殿是重檐歇山造的建築，前面有月台，東方有東廊。

屏東書院

屏東書院是眾所周知的原住民族居住區（阿猴）唯一的書院。前有講堂，後面有神廳，左右側曾經是教室，雖然屬於小規模建築，但模樣樸素瀟灑，頗具書院特質。

附註

註一：文獻方面有山田孝使著作《台南聖廟考》。

註二：台南文廟在嘉慶二年（一七九七年）因地震損害，嘉慶六年修補，道光十五年（一八三五年）改築，同治元年（一八六二年）又因地震損壞再修補。而按照台灣建築的常軌，所謂修理幾乎等於翻修，現在的大成殿可能還保有道光十五年時之風采。在一九一七年改修時是把大成殿明倫堂予以解體，抽掉柱子及其他部份。

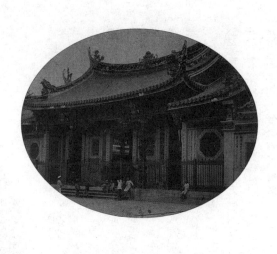

第七章　道教的祀廟與佛教建築

眞正奉祀老莊的道教祀廟非常少，
民衆通常爲了求安樂福祉的方便，
在廟宇中合祀諸多神明，
參拜的時候，
抽籤問卦，決定吉凶，
以爲供品越多，燒金紙愈多，
便越有功德……

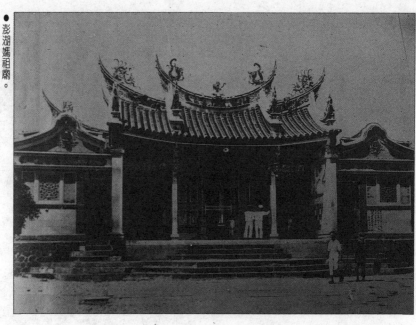

●澎湖媽祖廟。

道教的祀廟與佛教建築

一、概說

台灣民間的信仰與中國地區一樣，說他們是相信真的儒佛道之教理，倒不如說是以簡易的信念，祈求福德及福祉為目的。因此儒教建築，或民間所經營的文昌廟之類，有些已經道教化了，佛寺也是一樣，純粹的佛寺非常稀少，幾乎都已道教化。而道教祀廟，以純粹道觀的姿態出現傳佈教理的，也是絕無僅有。道教祀廟中，也出現合祀觀音佛祖，不知不覺中將佛教引進來的情形。

因此，很難把道教祀廟與佛寺或儒教祀廟分開來敘述。且從實際的教旨與信仰觀察，分開也沒甚麼意義，實際上，把它們概括為道教祀廟也沒有甚麼不可以。不過，佛寺當中也有少數不沾道教色彩，在以下第三節敘述。

二、道教的祀廟

雖然名為道教的祀廟，但真正奉祀老莊，遵守他的教理的廟幾乎沒有。民眾通常是為祈求安樂、福祉之方便而合祀諸多神祇。參拜的時

● 土地公廟，四處可見。

候，只是抽籤問卦，決定當天的吉凶，以爲供品越多，所燒金紙越多就越有功德，熱衷於祭祀、吃喝、演野台戲，人神共樂的情形多見。

民間拜祀的主要神祇以及廟名如下：

1 城隍廟：奉祀城隍爺，與中國地區一樣，是將爲確保民生安居而建築的城堡隍濠視爲神祇。在台灣有二十四座，座落於台南市的稱爲府城隍爺，其餘的則稱爲縣城隍爺。

2 **土地公廟**：奉祀土地公，另名福德正神，是土地的保護神，偶而也會合祀土地公夫人。祠廟很多，到處可見到，在墓地也設置小祠。一般建築規模都很小，甚至於有一坪不到的所謂「廟仔」。

3 **有應公祠**：民眾相信，集中無主的野骨孤魂祭拜，就可以得到福氣，因此建立小祠祭祀之。廟楣必有「有求必應」的題字，全島到處都有，數量不下數千。

4 **關帝廟**（武廟）：奉祀武將關羽，是相對於儒教的文廟。

5 **媽祖廟**（媽祖天后宮、天后宮、朝天宮、慈祐宮、南瑤宮）：是奉祀在福建、台灣地區頗受尊崇的天上聖母媽祖天后，很多地方都合祀觀音佛祖。

傳說，媽祖在宋太祖建隆元年生於湄州，也就是福建興化府蒲田縣。自幼聰慧，十三歲時由玄通道士傳授玄秘，十六歲時，得其眞傳，離鄉處處去救世，二十九歲那一年渡海，登湄峯升天。鄉人敬仰其德，興廟拜祀之，清朝勅封爲天上聖母。

在台灣，媽祖身兼海路安全之保祐神，受着絕大的尊崇，廟宇眾多、建築宏偉、祭典盛大，堪稱諸廟之首。尤其北港朝天宮、馬公天后宮，均是其中佼佼者。

6 **保安宮**：奉祀保生大帝。保生大帝生於宋代泉州，姓吳名本，隱居在大雁東山養生、施藥、博濟眾民，歸天後被稱爲大道眞人，明永樂帝封稱爲保生大帝護國祐民。是醫者神，福建、台灣所特有。

7 **三山國王廟**：奉祀三山國王。

8 **開漳聖王廟**（惠濟宮、景福宮）：奉祀開漳聖王，也稱陳聖王，是唐代人陳元光，從河南來到福建開拓漳州，救濟衆民有功，被奉祀。

9 **指南宮**：奉祀孚佑帝，孚佑帝名呂純陽，是唐代的進士，志操高潔，爲避俗塵入幽谷後仙化。指南宮祀文昌帝君與魁星爺，是已經道教化的文昌廟。

10 **開山王廟**（延平郡王祠）：奉祀延平郡王。

11 **武聖廟**：主神爲山西夫子。

12 **五福宮**：太子元帥爺之外，合祀天上聖母、觀音佛祖。

13 **保元宮**（王爺宮）：奉祀池府王爺公。

另外有安置佛祖、菩薩，已經道教化的一些寺廟，性質介於佛寺與道教祀廟中間，但是道教色彩濃厚些。奉祀觀音佛祖者稱爲觀音宮；奉祀清水祖師者稱爲清水祖師廟。有時候把佛教方面的神仙比擬爲道教的神仙，如視釋迦爲玉皇上帝、文殊擬爲太乙救苦天尊、普賢爲雷聲普化天尊；或更荒唐的，視媽祖爲玉皇上帝之配偶，把觀音比擬爲這些神的配偶而稱爲觀音媽，並經營各種廟宇。

以上所列廟宇，不管奉祀的是那尊神，建築的佈局、樣式並沒有兩樣，大都是在向南北延伸之長方形基地上蓋滿了建築物。廟門內前後有大殿、後殿，廂房在其左右。結構裝飾極盡繁褥之能事，令人眼花撩亂，不知不覺跪下來叩頭而拜。這是中國系的台灣建築，把特性發揮至極端的象徵。

廟宇的實例多得不勝枚舉，尤其是台南市內好像一家接一家似的，不過樣式都千篇一律，很少值得一提。

以下舉出幾個實例，分別簡述。

城隍廟

全島一共有二十四座，其中台南府城隍廟屬府城隍廟，在鄭氏時代創建，相當受重視，甚至於用公費修繕過。馬公城隍廟於乾隆四十四年（一七七九年）創建，一九三三年整修。入門廳，接著有大殿，隔著柱廊處有後殿。規模不大，廟西側面向道路，接連著粉紅色牆壁，與藍空相輝映，兩坡落水式屋頂及交錯的翹脊，呈現濃厚的詩畫雅趣。

其他較為著名的城隍廟，是台北市大稻埕的霞海城隍廟。

關帝廟

鹿港文武廟將文廟與武廟併置，是相當少見的例子。台南關帝廟（眞武廟、開基武廟），明永曆十五年（一六六一年）由鄭成功所創建，日本昭和年代翻修過，廟內有寧靖王之匾額，廟制細窄狹長，香火鼎盛。

媽祖廟

1 馬公天后宮：康熙二十二年（一六八三年），清朝提督施琅，率軍討鄭渡海來台時，風平浪靜來到澎湖，認為這是媽祖庇護所賜，因此奏請清帝勅封媽祖為天后，興建天后宮奉祀。曾於一九二四年改建。一進門，隔著狹小的中院，石壇上是兩坡落水式屋頂的大殿，往內是兩層樓式的後殿清風閣。

2 台南大天后宮：清提督施琅於康熙二十二年，在明寧靖王故宅一元子園遺址所建。分為大殿與後殿，左右也都有建築物，是規模比較大的媽祖廟。

3 北港朝天宮：如果要推舉全島首屈一指的大規模建築，台南州北港朝天宮呈現相當輝煌的成就。其不只受到全島信眾之崇拜，來朝拜者每年達四十萬至七十萬人：據稱，所燒獻的金紙價值達二十萬圓之譜，廟內日夜擁擠熱鬧，建築裝飾極盡奢華之能事，色彩華美至極。

北港朝天宮是康熙三十三年（一六九四年），一僧名樹壁從福建省湄州朝天閣，迎奉天上聖母來此，從經營小小的茸草頂小祠開始。原本北港在當時就是與福建通商之主要港口，因此渡海者之信眾驟增，到了雍正八年（一七三〇年）改建為木造茸瓦式。乾隆三十八年（一七

七三年）經過大規模之整建，第二年完竣，後來經過多次翻修，於一九〇八年至一九一二年又改建完成目前的規模。

朝天宮廟寬約一百尺，基地深度寬廣，正面為三開間。從中央的門進入，前後有前殿、大殿、後殿、內殿。大殿內部充滿裝飾，中央金壁輝煌的神櫃裡安置著媽祖像，其左右則有十體分身。後殿有觀音佛祖，內殿安置媽祖的祖先。在東西兩廊各有五文昌、三界公、土地公、註生娘娘等神祇，金爐設在西側。堂廂相連，廟宇內外盡是彩飾，尤其是屋頂，充滿著裝飾物，令人眼花撩亂，北港朝天宮可以視為濃厚的台灣建築性格之代表。

在北港東區的新港奉天宮是與朝天宮相同的樣式。

4 朴子配天宮：位於台南州東石郡朴子街，信仰圈僅次於北港朝天宮，擁有眾多信眾。創立於康熙二十四年（一六八五年），一樣分為中央與左右三開間，在中央進深部份有門廳、大殿、後殿接連著。

新竹州中壢街的仁海宮，是於道光十一年以

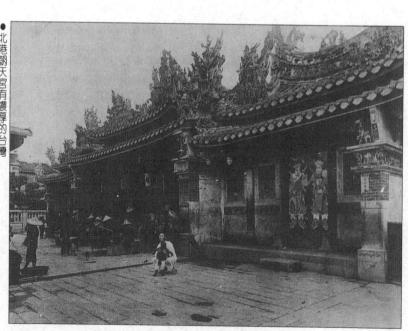

● 北港朝天宮有濃厚的台灣建築性格。

北港朝天宮之分廟名義募捐建成。

關渡媽祖宮（關渡宮、頭江宮，台北州七星郡北投庄）建於康熙五十六年（一七一七年）；彰化南遙宮是乾隆三年（一七三八年）興建，相當宏壯；而鹿港的媽祖廟，彷彿已經開始頹傾，但它仍然保留門殿、大殿、玉皇殿、大殿是其他媽祖廟少有的重檐歇山造屋頂的大建築，說明著鹿港往日的重要性。

其他，鳳山天后宮（乾隆十八年創始：一七五三年），新莊的慈祐宮（同年），宜蘭天后宮（昭應宮，嘉慶十五年創始：一八一〇年），台中州南投配天宮，台北州七星郡松山庄慈祐宮，也是值得一提的實例。

文昌廟與海神廟

文昌廟被賦予道觀的意味，與海神廟併置的實例有台南市普羅文蒂亞城，也就是在赤崁樓址的文昌閣及海神廟。這兩座廟，一直被認為就是赤崁樓，其實是一種誤謬，必須更正過來。

兩座廟是一八七九年，蓋在已經成為廢墟的普羅文蒂亞城台上面，在一九二一年改建後更是煥然一新。深綠瓦紅壁之鮮艷的重檐歇山造

樓閣，高聳並接連，從市中各處都可以看到，可說是台南的一大景觀，名聲四播是理所當然。

廟的建築相當新，也沒甚麼特別高明之處，但它結構很均勻，蠻穩重的，充份發揮福建系建築之特色，因此足為台灣建築之代表，這一點應無庸置疑。

文昌閣與海神廟差不多是一樣的形狀，文昌閣稍大，也比較精巧，且雖然是座廟，卻不具備門房之類的建物，相當特別。

桃園的指南宮，是奉祀文昌帝君及合祀孔子與魁星爺的儒教性祀廟，同治五年（一八六六年）開工，一八九六年增建。

三山國王廟

台南的三山國王廟是我所看過的該市之兩廣會館以外，另一個純廣東系樣式的優秀建築。

關於創造年份與沿革已不得而知，但廟裡的匾額上有乾隆壬戊（七年）（一七四二年）之年號，咸豐十年（一八六〇年）曾重修。

基地的寬比縱深為長，面為三開間，各間都具備門廳與相近的大殿。中央奉祀三山國王，左邊有天后聖母，右邊安置韓文公，外側有一

排廂房。值得一看的是入口處三棟相連的門廳，它不像福建系統那樣有強烈的燕尾反翹，而是硬山式的兩坡落水式屋頂與直線性的屋脊，左右門則是白堊磚造。

中央的檐廊豎立兩根輕妙的方柱，頂端鋪排著樑，樑上有桁架支撐著屋脊，構造簡素，只有屋脊部與一小部分木作有雕刻但毫不誇張，局部地陪襯建築的色彩也很高雅，尤其是屋頂的瓦，與兩廣會館一樣，深碧綠色與白堊相得益彰，呈現難於言表的高尚品味，是福建系建築中，難於看到的。我認為這種建築高雅的感覺比較符合建築的本質。這種建築或許在廣東地區相當普遍，但在台灣，我們應該把它們視為稀有的建築加以珍惜保存。

其他的三山國王廟，在新莊有一例，據說是創建於乾隆四十八年（一七八三年）。

保安宮

嘉慶五年（一八○○年）泉州府同安縣人奉迎保生大帝來台，在台北大稻埕建廟奉祀，嘉慶八年竣工，這就是今保安宮之沿革。咸豐四年（一八五四年）的震災後，於光緒十四年（一八八八年）經過大修，次年完工。是台灣北部第一個著名的大廟。建築宏壯、美輪美奐。兩坡落水歇山造屋頂的結構。踏進竪有宏偉石柱的大門，就是廣大的中庭。圍繞四周的廂房附有步廊，中央基壇上的大建築為內殿，殿前有月台，屋頂是重層廡殿式，內殿周圍是廻廊，殿內奉祀保生大帝與三十六官將。內殿的前方，左右廊上有對稱的拜亭。內殿背後的後殿，奉祀五穀仙帝。

其他諸廟

台中州竹山庄有一座開漳聖王廟，一八一九年創建，一九二七年整修。七星郡士林庄芝山巖的惠濟宮，一七五二年建立，一八九○年再建，合祀觀音佛祖、文昌帝君。七星郡內湖庄碧山巖頂的開漳聖王廟，一八○六年創建，一九二七年改建。桃園的景福宮，一八一○年創建。

在台北州文山郡深坑庄有指南宮，光緒十七年（一八九一年）建，一九一九年改建。新莊有武聖廟，一八六四年創建。保元宮，一七七四年創建。

桃園郡蘆竹庄有五福宮（鄭氏時代建廟）。台北市有清水祖師廟，一七八八年創建，一八六七年重修。

在台南還有天壇廟（一八五八年創建）、北極殿（一七二二年創建，一八三八年重建）、玉皇太子宮、嶽帝廟、眞人廟、銀同祖廟及朝典宮、王公廟、田祖廟、馬王廟、臨水夫人廟（以上都是在明永曆年間興建）等等，種類繁多，但都是散在民間的小廟，形式也是大同小異。

佛教寺廟方面，以觀音祖信仰最爲鼎盛，除了合祀於媽祖廟之外，獨立奉祀觀音的寺廟，有台南市的觀音宮與準提堂、新竹州中壢郡觀音庄的甘泉寺（石觀音，一八六○年創建，一八八七年改建），及台南州林鳳的赤山廟（一七三六年創建）等比較有名。

三、佛寺

在概說中曾談到，佛教幾乎已經道教化，因此純粹的佛寺很少，除了台南的開元寺及法華寺、竹溪寺、超峯寺之外，還有幾個奉祀佛像的堂宇，配在道教祀廟中但不被道教化。其中，

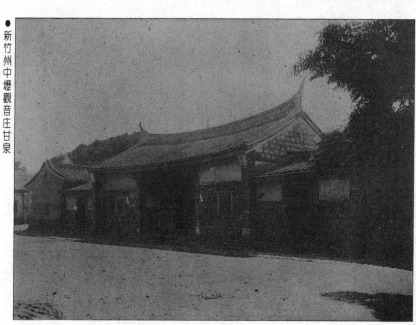

●新竹州中壢觀音庄甘泉寺。

開元寺可以說是台灣佛寺的龍頭，往昔曾有海外小叢林之稱，但與中國地區的佛寺比較起來，它的寺格是要低一點。可以說，佛寺在台灣並沒有盛行起來，因此，伽藍多為中級程度，寺的配置大概都是由大雄寶殿、四通寶殿、禪堂、齋堂、鐘樓、鼓樓、方丈、客殿、庫堂、寺門所構成。沒有佛塔，覺得好像缺少甚麼。奉祀的對象大致以釋迦、阿彌陀、觀音、地藏王、清水祖師、定公佛⋯⋯等為主。

比較具代表性的台南市外的開元寺（海會寺），它位於鄭成功夫人董氏所養老的北園遺址，屬茂林深竹之地，自康熙二十五年（一六八六年）開始結享築室。康熙二十九年巡道王效宗將它改建為佛寺，稱海會寺，後來曾稱淨海寺，現為開元寺。在天王殿（寺門）裡有大雄殿、法堂等前後三個殿，東廂配有客堂、伽藍殿、講堂，西廂配有禪堂等。

中央諸堂及寺門都是三段脊的兩坡落水式屋頂，在內部左右兩邊的小室安置地藏王、鄭王等神像。一般說來，台南的佛寺，比道教性的祠廟更為簡素靜寂。

台南市北的法華寺，是在李茂春的夢蝶園址，於康熙二十二年（一六八三年）改建。門前有半月池，北畔有半月樓，曾以幽雅聞名遠近，但現在已消失了。建築於一九二五年重修，分為左右五廓，中央有天王殿、大雄寶殿、法堂。右區有城隍廟與齋堂，左區有南極殿。更左則有祖堂，稍具道教意味。整體建築的氣勢，與前例差不多。

台南市東南郊的竹溪寺，李茂春隱樓的地方，是個溪流隱約顯現的勝地，適宜建寺。而東安門外的彌陀寺是鄭經所建的第一個佛寺。不過，以建築觀點而言，最值得注目的佛寺是鹿港龍山寺。

鹿港龍山寺奉祀觀音菩薩為主要神祇，乾隆五十一年（一七八六年）創建，據說石材是向法國買來，木材是向中國採購。

外門裡部的石獅刻有嘉慶三年（一七九八年）的字樣，拜亭的吊鐘上有嘉慶十六年的字樣。現在的建築並不完全是當時的樣子，如大殿扁額所記，此廟曾於咸豐八年（一八五八年）改修。

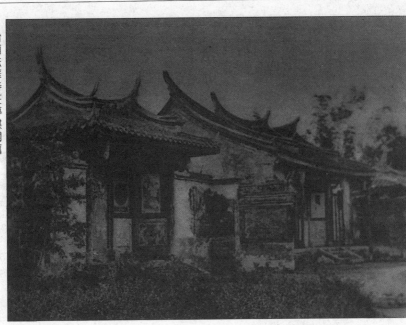

　基地向東西向延伸，依次有外門、內門、拜亭、大殿、內殿等，左右邊有廂房。值得注意的是，這些建築是台灣少有的原木（不著色、不油漆、不雕刻）構造。設計相當瀟灑，尤其是外門與內門。外門是重檐歇山造屋頂，頭一檐盡量地弄高，門大大地敞開，前後六根柱子直直並列支撐屋頂的輕妙設計，可看出是出於名匠之手。內門也是一樣，在高桃的柱子上面有輕盈的歇山造屋頂，一種合掌型裝飾板，從木柱向前方及側面出檐後，用另一排柱子承受著。它的天井是八卦型，自古有名。是在方型的空間內，用樑掛成八角型，以十六個斗拱五次出挑成八角形少見的奇特天井。

　大殿是單層歇山造屋頂，低矮穩重，與前面拜亭的屋頂相連接，之間豎起兩根雲龍柱。

　鹿港龍山寺這些建物是台灣佛教建築中，最優秀的實例，值得永久保存。

　台北龍山寺是奉祀保佑渡海安全的大慈大悲觀世音，於乾隆二年（一七三七年）開工，乾隆五年竣工，在嘉慶二十年（一八一五年）因地震倒塌後，於一九一九年重建，一九二五年

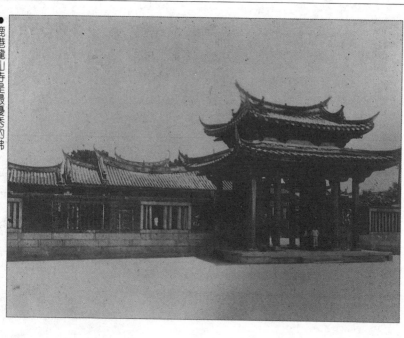

●鹿港龍山寺是最優秀的佛教建築。

竣工。寺廟位於台北城西鬧區——萬華，婦孺皆知其存在。寺面南，前殿、後殿及左右廊接著四方牆壁，中庭有中殿，前方左右廊上有鐘樓及鼓樓東西相對。中殿四圍有刻著雲龍的石柱子，屋頂是重檐歇山造，非常地華麗，其他建築物也是華美絢爛，可以當做台灣建築概觀的好樣本。

台北市圓山的劍潭寺是另一個好樣本。奉祀觀音，於康熙年間草創，乾隆三十八年（一七七三年）曾擴大規模，於一九一五年重新開工，一九二一年落成，據說近來已經荒廢。佈置格局與萬華龍山寺很相似，但建築都是小規模，屋頂的形狀却相當考究，令人有裝飾過度的感覺。中殿是個周圍有列柱廻廊的八角堂，重檐歇山造。前門爲兩坡落水式屋頂，鐘樓、鼓樓都是重檐歇山造。整體過份考究、複雜，但因爲它臨溪又背著樹林，周圍環境優越，倒是像一幅圖畫。

馬公觀音亭是於康熙三十五年（一六九六年）創建的小寺，它面對著富於熱帶情調的海，白色、粉紅色的牆壁接連著，赭瓦綠棟的屋頂所

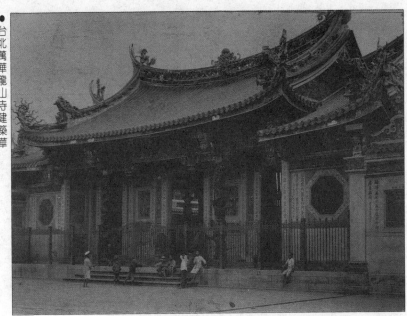

●台北萬華龍山寺建築華美。

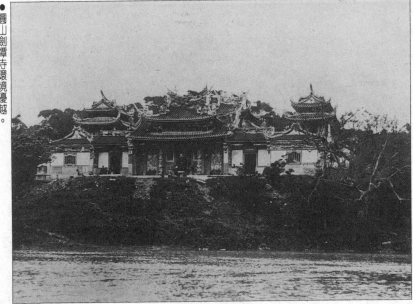

●圓山劍潭寺環境優越。

反射出來的情趣，有富麗感又令人疼惜。

另有彰化觀音亭（雍正二年：一七二四年）。新莊西雲巖寺（乾隆十七年：；一七五二年）、南投碧山巖寺（雍正四年）。選擇風景勝地的山頂、山腰等處建立的觀音殿也不在少數。

四、墓廟

墓地的選擇，大都遵循風水之說。其中有所謂塚埔，也就是公共墓地之設置。

墳墓的型式，與在福建、廣東兩地的並沒有甚麼不同。當然因為貧富不同，規模大小、所用材料也會有所不同。墳墓的種類，除了一般私人的墓，也就是「私塚」之外，有所謂「義塚」，是一種集祀無主孤魂的大墓壇，及集中無依遺骸掩埋的萬緣堂、收容枯骨的同歸所等，建蓋的原則則是一致的。

墓地建築的一般原則是：先挖方十尺或長八尺寬三尺左右，深四、五尺的墓穴，底部鋪些石子，考究的人家，在墓四壁用磚砌起來，然後放入靈柩，用石板蓋起來。上面覆土，用石灰覆造成圓蓋型，露出地面的墓山。墓山前豎

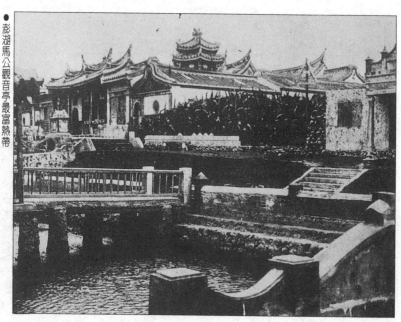

●澎湖馬公觀音亭最富熱帶情調。

● 墓地建設有一定原則。

● 霧峰林家內的壯麗墓園。

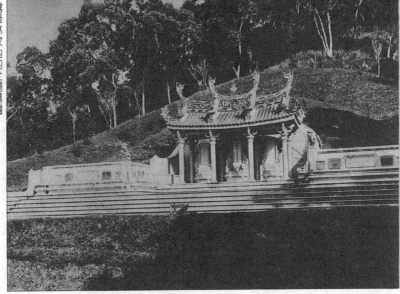

立一個墓碑刻以墓銘，墓的前面有石造的墓手圍抱墓庭，按照它的曲節數，分別稱爲一伸手、二伸手。爲與一伸手及二伸手相配合，墓庭前則稱爲一拜庭、二拜庭等，有時候附加台階，以應付不同高度。墓手的裝飾有印頭（方柱）、石筆（圓柱）等，在墓前側有名爲后土的方石柱，象徵守護神土地公。

在公共墓地的塚埔裡，墳墓密密地擠集在一起的現象，外來人看在眼裡總是覺得怪怪的。前曾提到過的台中州大屯郡霧峰庄林家別庭花園裡，有上流名家所擁有的壯麗墓園，選擇坐北向南的山丘地，做成坡度緩和的丘狀墓山，墓山上種植細草，前有壯麗的墓手及墓碑。林家第十七世顯祖妣之墓，在墓庭建有小屋，墓手上面雕刻象、獅等圖案，並豎有燈籠。台南的五妃廟是明寧靖王的五妃墓廟，在半圓形的墓山前建廟。

此外，在邸宅內經營家廟的情形常見。在每年的祥忌日，宗親、族親會聚集起來舉行盛大的祭典，台灣人重視墳墓、尊重祖先的觀念，與中國的人民作風一樣。

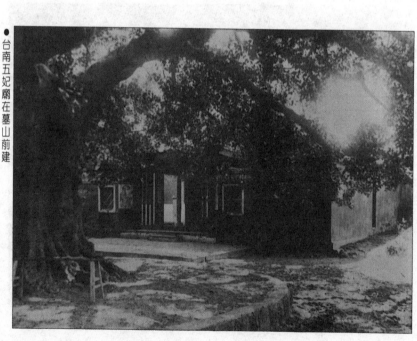

●台南五妃廟在墓山前建廟。

第八章　牌樓、石碑及其他

在台灣，
牌樓稱爲石坊，
全部石造，
有些相當宏偉，
有些纖細拙劣，
優秀的作品不多見，
卻都是寶貴的史料。

在台灣，牌樓稱為石坊，全是石造的，與中國中南部所看到的並沒有什麼兩樣，但我認為台灣的牌樓大都纖細拙劣，值得一看的並不多。如果按照建造的目的的區分，則有豎立在建築物外面當外門的牌樓以及紀念碑兩種。前者有台南文廟石坊及接官亭石坊爲例；後者有台中州大甲街的貞節坊（表彰林春孃的貞節，一八三三年）、新莊的鍾氏石坊（表彰林維源母親鍾氏之賑恤義舉，一八七九年）及台北石坊街石坊（紀念劉銘傳，一八八八年）爲例。

中國人是文字的民族，因此各地都有不少石碑，有些相當宏偉，雖然優秀的不多見，但都是寶貴的史料。在台南大南門外的碑林可看到種種型式的石碑，這些碑與嘉義的〈福興安碑〉，以及〈改建台灣府城碑〉（乾隆五十五年；一七九〇年）均相當完整，也相當富有史料價值。〈施琅功德碑〉（康熙三十二年；一六九三年）是最老的碑，爲說明各地文廟及其他碑的由來而立。其他在高雄州潮州郡內埔庄有〈民蕃境界古令埔碑〉（嘉慶二十年；；一八一五年指定史蹟）、台中州東勢郡石岡庄的〈民蕃地界

●石碑記載寶貴的史料。

之碑〉（乾隆二十一年；一七五六年）、蘇澳〈義熟之碑〉（同治十三年；一八七四年）等，均爲記載原住民族馴化的歷史。

鐘，少有值得特別提起的，鹿港龍山寺的兩個梵鐘大概可視爲比較有古味的鐘吧！

4／西洋系建築

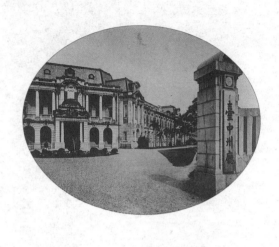

第一章　總論

西元十六世紀，
西洋諸國開始向東洋發展，
開啓了台灣的西洋系建築期，
荷蘭人建築熱蘭遮城；
西班牙人建築聖薩爾瓦多城。
這些城堡、敎堂、住宅⋯⋯
對台灣的公私建築帶來巨大的影響。

西元十六世紀，西洋諸國開始向東洋發展，在台灣也有他們的足跡。西洋建築的遺蹟至今日還存在。之後西洋系的建築雖然斷斷續續地推行，如政府或公共建築多是西洋系，到現在洋式工法越來越盛行。但在這裡主要以歷史的觀點來敍述。

最先發現台灣的歐洲人是葡萄牙人。在西元一五四四年，葡萄牙人航向日本九州島薩摩的途中，從海上望見翠綠欲滴的島影，而驚嘆直呼ILLA FORMOSA（美麗島）。

之後，據於巴達維亞（今之雅加達）的荷蘭東印度公司，於一六○二年佔據澎湖島，其間雖然曾被明朝擊退，但又捲土而來，並在紅木埕築城，與明軍交戰，最後交涉的結果，一六二四年，明朝以放棄澎湖島為條件，允許東印度公司據有台灣本島及通商權力。荷蘭東印度公司於是在本島外屏之一島一鯤身（今之安平）海岸構築假砲台，一六三二年構築熱蘭遮城，一六三五年建設普羅文蒂亞城於今之台南，獲得佔據之實質。除了通商之外，為馴化原住民，荷蘭人推行天主教並使之普及，在其佔台三十

● 西洋諸國進入台灣，帶來文化衝擊。

年左右的時間，敎化所及，北從鹿港南至鳳山，受洗者約爲五千人。

另一方面，喜歡與荷蘭別苗頭的西班牙人，較荷蘭人晚兩年，於一六二六年由台灣東海岸向北航行，來到基隆，築聖薩爾瓦多城及其他建築，於一六二九年回航西北岸，來到淡水港，建築聖多明哥城，從事通商、佈敎等活動，並因此與荷蘭人發生衝突，也曾幾次擊退對方，但到了一六四三年，淡水、基隆都被荷蘭所奪，西班牙人只得撤退。

荷蘭人在鄭成功以台灣爲復明基地，統一台灣時，於一六六一年放棄台灣。荷蘭人據台共

三十八年。

以上是西洋系建築前期。爾後，西洋系建築曾經暫時中斷，到了西元一八四六年（道光二十六年）清朝解除敎禁以後，西班牙、蘇格蘭、加拿大等傳敎士來台佈敎漸漸盛行，通商貿易也漸漸熱絡起來，直到現代，我想這該算爲西洋系建築後期了。

當然，前期與後期因爲時代與國家都不同，在建築上的表現也有差異，可分爲──

前期：城堡、基督敎建築、商館、住宅等。

後期：基督敎建築、商館、住宅等。

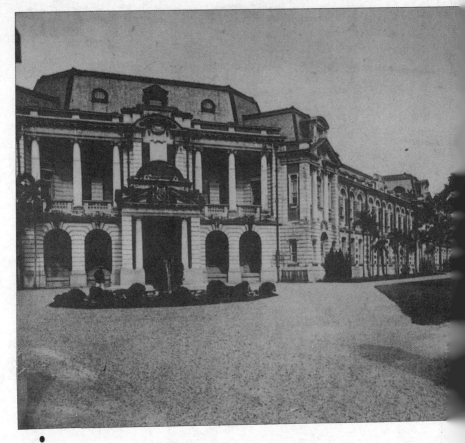

●台中州廳位當時台中市中心。

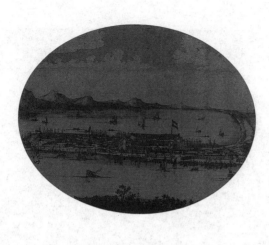

第二章　城堡

荷蘭人和西班牙人進入台灣後，
都建設城堡以鞏固基地、預防敵襲，
其構造都依照歐洲當時的築城法，
主城是方形，
四角有突出的稜堡，
有的圍繞城牆建有外廊，
在外廊內設教堂、住宅、商館、倉庫⋯
宛如一個小城市。

一、概說

荷蘭人先佔據澎湖島，後來又佔據安平與台南，西班牙人佔據基隆與淡水，兩者都建設城堡以鞏固基地預防敵襲。這些城堡至今仍保存一部份城址。

荷蘭人所建的城堡

城名	地點	年代	備註
紅木埕城（紅毛城）	澎湖島馬公郊外	一六二三	
熱蘭遮城（赤崁城）	台南市安平	一六二四	指定史蹟
普羅文蒂亞城（赤崁樓）	台南市台町一丁目	一六五二	指定史蹟

西班牙人所築的城堡

城名	地點	年代	備註
聖薩爾瓦多城（諾爾特荷蘭城）	台北州基隆市社寮町	一六二六	指定史蹟
艾爾田堡（諾倍連堡）	基隆市社寮島南端	—	
聖多明哥（紅毛城）	台北州淡水街	一六二九	指定史蹟

這些城堡，日本人都已經做過調查，對於其中之二、三，也已經掌握得蠻清楚。綜合而言，城堡的構造都是依照歐洲當時的築城法，主城是方形，四角有突出的稜堡。有的圍繞城牆建有外廓，在外廓內設教室、住宅、商館、倉庫等，宛如一個小城市，如熱蘭遮城。若由現狀觀察，荷蘭、西班牙兩國的築城法，無法分辨出根本性的差異。

比較特別的是淡水的聖多明哥城，城牆的基底用石頭，牆壁體則爲磚造，紅磚可能有一部分由這兩國的基地進口，但大部份可能是指導台灣人在台灣本島製造的。紅磚的尺寸比台灣人一般所用的磚稍爲大些，關於詳細的情形，在以下說明。

二、紅木埕城（紅毛城）

紅木埕城是台灣建築史上最早出現的歐式城堡，是一度被擊退了的荷蘭人，於西元一六二二年捲土重來攻擊澎湖島，在馬公登陸時建築而成，並與明人交戰。築城的時候，據說，凱哲兒尊中將，曾經徵調當地的明朝人與漁船六

百餘隻運搬土石，《澎湖廳志》裡記載著「堅緻如鐵」。天啓四年巡撫南居益爲攻此城花了八個月時間，仍無法成功，所以最後只好請荷蘭人從澎湖島撤退，交換條件則是允許進入台灣本島通商。

根據當時的地圖（註四），接近台南城外海，有一列小島與本島成平行，由東北向西南依次爲一鯤身、二鯤身、三鯤身以至六鯤身。安平位於一鯤身島上，觀察此地地形，就可

●地圖上的台南外海七鯤鯓。

紅木埕城荒廢後的遺址，有人說在馬公朝陽門外東北幾百公尺處的紅木埕城址就是（註一），但根據《參紀略續編》記載，這一座紅木埕城是明代的築城，根據作者的實地調查，此城東西長四四〇尺，南北長四八〇尺，方型的地面上有些石頭之排列類似是城牆的基石，但並不特別顯示荷蘭式城堡的樣式，所以仍無法確定。另有人說馬公港附近的突出地就是它的遺址，這些說法必須再加探究（註二）。

三、熱蘭遮城（赤崁城）

此城保存的比較完整，研究的文獻也多，是相當珍貴的城堡（註三）。

西元一六二四年，從澎湖島撤退的荷軍，於同年九月，依照條約移陣台灣本島，首先便構築熱蘭遮城。

以明瞭荷蘭人要佔據這個地方的原因，安平是台灣島外防的第一線，而在其內側的海域，則具有使台南成爲良好港口的優勢條件。

因此荷蘭人首先在安平築城。最初可能是用砂丘堆砌起來，並在島上較高處用木板圍起來，接著向明人購買紅磚，或由當地的台灣人製造，使城堡漸漸有正式的規模，可能在一六三〇年或一六三二年，城的主體已初步完成（註五）。

接著在一六三五年一月，從主城體接連西南二壁加建較低較寬的外城，經過大約六年多，從開始築城十八年後也就是一六四二年，才全部完竣。城堡的名稱原是荷蘭治，於一六二八年改爲熱蘭遮。

在詳述築城歷史之前，先來談談城堡後來的命運。

西元一六六二年十二月，鄭成功攻下熱蘭遮城，趕走了荷蘭人，並改名爲安平鎮做爲其行政總部。但在鄭氏滅亡後，清廷對熱蘭遮城並不重視（註六），而城堡在歷經多年的暴風雨以及地震侵襲下，漸漸崩坍，雖然於一七一八年，

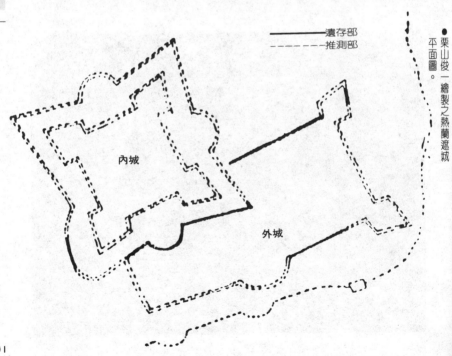

●栗山俊一繪製之熱蘭遮城平面圖。

————— 遺存部
- - - - - 推測部

內城

外城

鳳山知縣李丕煌曾著手整修，但根據一七五二年出版的《台灣府志》裡「複道重樓，傾圯已盡」的記載，就可知道城堡荒廢的程度。

雖然如此，在一八六一年時，部分城門仍舊保存得相當完整（註七），然而，在一八七五年億載金城開始興築時，竟拆卸熱蘭遮城的紅磚抵用，附近的居民也起而仿效盜取，使城堡加速破壞，更於一八九七年，把本城原址鏟平整理做爲安平海關官舍使用地，使得本已奄奄一息，但仍留存一些本城氣息的城門，竟完全消失，只剩外壁一部份而已。

所幸，根據遺址以及留存的古圖、文獻，可相當清楚地了解當時的築城情形。

熱蘭遮城聳立在廣大的砂丘上，本城方型，西北方丘麓則有長方型的外城。根據奧奇爾比英譯、蒙他奴斯著《荷蘭東印度會社支那遣使錄》內所收的藍圖（一六七一年出版），梅耶著《支那及日本之條約港》所收的實描圖以及《被冷落了的台灣》（一六七五年出版）（註八）和《台灣縣志》的文獻來判斷，熱蘭遮城本城的四角隅處有三角狀突出的稜堡，平面配置爲方型，

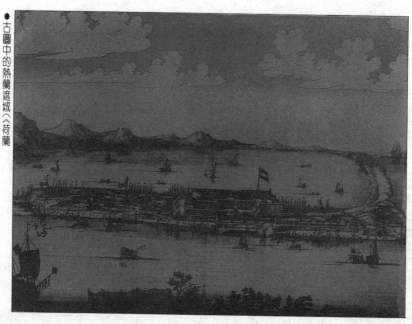

● 古圖中的熱蘭遮城（《荷蘭東印度公司支那遣使錄》）

紅磚造，城基寬度是二七六六尺，有三個城門，正門面向外城朝北。城堡爲上下兩層，高度三十尺（英尺），厚四尺，四角隅稜堡的部分牆壁厚度六呎，中間部分厚度四呎，城牆上有高約三呎，厚約六呎，城上裝有大砲十五呎。城下部外側城牆的中央各有一個半紅磚的垛牆（雉堞）。稜堡內充填砂土，小門有狹窄的磚造階梯通往地下的彈藥庫（註九）。

外城的西南隅與西北隅築有稜堡，北邊中央處有臨海的半圓堡。城內有長官宅邸、教堂、倉庫、營房等，也有大砲及機車一軸，可挽重物登城（註十）。

古圖顯示，在城外北方面海處有個擁壁，城的東方平地則爲市街，兩坡落水式屋頂的民屋，沿著街道排列著，城中有市場、監獄、刑場等。

城的外圍並沒有設置護城河，所以看起來好像不是頂牢固。

在遺址上實地勘察的結果，證明以上這些資料，可能是相當眞實的。首先，我們可以看到

內城上層的城牆，雖然已經殘破不堪，但根據近年來的探掘，已經明白圍繞其外方的下層城壁的情形。由作者實地所見，根據北邊中央的半圓堡與它左右稜堡的一部份殘壁，可以確認，半圓堡半徑約五十尺，城牆的厚度七尺一寸，稜堡突出約六十尺，紅磚每片長七寸、寬三寸五分、厚度一寸至一寸二分。此外根據前日本總督府技師，栗山俊一工學士發表的資料，城堡東方有曲線狀，長六十四尺、厚度三尺八寸的牆壁，根據此觀點，栗山俊一所推算的內城平面圖，與上面敍述的挖掘結果，約略一致。

外城仍有幾處保留壁體。南壁的大部份仍遺存著，長度二二〇尺一寸，高度約二十六尺，城上有雉堞，高度四尺。牆壁厚度推算爲三尺八寸四分。牆壁內面，也就是城內這一邊的北壁，在離地高度約十四尺的牆面，鑽穿有一列長一尺四寸，寬七寸五分的孔，每隔三尺四寸五分就一個，共三十五個，它的上方有五個孔另有一列長約二十七尺的牆基與鑽孔的城牆並行對立，根據推測，這些牆壁上的孔，也就是

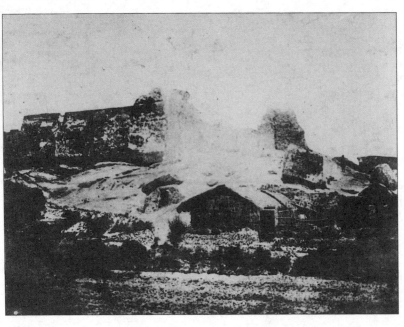

●熱蘭遮城一八八七年時的傾頹狀況。

城內建築物的架樑處，有人利用城牆做爲建築物的背壁，鑽孔架樑建新屋。

有趣的是，從城南，也就是城外這些鑽孔的部位，在石灰壁面上可以看到蕨手狀金屬零件（用具）打造的痕跡約五處。這是把樑固定在牆壁上的金屬零件，目前在荷蘭本地仍普遍採用（註十一）。

此外，在城北方約兩百尺處，與此壁平行的北城壁尙保留一小段，西南角隅的稜堡也保留了一部份。

栗山俊一曾根據上述條件，繪製想像中的城堡外型。

根據觀察，外城所用的紅磚比內城的稍爲厚些，以一寸五、六分左右最多，用石灰膏黏接砌起來，牆面塗以石灰洋菜混合物，石灰膏所用的石灰是以牡蠣灰與砂混合而成（註十二）。

熱蘭遮城是現存衆西洋城堡當中保存原形最多，而且是最易復原的，無論其結構、樣式都和當年的荷蘭城堡手法一樣。因此它是極爲珍貴的遺蹟。

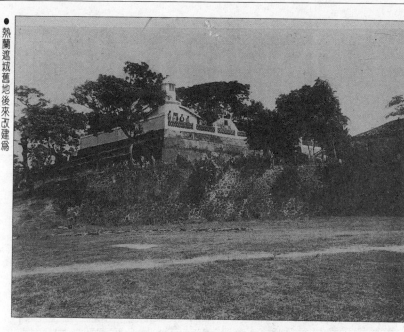

四、普羅文蒂亞城 Casteel Provin-sia（赤崁樓、紅毛樓）

它可能是台南數一數二的史蹟，聳立在城市中央，赤崁樓是來台南的人都會訪問的地方。

在佔據安平那一年，荷蘭人認爲有必要繼續逗留於台灣本島，因此從原住民族手裡，買來安平對岸的薩卡姆 Saccam（赤崁）一地加以經營，這就是普羅文蒂亞的街市，有公司、宿舍、倉庫等，也歡迎漢人入住。

一六二五年發生了郭懷一之亂後，荷蘭人覺得有必要加強防備，於是構築起普羅文蒂亞城。據說是「磚造，具有四個稜堡。」其實「以其守備能力對付農民或台灣原住民之攻擊或許還可以，但是若用大砲包圍時，就沒有抗拒的能力。如是之故，它是很脆弱的，因此於一六六一年受鄭成功攻擊時，立即被攻陷了」（見《被冷落了的台灣》）。

鄭成功攻下它後，設置承天府，也儲存了火藥、武器，到了清代，此城仍保存著。一七一四年巴特勒・德邁拉的著作裏也提到，價值稍

赤嵌夕照

● 普羅文蒂亞城古圖。（《台灣縣志》）

高的房屋尚保留一處，城堡的建築為高大的三層樓。《台灣縣志》（註十三）並繪有保持舊荷蘭式城堡之圖畫，然而，後來因為連年的地震，建築物傾塌殆盡，只有城台堅固地保留下來（註十四），直至一八七一年。

到了一八七五年左右，因為要在此地建設蓬壺書院，於是修治城台，嚴重地破壞了舊觀，並在台基上建蓋現在的文昌廟與海神廟，於一九二〇又整建台基一次。

那麼，荷蘭人築城當時的情景是怎樣呢？

我們觀察城台，舊時砌荷蘭磚的部份，考證以後可以看出，大城台的兩方角隅，有兩個小台相連著（栗山俊一的復原圖），就如《台灣縣志》所載「赤嵌夕照」的圖片所顯示的一樣。「赤嵌夕照」的圖畫應該是荷蘭式的建築。栗山俊一根據它，製作了假圖，雖然相當樸拙，卻忠實地繪出荷蘭文藝復興式建築的味道。

城台上原應該是荷蘭式的建築。栗山俊一的復原圖，城中央的大台上為三層樓冠以方攢尖式屋頂的建築，四面有階梯狀山形壁（山牆），兩個小台上四個角落為寶塔形的眺望台。

● 栗山俊一繪製
之普羅文蒂亞
城立面圖。

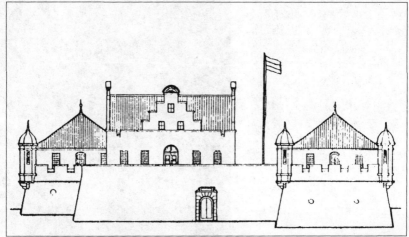

● 在普羅文蒂亞城的原址於
一八八六年建造赤崁樓，
即文昌閣、海神廟等。

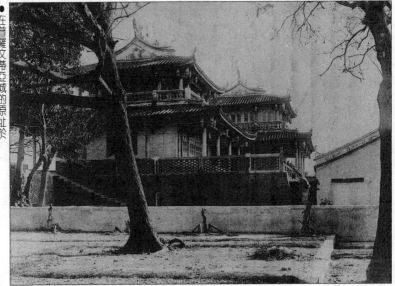

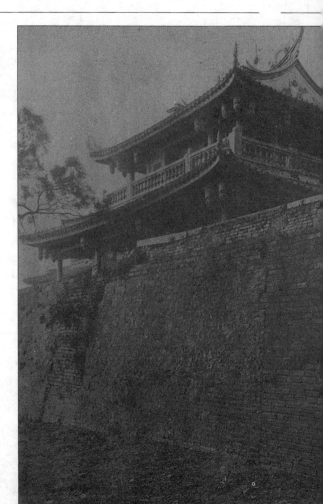

門楣上有鑄鐵所做的荷蘭字四個，當時的海水可湧到城壁下方（註十五）。這樣的推測與《台灣縣志》的說明也稍爲符合。

五、諾魯多荷蘭特城 Casteel Noortholland（舊名聖薩爾瓦多 Cestelo San Sarvadol）

以下三個例子是西班牙人所築造的城堡。

西元一六二六年四月，西班牙遠征軍，從台灣東方海面繞過北部，在台灣（雞籠）附近出現，占領了港口的社寮島（今和平島），將西端的突出處定爲建城之地，並命爲聖薩爾瓦多，幾年後就完成方型四角隅有稜堡的城堡。荷蘭國立文書館所藏的一六六七年的北部台灣地圖，以及同一年的社寮島之地圖上很清楚的記載這些內容。

● 赤崁樓的台基保存普羅文蒂亞城的舊城牆。

198

但城堡被荷蘭軍於一六四二年八月攻下，破壞了三個稜堡，只剩下了西南的一個稜堡，配置了一些守備兵，改稱爲諾魯多・荷蘭特城。

一六六一年五月，荷人據報知鄭成功包圍了熱蘭遮城，荷蘭人慌恐棄城而逃至日本長崎，但一六六四年七月又回到城裡來，直到一六六八年四月，巴達維亞總督府決定放棄雞籠，到了九月，炸掉了城堡，全部的人員撤回巴達維亞。

之後，鄭氏可能曾在城址重新築城，並一直維持到清代（註十六）。到了一八五三年，據記載北城已經是個廢墟（註十七）。

現在的城址上面，有方型石頭堆砌的牆壁，可能是城堡的基部吧。西元一九三六年日本總督府進行了挖掘調查，但也不知其詳情。

六、艾爾田堡 ELTENBURG（諾倍連堡 Nobelenburgh）

根據荷蘭國立文書館所收藏的地圖顯示，在社寮島南端另有標示爲艾爾田堡，或名爲諾倍連堡的城堡，現在還可以看到城基的石堆。就

分圖一

每天一度六十分爲十拾每
格準地平二十五里經緯昌同

北

南

東五度

廿五度半

東五度半

樣式判斷，可能是把愛斯巴尼亞（西班牙古名）所構築的城堡予以改建或增建的吧。（註十八）。

七、聖多明哥城 Castelo Santo Domingo

西元一六二九年，西班牙軍從基隆向西航行，入淡水河口並建設聖多明哥城。此城後來被荷蘭軍佔領，繼而歸鄭氏所有並修建之。

聖多明哥城，在過去被認為聳立於淡水河右岸丘陵，關於城址的問題，《淡水廳志》記載是一七二四年重修，東西邊有大門，南北設有小門，一八六一年以後成為英國領事館，以後一直以領事館的姿態存在著。

但是根據荷蘭文書館所收藏之淡水港地圖，這個城址定名為「荷蘭紅城——英國領事館 Fort Rouge Hollie——Consulat Anglais」。西班牙的城堡，則在對岸八里坌有「西班牙人城址 Ruinhs du Fort Espagnol」的記載，並繪有臨河五稜廓，因此近年來有人認為它才是聖多明哥城，而淡水的城是荷蘭人所

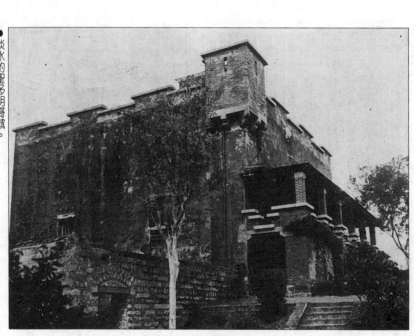

●淡水的聖多明哥城。

● 淡水紅毛城經多次整建。
（劉還月／攝影）

建。（註十九）。但是我認為，第一、這個地圖是在英國領事館設置後才製作的，很難令人相信它能真正傳承兩百年前的事實。第二、位於淡水的建築是平坦屋頂，主館為方形樣式，比較接近西班牙式，很難認定為是荷蘭人的手筆。因此前述說法很難令人相信。根據現狀，暫以

為聖多明哥城城址來敘述。

在臨河丘陵之上，聳立著刷成紅壁的方形建物，那就是主館。改造為英國領事館時，在屋上設置雉堞，厚厚地敷上石灰膏，刷成紅色，但主要壁體據說仍維持原狀。城方五十尺，兩層樓，一樓分為兩室，其中一室，可能是供牢獄之用，而另一室則有樓梯通二樓。二樓分為四室，各室的天井都以磚造成交叉穹窿式，支撐著平坦屋頂。據說在主館北邊有濠溝遺址，但並不確定。

圍繞山丘地的範圍，可能建造了雙重岩壁，可以看出殘石。

以上六個例子就是現存紅毛城。其中保持原形最完整的是熱蘭遮城，接著是普羅文蒂亞城。普羅文蒂亞城保持當時的荷蘭城堡形式，稜形的紅磚城堡，並沒有兼顧到台灣特殊的情況，而且築城的主要目的是管理原住民，所以不能算是完備，況且守衛兵士也不多，因此很輕易地就被攻下了。

至於西班牙人築在北部台灣的各個城堡案

例，資料並不完備。如聖多明哥城的主館，雖然保存比較完整，但已經被改造的相當厲害，難以追尋舊狀，實在是很可惜。

八、宅館、水井等

根據前述熱蘭遮城的古圖及記錄可以了解到，一般在城裡有官衙、營房、教堂、牢獄、商館、倉庫、市集及住宅等，組合成為市街。目前的狀況顯示，在安平的蕃仔樓內裡面有荷蘭梳粧樓址，屬荷蘭式磚牆的建物，據說那是往昔荷蘭人的住宅，但不知其真偽如何。

不過，據作者觀察，普羅文蒂亞城西南約五、六公尺處的台灣人街衢當中，真正屬荷蘭人的建築，可能是商館或住宅之類。這些建築的壁體，現在成為幾戶台灣人家住屋牆壁的一部份，經過詳細調查，明顯地是荷蘭式紅磚所堆砌，呈現相當複雜的平面結構，且發現像是出入口的弧型壁體，埋入牆裡的弧型壁體，能充分顯現西洋式牆壁的特色。

此外，在台南州勇文郡麻豆公界埔的墓地，據說有荷蘭公廳署舊址；附近的原野中，有一

地俗稱蕃仔樓址，據說是荷蘭倉庫舊址。

在人類居住地，必須鑽掘水井取汲飲用水，文獻上有記載的實例也不少。

根據實例觀察，這些水井都用荷蘭式紅磚，與台灣人的水井很容易區別。不過，現在仍在使用當中的，有些已經經過台灣人重修過，因此混雜了一些台式紅磚，相當不好辨別。台灣人稱這些水井為紅毛井或荷蘭井。

相傳熱蘭遮城裡「西城基內有一井，水質清冽，引到城內使用。」（註二〇），或「安平的井泉，鹽份太多，不適於飲用，但荷蘭人用石頭築造得很堅固。」（註二一）是否為真，不得而知。

台南普羅文蒂亞城東北方的台地上，至今還存有一口水井。縣志上寫著「磚砌精緻」加以推崇，但根據縣志上的敘述，「磚砌精緻」可能指的是另外一口水井。（註二二）。

台南本町（以前的西定坊）有一口水井稱為大井。原先是鑽掘在海岸地，根據縣志的說法是為防火用。

馬兵營井是在小西門外（以前的寧南坊）。鑽

掘目的是灌溉庭園之用，縣志上面記載爲「其味清淡又甘，爲諸井之冠」；赤崁樓附近之烏鬼井（註二三）使用。現在已成爲廢井，據說它以前專供舟人（船員）使用。

嘉義之市中也有紅毛井，用紅磚建造，目前還在使用中。

基隆的社寮島有一口龍月井，據說「泉水湧出，如球噴起，特別甘甜」（註二四），現在還有沒有，就不知道了。

最後，傳說有荷蘭人之墓的建物，在今安平觀音亭後面有四工墓，是真是假，無法證明。

註附

註一：紅木埕這名字的起源，有人說是紅毛城的轉訛，這說法太勉強了。

註二：明軍攻此城時，據《澎湖縣志》記載，明軍無法攻克，於是用火藥把城樓炸沉入海中，由這一點可以看出，本城的遺址或許不在紅木埕，而是在海岸地區才對。

註三：以建築之房屋研究而言，前日本總督府技師工學士栗山俊一之功績是值得推崇的。他的論文有：〈築城後經過了三百年的熱蘭遮城之今昔〉《台灣建築協會集志》二之二一，昭和五年三月：，一九三〇年〉〈關於安平城址與赤崁樓〉（同前引，三之三，昭和六年四月：，一九三一年），〈關於安平城址與赤崁樓〉收錄於《續台灣文化史說》

註四：華連泰恩《新舊東印度志》所出版的地圖，應該是最正確的。

註五：以上是根據一八六一年來台南上任的英國領事館館員羅拔·斯文荷的記錄所撰著的。佛得烈·梅耶斯所寫《支那及日本之條約港》（一八六七年）當中，台灣府條項裡敘述：「接連著遙遙延續的砂州，在遠處的海那一邊，環繞著往昔荷蘭人的福爾摩沙要塞廢墟，有一個叫做安平的村落。城的北側，主要入口的城門上面有『熱蘭遮城一六三〇年建造』之雕刻字樣，於今訴述著往昔的情形。」由這一段，可推定城堡爲一六三〇年完竣。不過在蒙他奴斯的《荷蘭東印度公司支那遺使錄》（一六七一年、奧奇爾比英譯版）裡面是這麼說的「在北側，砂丘上聳立環繞著雙重牆壁，於一六三二年由荷蘭人所建築的熱蘭遮城」。因

此我們究竟要採取那一個說法很難決定，但無論怎樣，這是證明本城完成的史料，和外城沒有關係。

註六：《台灣縣志》裡有「署廢而不居，颱颶漂搖，連年地震逐致傾圮」之記載。

註七：《Verwoarloosde Formosa》，西元一六七五年，也就是荷蘭人撤退十三年後，在阿姆斯特丹出版，著者註明是C‧E‧S，因此推測可能是最後的台灣總督可艾特和他的伙伴們合著，這本書是了解荷蘭人撤退時的真相相當重要的文獻。有康培牧師的英譯版，蘭巴赫的英譯版，谷河梅人氏的日文譯版。

註八：《被冷落了的台灣》記載：「壁是六呎（英尺）厚，壘壁的厚度是四呎，上面有高約三呎，厚度差不多是一個半紅磚的短壁，四角隅的城堡內填滿著砂，大砲裝設處太高（中略）所以沒有防禦力。城四周圍完全沒有濠溝，也沒有壘或者是其他任何防禦柵，因此就在鄉下的普通農宅一樣，很容易接近。後來在它的周圍設立幾處相當簡單的牆壁，另外在牆上裝設一些木椿，但這個牆壁不但沒有加強這

城堡，反而減弱了它，怎麼說呢？因為大砲在這城裡既不能成為支配力量，也不被它所防護啊。」

註九：《台灣縣志》第五卷〈遺跡條項〉：「城基方廣二百七十六丈六尺，高凡三丈有奇，為兩層，各立雉堞釘以鐵，瞭亭星布凌空，標繳上層，縮入丈許，設門三，北門額鏤灰字莫能識，大約記創築歲月者，東畔崁空嵌處為曲洞幽宮，城上四隅，箕張現存，千斤大礮十五位，復道重樓傾圮已盡，基址可辨，下層四面加圓凸。（中略）現存大礮四位（中略）內城之北基，下闢小門，僂僂而入，磴道曲窄已崩壞，地下有磚道，高廣丈餘長數丈，曲轉旁出，舊傳近海處曾露一洞，內得鉛子數百斛，今失其處。」（下略）

註十：前引書：「西北隅繚築為外城抵於海。屋址高低。佶曲迷離其間。政府弟宅。舞檄歌亭。化為瓦礫。倚城舊樓一座。榱棟堅巨。機車一軸。可挽重物以登城。大礮凡數位。」

註十一：在《台灣縣志》裡面，對於這個城以及赤崁樓的敍述「用糖水與糯米汁以及蜃灰（牡蠣以及

貝類的灰」攪拌而成，比石頭更硬」。我們不知它是根據甚麼方法製造的，只知它的紅磚非常硬，石灰膏與台灣人所用的不一樣。

註十二：荷蘭人在牆壁上使用鐵釘，本島人看起來可能覺得奇怪，因此在《台灣縣志》或其他文件上特別記載此事。另外在《赤崁筆談》裡有「郡中的居民以鐵連接牆垣，就是師法於此城的手法」。

註十三：《台灣縣志》第五卷〈遺蹟條項〉：「赤崁樓在鎮北方。（中略）週方四十五丈三尺。每雉堞。南北兩隅瞭亭挺出。僅容一人站立。灰飾精緻。樓高凡三丈六尺有奇。雕欄凌空。軒豁四達。其下磚砌如巖洞。曲折宏邃。右後穴窖。左後浚井。前門外左復浚一井。門額有紅毛字四。精鐵鑄成。莫能辨識。先是湖水直達樓下。」（下略）

註十四：根據《台灣縣志》。

註十五：根據康培牧師的記錄文。

註十六：在《台灣縣志》所載〈雞籠積雪圖〉中繪有城堡。在《淡水廳志》有「礮城在港北入口之地，荷蘭時築，俗呼紅毛城」之記載。當然所

記「荷蘭時築」是錯誤的。

註十七：根據培利艦隊的帆船馬謝多尼安號，進入雞籠時之記錄。

註十八：一六四二年，攻擊基隆的荷蘭主將哈勞西上尉的報告書裡面有「在水邊有圓塔狀的堡壘，並有金屬砲兩門，能阻止船隻之出入」的描述。

註十九：在八里坌可能有城址，但根據前台北帝大的岩生教授的說法是，不知正確的城址，作者沒有去八里坌，所以不能斷定。

註二十：《台灣紀略》第五卷〈遺蹟條項〉。

註二一：《台灣紀略》。

註二二：《台灣縣志》第五卷〈遺蹟條項〉記載「右後浚井。前門外左復浚一井。」右後浚井，可能就是現存的這一口井吧。

註二三：烏鬼井名稱之起源，根據《台灣縣志》記載，因為荷蘭人的僕佣身體都是黑的而得名，可能指的是爪哇人吧。這口井另外一個名叫做菻荼井。

註二四：根據《淡水廳志》第十三卷〈古蹟考條項〉。

第三章　基督教建築

基督教建築，
從荷蘭人來台傳教開始。
許多教堂建築，
外部是歐洲式輪廓，
內部是台灣式裝飾，
這種建築手法上中西並存的折衷方式，
在文化史及建築史上具有相當意義。

一、概說

台灣的基督教是從荷蘭人據台後第二年（一六二六年），由傳教士甘廸廸威斯傳播天主教開始。佈教的目的，除了教原住民認識羅馬字，用羅馬字拼寫原住民語外，進而希冀以文化政策馴化原住民。

為使教化的實效廣為發揚，在佈教開始後第十三年（一六三九年），布教區已包括辛甘社、他波苦甘（大目降）社、把加羅灣（目加溜灣）社、蕭羅（蕭壠）社、摩阿桃（蔴豆）社等五個原住民部落，接著有他布連（大傑顛）社，後來又有化波蘭社以及他卡伊斯社，大約從台南以南遠及鳳山地區。

後來，甘廸廸威斯等三個傳教士不幸前後死於原住民手下，但其佈教的根基相當牢固，更且，荷蘭人以台南北方的新港為中心，興建教堂、翻譯聖經，專心地教化原住民，因此在他們據台約三十年後，教化所及地區，北自鹿港，南至鳳山，據說受洗者達五千人。另一方面，西班牙人則較荷蘭人稍晚，在北台灣開始佈

●台南最早的佈教區。

教，成績不錯。

但到了鄭成功統一台灣，他們全被逐出，基督教也在被禁之列。到了一八四六年，清朝政府解除了教禁，於是西班牙再度派遣賽恩思博士，首先在南台灣傳播天主教，接着一八六五年來自蘇格蘭的馬斯威爾博士，和一八七一年前來的康培博士在台南傳教，後來有更多的傳教士陸續來台，其佈教範圍漸漸擴及北方，一八七二年來自加拿大的馬偕博士，在北台灣開始佈教，於是教徒遍及全台灣。一八九六年，日本基督教會在台北設教，一八九七年聖公會開始傳道，而後組合教會來台傳教。

二、天主公教會

(一)前期：西元一六二六年，西班牙人在基隆港外之社寮島建築聖薩爾瓦多城的時候，其中有多明尼哥派的僧侶巴爾多羅美·馬爾奇乃斯等六位，他們在此地興建教堂，合名為托多斯·羅斯聖多斯(Todos los Santos)，意思是諸聖堂，一方面提供西班牙駐軍從事宗教活動之用，也教化附近之原住民。西班牙人於一六二八年佔據淡水，興建聖多明哥城時，也興建了奴義斯托拉·西尼奧拉·德爾·羅沙利奧(Nuestra Senora del Rosario)教堂，也就是羅沙利奧聖母堂。此後仍陸續興建教堂，根據在馬尼拉舉行的主教會議所發佈的訊息，至一六三五年爲止，其承認的會員教堂如下：

名　　　　稱	所　　在　　地
托多斯·羅斯聖多斯	基隆港外社寮島
奴義斯托拉·西尼奧拉·德爾·羅沙利奧	淡水港
聖·路易斯·倍爾特蘭 (San Luis Beltran)	奇毛里 (基隆庫爾貝海邊附近)
聖·多明哥 (Santo Domingo)	基隆郡三貂角
小會堂	塔巴里 (不知現在何處)

金庄之教堂，都是賽恩思所建，接著哥羅美（Colomer）、金昌（Chinchon）、平爾佘（Herce）等人以台南市、前金莊、萬金莊、斗六郡多里霧埔等爲中心，獲得了佈教的成果，往後均一直在台北、高雄、萬金、羅厝、樹仔脚等地佈教，除建有三十多座教堂之外，還經營學校及孤兒院，做爲其附屬事業。主要的教堂建築如左：

另外，聖佛蘭西斯哥派（方濟教會）有伽斯派爾·德安速達等人，在社寮島與建聖·佛蘭西斯（San Francis）教堂，但成果可能不彰。

（二）後期：西班牙人於十九世紀繼續傳道，由西班牙本國於一八五九年，派駐菲律賓馬尼拉天主教會聖多明尼克派僧侶弗利南多·賽恩思（Fernando Sainz）來台開始。現在的鳳山廳前金庄之教堂，以及後面將要提到的阿猴廳萬

名　稱	所　在　地	創　立　年　代	保存情形
苓雅寮天主堂	高雄市苓雅寮	一八六二年	部分
台南天主堂	台南市大正町二了目	一八六五年	—
萬金天文堂	高雄州潮州郡萬巒庄萬金	一八六七年	完整
崎脚天主堂	高雄市內雄庄崎脚	同右	部分
羅厝天主堂	台中州員林街坡心庄羅厝	一八七二年	部分
大稻埕天主堂	台北市蓬萊町	一八七五年；現在的建築一九○二年	—
埔姜崙天主堂	台南州斗六郡大埤庄埔姜崙	一八八○年	完整
斗南（多里霧）天主堂	台南州斗六郡斗南庄斗南	一八八五年	—
員林天主堂	台中州員林郡員林街	同右	—

三、南部台灣長老教會

南部台灣長老教會指派遣詹姆士·雷德羅·麥斯威博士來台開始，接著於一八六八年，李察博士來台以台南爲根據地佈敎，在高雄、東港、屏東、里港等處建設教堂，急遽地發展其勢力。當時

南部台灣長老教會，始於一八六五年，蘇格蘭長老教會指派遣詹姆士·雷德羅·麥斯威博士

名　　　稱	所　在　地	創　立　年　代	保存情形
琉球嶼教堂	高雄州東港郡琉球嶼	一八八三年	－
左鎮教堂	台南州新化郡左鎮庄	一八七〇年	－
東門教堂	台南市東門町	一八六五年	－

的信徒，台南以北主要爲平埔族，因此現在可以在台南左鎮的山地裡看到比較大的教堂。

後來以台中州大甲溪爲界，劃分了傳道區域，以南組織了台灣南部教會傳道局，北達台中州豐原基督教會，南至恒春基督教會，西到澎湖島，除了教會之外，有學校、醫院等附屬事業。創立時間較早的建築如左：

四、北部台灣基督長老教會

北部基督長老教會是一九七二年馬偕博士由

加拿大長老教會派遣來台，組織台灣北部教會傳道局開始，並受南部教會提携。創立時間較早的建築如左：

名　　　稱	所　在　地	創　立　年　代	保存情形
滬尾教堂	台北州淡水郡淡水街	一八七二年	－
和尚州教堂	台北州新莊郡鷺洲庄和尚州	一八七三年	完整
八里坌教堂	台北州淡水郡八里庄小八里坌	一八七四年	完整

五、實例

如上顯示，前期的教堂建築遺蹟，至今都已消失；屬於後期的教堂建築，尚保存初期創立情形的，至少還有六個。以下就介紹作者實地調查過的建築。

萬金（赤山）天主堂

萬金天主堂是現存最古老的基督教建築。在佈教後期，菲律賓西班牙籍神父賽恩思（郭德剛）於一八六一年所興建，現存的建築雖不如苓雅寮天主堂久遠，但它不像苓雅寮天主堂曾經修建過，完全保留創立當時的情況。

教堂位於萬金，距潮州東方約兩里的寧靜村落中，在教堂附近現今仍有市集，也住著不少平埔族，不難看出，這個教堂當時是爲教化、救濟原住民族及漢人而興建的。

在教堂轄地西境有磚造的門牆，天主堂面西聳立著，在其左右有牧師館及其他建築，庭院中種著椰子、檳榔、鳳凰木等，平添一些南國情趣。

天主堂的平面佈置，前寬五十七尺二寸，進深一一六尺二寸，成長方形，正門左右有厚重的塔樓，聖壇的背後另隔一室。禮拜堂以列柱劃分爲主、側廊兩部分，側廊上方有房間，入口處的上方是樓店。

壁體全爲紅磚造，外壁厚兩尺，塔樓壁厚兩尺四寸，外牆用石灰漿塗抹成白色，雖然剝落及污染得很厲害，但卻散放著一股莫名的古雅味。其中有些小窗門及出入口，正門與左右塔樓的入口是圓拱型，塔樓與正門上方的窗子是哥德式尖拱。側壁的窗子，下爲文藝復興式，上爲小哥德式。

塔樓的四角有厚重的文藝復興式條狀收邊，屋檐的伸展部份有相同複雜的壓條狀齒形收邊。塔頂勾欄，是很獨特的磚造花樣。四角隅的主柱上嵌有寶珠。右邊塔樓爲鐘塔，其鐘架是富於曲線的文藝復興式門形。

兩塔之間，正門上方有高聳的山牆，其曲線相當類似本島人的建築風味。牆上端豎立十字架。

教堂內部左右各有五個塗敷石灰膏的列柱伸到天井。最裡面的一對，是中央裝大斗形柱頭

● 萬金天主堂是最古老的敎堂。（劉還月／攝影）

的四角柱，其他柱子柱頭的六角柱，相當珍奇。柱子上端橫掛著樑，以爲連結，樑上鋪木造豎板。柱間牆上開哥德式窗子，窗子的周圍及樑柱上有紅色或藍色的精細彩飾。樑的側面有唐草紋，上面是圓紋，窗戶下面的板子則描繪著梅花，這些都顯現著台灣味。

內壁及天井全部塗刷石灰膏。側廊天井是平式，主廊的是袴腰式，大型十字架紋用青色與紅色修飾輪廓，四角隅繪上瓣紋，中央及前後描繪著同心圓、蓮花紋、忍冬紋等東方意味相當濃的唐草紋樣。

廊道及聖壇的區隔，用彩繪著台灣趣味的木柵與木扉，上方爲木板製的拱，以富台灣風味的織物包裹起來。織物是紅色的基底，上有美麗的五彩色，中央有王冠，左右有鳳凰、唐草紋等花紋設計，相當高雅美麗。

雙層的聖壇與背壁連接，中央爲豎起Composite式圓柱四根的殿堂式神龕。柱子及其他部份以靑綠色爲主調，加白、黑、金色紋樣，非常高雅，細部的裝飾大多用文藝復興式表達，但聖壇上方簡素的主柱勾欄與小殿堂則爲

純粹的台灣式。神龕內有合掌的聖母瑪利亞彩色人像，與眞人一樣高。

在神龕的左右，也有一樣以靑銀色爲基底、哥林多式柱身、台灣式柱基的半八角形神龕，左邊是抱著基督的約瑟，右邊是眞人高、彩色的約翰神像。

聖壇上方是白色的圓天井，周邊有帶狀彩飾。

正門上方的鋪坪勾欄（宮殿式裝飾）也是彩色的，不過現在鐘塔已經掉落，只剩牆壁。

就以上的說明，大家可以了解，萬金天主堂與我們在菲律賓所看到的西班牙式建築輪廓相同，但內部各細節則充份應用了台灣式的裝飾，成爲獨特的台灣式洋風建築，這在文化史及建築史上是具有相當意義的。這個建築可能是由來自馬尼拉的西班牙建築家所營造，但因爲它是以敎化台灣人與原住民族爲目的，因此在內部的空間使用及裝飾上均採用台灣人及原住民族人會感到親切的元素。其實中國系的台灣建築都是以磚造爲主，西洋系也是，因此中國系與西洋系建築相當容易獲得折衷。萬金天

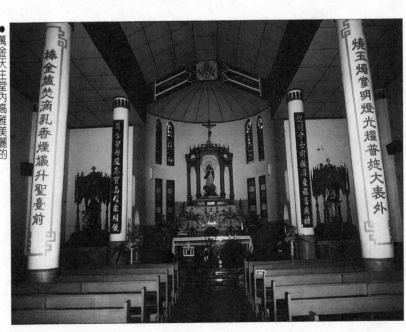

● 萬金天主堂內高雅美麗的裝飾。（詹慧玲／攝影）

主堂在折衷方面獲得成功並非毫無緣由，不只富於西班牙風味，看起來穩重且詩情畫意。

萬金天主堂比長崎的日本國寶——大浦天主堂（一八六四年）晚了四年，然而大浦天主堂在一八七五年有過根本性的擴充改建，因此應以一八七五年的建築來比較較爲適當，結論是，萬金天主堂不但是台灣現存最古老的建築，而且比日本現存的最古老基督教建築年代更爲久遠。

但很可惜，萬金天主堂已經荒廢，且有一部份瀕於崩壞，但願有關官署能訂定長久保存的政策，以永久保存。

苓雅寮天主堂

據說，同爲賽恩思所興建的苓雅寮天主堂，聳立於高雄市中的河畔，創立時期比萬金天主堂更早，但近年來又經改築，已失去舊觀。

長方形身廊的正門上方有鐘塔，身廊的後方

有置聖壇的八角突出部。外部大體上是羅曼式磚石混造，作風顯得生硬些。內部以及改裝的部分都是生動的法蘭西羅曼式，富有高雅清新的氣氛。天井是木造穹窿，刷白漆，配有細細黑黑的木條，相當地美觀。聖壇是哥德式，顯得纖細高雅。總而言之，它內部與大浦天主堂有點相似，是台灣教堂建築中的佳作。

嘉義教堂

南部台灣基督教長老教會嘉義中會嘉義教堂，在嘉義市北門町，這也是含有台灣味道的建築，頗引人注目，特別介紹一下。

嘉義教堂格局不大，正門入口上面有個粗粗的鐘塔。壁體紅磚是屬於中國系統，屋頂瓦很柔和的顏色，與兩坡落水式山牆（兩端牆壁）接頭處的螻羽手法都是台灣式的。屋頂也是台灣式，上掛有十字架，整體而言是歐式六分、台式四分的折衷式建築。

第四章 結論

從近代以來，
西洋的建築風氣，
逐漸入侵台灣，
兩者的融合過程，
有相對性的巧拙兩面，
如果適當運用，
應能由此創造台灣的新時代建築。

以上三篇，從歷史的觀點來敘述台灣的三個建築系統。這當中，南洋系建築是純由原住民族所經營的原始性建築，現在已經漸漸失去其單純性，以後的命運，只能把剩下來的部份當做紀念物保存。而中國系建築，台灣如果回歸中國後可能會更盛行。西洋系建築在現代的構築技術方面是最進步的，在日領時代已經大大地採用，將來台灣應該會經常使用吧！

一般說來，中國人從近代以來，與歐州人及英美人士之交往漸漸密切，不但西洋的建築風氣被帶進來，它的細部手法也漸漸侵入中國固有的建築裡。原來，中國建築與西洋建築乍看之下有很大的差異，但結構材料相同，使用椅子的生活方式也相似，說穿了，兩者其實是非常接近的。因此西洋式建築很順暢地被引進到中國式建築裡，然其引進過程却有巧拙兩面。以台灣為例，台南兩廣會館的唐草花紋浮雕，是一種巧妙的洋式唐草化紋樣，好像還不錯。

但在大都市當中，許多面對大馬路的商店，其格局和窗門週圍，以及有些廟宇建築的勾欄，竟都毫不考慮，也不經過消化地採用拙劣的英

● 建築呈現中西合璧趣味的都市街道。

國文藝復興式的裝飾手法，這是很要不得的。關於這些問題，惟有寄望台灣優秀建築家們的努力了。

為了不要誤導將來的建築政策，我想台灣的人們，或多或少，應該回顧已往日本人所建各類建築的優缺點，以免重蹈覆轍。雖然難免有

各種批評，然而日本有心的建築家們已經致力於台灣建築文化之提升，儘管有的成功，有的失敗。

　首先，在都市計畫方面算是相當成功的。如台北市、台中、嘉義、台南、高雄等重要都市，雖然拆掉了阻礙都市發展的城牆，但也安爲保存幾個具代表性的城門，讓它敍訴過去的歷史，並成爲都市的裝飾。尤其是將它台北的城牆遺址改爲綠蔭的三線道路，成爲市民散步的地方，而處處保留城門，給予一種市容方面的變化，並且成爲道路中心廣場，這是相當值得欣賞的做法。此外，在市區裡，台北公園的綠樹蒼翠、花木扶疏當中有博物館，令人看了心曠神怡。

　街道也有方格狀的佈置規劃，馬路兩側是亭仔脚，規定商店建築高度齊一，一家接一家，整齊又壯觀，也是相當成功的。

　這種建築方針也應用於各大都市，例如台南，在各地方設置中心廣場，用斜線道路將它們連接起來，栽種鳳凰木等街路樹，相當瀟灑。車站前的廣場規劃爲寬廣的方形，相當成功。半圓形的廣場，則在其中的小花園上面種植檳榔樹，頗能貼切地配合台灣的風土。

　一九三七年，日本政府發佈了新的都市計畫令，使諸都市步入了新的時代。這個大都市計畫包括毗連鄉鎮地區的建設，以備日後之整體發展。

　建物的營造也大致能配合這個計畫。以往官署以及公共建築物等，大都以石造或磚造爲主，市區的商店建築物也大都依循這個原則。近年來，鋼筋水泥乃至鐵骨的建築物也都一般化，這是自然的趨勢。

　過去對於台灣特殊風土之研究，並不徹底，因此研究成果有很多缺陷，這是相當可惜的。台灣屬地震帶，抗震方面的結構性考慮也隨着日本本土耐震結構之發達而開始積極化。對於適應熱帶性氣候風土的因應辦法，例如利用亭仔脚避免日光的直射，改善通風問題等，也漸見實施、普及。近來對於種種改良案及技術方面的研究，及以原總督府材料試驗所爲中心，對於耐震、防蟻、防濕等問題的研究均有了相當良好的成績。

已往的建築樣式過份依循日本的作法，沒有充份發揮台灣文化的特性，是相當遺憾的。

例如，原台灣總督府廳舍，初建當時相當受到矚目，在日本政府細心規劃之下，於一九一二年開工，花費了六年的時間，投以二百八十萬圓巨資才完成。它是以鐵筋混凝土為骨幹、石材與紅磚為外裝建造的近代文藝復興式建築，這種樣式當時正盛行於建築界，且和當時正在興建中的東京車站同一樣式。只有一點比較不同，那就是每一層樓前面，建蓋類似亭仔腳的繞柱走廊，較能顯示台灣特性，但當時在香港也廣為採用此種模式，所以也不足為奇。

這個建築，當時受到各界相當大的注目，對公私建築發展也帶來巨大的影響。

有些建築則呈現近代古典模式。例如於一九一五年竣工，台北公園裡的台灣博物館。這個白堊石造，以極其莊重的姿態駐立的建築景觀，與公園內的青樹綠葉互相輝映，雖然典雅，但並不是有創意的台灣建築。到了一九二〇年代以後，建築設計才開始有相當的創意，例如原高雄州廳就是一個例子。不過一般說來，因

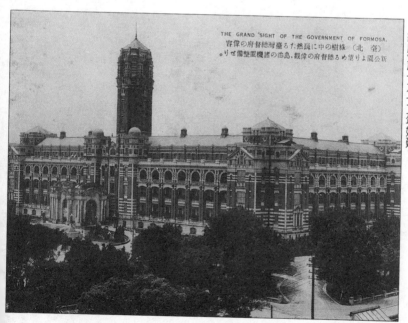

THE GRAND SIGHT OF THE GOVERNMENT OF FORMOSA.

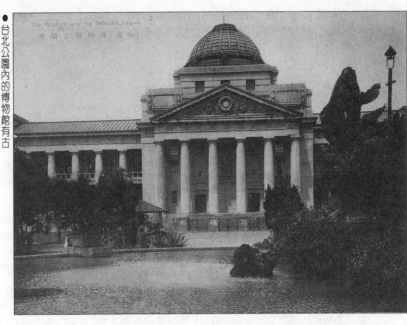

●台北公園內的博物館有古典意味。

為根據現代化的要求，建築節省掉裝飾，顯示了簡潔性，但在平面佈局上並沒有甚麼新味，窗框上方採用半圓形的手法則顯得稍為沈悶些。但從此以後，這種半圓形窗框竟到處都可見到，是值得注意的現象。如一九二八年創設的原台北帝國大學，因此而產生不少近代羅曼樣式氣質的建築，配合校園中栽植的檳榔樹和其他熱帶性樹草，使得整個校園氣氛產生一貫的平靜風姿，以學校建築而言，算是蠻成功的。

以上所說的，是一九三五年以前的建築傾向，而後一些少壯的建築家們，對於開拓有創意的各式新建築之意願，開始成了氣候，採取鋼筋混凝土結構、樣式明朗的新建築也漸漸問世。

台灣的建築工作雖然有過日本建築家之努力，然未能到達成功之領域，同樣的，台灣及中國的建築家們未來會遇到的艱辛是可以預料的。作者希望，後來的建築家們，不要受傳統的觀念束縛，也不要盲目求新，應以建蓋能適應台灣之風土且不失本國傳統，又能顧慮到新時代機能的建築為職志，這是我最大的願望。

●臺原叢書原住民風土系列●

掀起神祕面紗，
重現人性尊嚴

　　台灣的原住民族在清末葉分為「生番」及「熟番」，「生番」是指現在的九族，「熟番」指居住平地漢化較深的平埔番，當時也分九個系統，但至今已完全漢化難尋其踪跡。

　　然而，曾經存在的必留下痕跡，《台灣的拜壺民族》即是台灣第一本完整描繪平埔族群移民、遷徒、分佈發展及獨特文化和祭禮的重要作品，是平埔族群消逝和毀滅的悲慘血證，足為世人警惕。

　　現存的原住民九族，每個族群都保有各自的傳統文明、神祕的傳說、祭禮及華美動人的文化遺產，但因為研究的中斷，要一探原住民文化的風采，大部分僅能求諸日領時代的文獻，這些文獻的整理及採集，就成了本系列的《台灣原住民風俗誌》及《台灣原住民的母語傳說》，是認識原住民整體文化大要的基礎；《台灣原住民族的祭禮》則是動人的原住民歌舞採集；《台灣布農族的生命祭儀》及《台灣鄒族的風土神話》是原住民青年為自己的母族所做最完整的文獻記錄。

　　臺原計畫出版現存原住民族各自具代表性的文獻，《台灣布農族的生命祭儀》及《台灣鄒族的風土神話》是初試啼聲，希望您會喜歡。

(1)**台灣原住民風俗誌**
　　／鈴木質著・吳瑞琴編校
　　・定價200元
(2)**台灣原住民的母語傳說**
　　／陳千武譯述・定價220元
(3)**台灣原住民族的祭禮**
　　／明立國著・定價190元
(4)**台灣布農族的生命祭儀**
　　／達西烏拉彎・畢馬(田哲益)著
　　・定價180元

(5)**台灣的拜壺民族**
　　／石萬壽著・定價210元
(6)**台灣鄒族的風土神話**
　　／巴蘇亞・博伊哲努
　　(浦忠成)著・定價210元
(7)**台灣鄒族語典**
　　／聶甫斯基著／白嗣宏、
　　李福清、浦忠成譯
　　・定價300元

平埔族人圖譜

⊙台灣智慧叢刊系列⊙

風華絕代掌中藝—台灣的布袋戲
／劉還月著・定價185元

篳路藍縷建家園—漫畫台灣歷史
／林文義繪著・定價145元

懸絲牽動萬般情—台灣的傀儡戲
／江武昌著・定價135元

消遣神與人—台灣民俗消遣
／黃文博著●175元

千般風物映好詩—台灣風情
／莊永明著●定價205元

趣談民俗事—台灣民俗趣譚
／黃文博著●定價175元

當鑼鼓響起—台灣藝陣傳奇
／黃文博著●定價175元

古台諺現世說—台灣懷舊小語
／杜文靖著・何從插畫●定價185元

關於一座島嶼—唐山過台灣的故事
／林文義著●定價175元

台灣民俗田野手冊—行動導引卷
／劉還月著●定價185元

台灣民俗田野手冊—現場參與卷
／黃文博著●定價185元

跟著香陣走—台灣藝陣傳奇續卷
／黃文博著●定價145元

台灣人的生命之禮—成長的喜悅
／王灝撰文・梁坤明版畫●定價155元

⊙專業台灣風土⊙
✚臺原出版社
地　　址／台北市松江路85巷5號
電　　話／(02)507222
郵政劃撥／12647018
總 經 銷／吳氏圖書公司(02)3034150

台灣人的生命之禮—婚嫁的故事
／王灝撰文・梁坤明版畫●定價155元

⊙專業台灣風土⊙

✛ 臺原出版社

地　　址／台北市松江路85巷5號
電　　話／(02)5072222
郵政劃撥／12647018
總 經 銷／吳氏圖書公司(02)3034150

重新爲
台灣文化測標高！

臺原出版叢書目錄
⊙協和台灣叢刊系列⊙

台灣土地傳
／劉還月著 ● 定價200元

台灣的祠祀與宗教
／蔡相煇著 ● 定價220元

台灣風土傳奇
／黃文博著 ● 定價140元

台灣的宗教與祕密教派
／鄭志明著 ● 定價220元

台灣的王爺與媽祖
／蔡相煇著 ● 定價200元

施琅攻台的功與過
／周雪玉著 ● 定價150元

台灣的客家人
／陳運棟著 ● 定價200元

清代台灣的商戰集團
／卓克華著 ● 定價220元

台灣原住民族的祭禮
／明立國著 ● 定價190元

台灣戰後初期的戲劇
／焦桐著 ● 定價220元

台灣歲時小百科
／劉還月著 ● 精裝750元

台灣的拜壺民族
／石萬壽著 ● 定價210元

渡台悲歌
／黃榮洛著 ● 定價260元

台灣的客家話
／羅肇錦著 ● 定價340元

台灣信仰傳奇
／黃文博著 ● 定價220元

變遷中的台閩戲曲與文化
／林勃仲・劉還月合著 ● 定價250元

台灣農民的生活節俗
／梶原通好著・李文祺譯 ● 定價150元

台灣原住民的母語傳說
／陳千武譯述 ● 定價220元

國立中央圖書館出版品預行編目資料

台灣的建築／藤島亥治郎著；詹慧玲編校. ――
第一版. ――台北市：臺原出版：吳氏總經銷
,民82
面；　公分. --（協和台灣叢刊：37）
ISBN 957-9261-42-3 （平裝）

1.建築－台灣

922.932　　　　　　　　　　　　　82003945

● 協和台灣叢刊 37 ●

台灣的建築

著者／藤島亥治郎

編　　校／詹慧玲
責任編輯／詹慧玲
校　　對／何安・李安國・李安瑞
發 行 人／林經甫（勁仲）
總 編 輯／劉還月
執行主編／詹慧玲
編　　輯／李志芬・蔡培慧
美術編輯／呂光明
出版發行／臺原藝術文化基金會・臺原出版社
地　　址／台北市松江路85巷5號（協和醫院地下室）
電　　話／(02)5072222
郵政劃撥／12647601～8
出版登記／局版台業字第四三五六號
法律顧問／許森貴律師
地　　址／台北市長安西路245號4樓
印　　刷／細胞核設計有限公司
電　　話／(02)9333818
總 經 銷／吳氏圖書公司
地　　址／台北市和平西路一段150號3樓之1
電　　話／(02)3034150
定　　價／新台幣二二〇元
第一版第一刷／一九九三年（民八二）七月

版權所有・翻印必究
（如有破損或裝訂錯誤請寄回本社更換）

ISBN　957-9261-42-3